명화와 시대의 만남

초판 1쇄 발행일 2025년 5월 30일

글 고동희

펴낸이 박성신 | **펴낸곳** 도서출판 쉼
등록번호 제406-2015-000091호
주소 경기도 파주시 문발로115, 세종벤처타운 304호
대표전화 031-955-8201 | **팩스** 031-955-8203
전자우편 8200rd@naver.com

ISBN 979-11-94509-23-3 (03600)

명화와
시대의 만남

| 고동희 지음 |

소중한 순간을 기록해 내 삶에 작품을 완성하길 바라며…

한국인이 가장 사랑하는 미술 거장들의 이야기

예술은 미적인 경험을 넘어 예술을 통해 나 자신을 이해하고 인간, 세계, 철학과의 연결고리를 찾는 것부터 시작합니다. 거장들의 독창적인 예술 활동을 통해 우리는 그 시대의 예술과 문화를 이해하게 되고, 예술을 따르는 이들에게 영감을 선사하기도 하죠. 화가들의 작품은 자신의 내면을 탐구하며 초월적 아름다움을 우리에게 유산으로 물려주었습니다.

19세기 중 후반에서 20세기 초에 활동한 예술가들은 전통적인 미술 양식에서 벗어나 혁신적인 미술을 구상했는데요. 빛의 변화를 포착하는 인상주의

가 등장했고, 내면의 감정과 심리를 표현하는 표현주의, 강렬한 색채와 과감한 형태의 야수주의, 기하학적 형태로 분해하고 재구성하는 입체주의 등 새로운 미술 사조를 탄생시켰습니다. 아카데미 미술과 당당히 맞서 싸우며 전통의 틀을 깨는 이러한 미술 사조는 예술가가 내면의 감정과 생각을 나타내는 방법으로 사용되고 있죠.

오래전부터 미술사에 관심이 많았고, 대학에서 예술 관련 공부를 하면서 시중에 나와 있는 미술사 책을 읽어 보았습니다. 위대한 화가의 예술과 삶, 그리고 예술가가 활동했던 시대적 배경과 그 시대 문화가 작품에 어떻게 녹아 있는지를 흥미로우면서 쉽게 이해할 수 있는 책의 필요성을 느껴 이『명화와 시대의 만남』을 쓰게 되었습니다.

『명화와 시대의 만남』은 세계적으로 유명한 16명의 화가와 그들의 대표 작품에 얽힌 이야기를 소개하고 있습니다. 예술이 세상과 어떻게 연결되는지

알아가는 것이 이 책의 목표이기도 합니다. 이 책에 소개되는 거장들은 어떤 사상과 환경 속에서 작업에 대한 불굴의 의지를 불태웠는지 알 수 있는데요. 전통 아카데미 미술을 거부하고 아방가르드를 추구했던 화가의 예술 세계와 인상주의 대표 화가 중 비중 있는 화가는 좀 더 깊이 있는 내용을 담았습니다. 예술의 흐름과 예술가의 작품을 탐구하고, 예술 기법과 표현 방식, 화가의 뮤즈가 어떤 작품에 어떻게 영감을 주었는지도 편안하게 읽히도록 썼습니다. 이 책은 목차 순서대로 읽지 않아도 괜찮습니다. 좋아하는 화가나 유명한 작품을 골라 읽어도 좋고, 예술가의 뮤즈에 대한 이야기를 찾아 읽는 것만으로도 흥미로운 독서가 될 것입니다.

미술 교양서로 이해하기 쉽도록 쓰여 있지만, 많은 연구 끝에 책을 완성하였기에 내용은 어떤 도서보다도 깊습니다. 현재 미술관에 가서 제대로 된 감상을 하고자 하는 분들이 늘고 있는데요. 이제 미술에 첫발을 뗀 미술관 입문자라면『명화와 시대의 만남』은 예술을 이해하고 즐길 수 있는 길잡이가 될 것입니다.

예술은 풍요롭고, 행복하고, 눈부신 삶으로 인도합니다. 명화 작품에서 내 인생의 한 장면을 만나기도 하고, 내면을 들여다보기도 하고, 살아온 인생의 여정을 회상하기도 합니다. 이 책을 읽는 여러분이 예술가와 예술 작품의 감상을 통해 현재가 얼마나 소중한지를 깨닫고 "나는 인생을 어떻게 살아야 하는가?"에 대한 삶의 통찰을 얻길 바랍니다.

고동희

목차

빈센트 반 고흐 1853~1890

Vincent van Gogh ——————— 태양보다 뜨거운 삶을 살다 간 불멸의 화가

빈센트 반 고흐, 〈자화상〉

그림은 물감으로 그리는 행위가 전부는 아닙니다. 작품 속에 화가의 고뇌와 삶의 애환이 투영되어야 하며, 상상할 수 없는 고통의 무게가 작품 속에 표현되어야 합니다. 고흐는 현실의 난관을 작품으로 승화시킨 거장입니다. 삶은 비록 고통스럽지만 살만한 가치가 있다고 외치며 걸어온 인생입니다. "위험에 대한 두려움 때문에 아무것도 하지 않는다면 서서히 죽어가는 수밖에 없다."고 단테가 한 말이 기억납니다. 고흐는 테오(Theo van Gogh, 1857~1891년)에게 보낸 편지에 "수도사나 은둔자처럼 편안한 생활을 포기하고 나를 지배하는 열정에 따라 살아가기로 했다."고 말합니다.

고흐는 1872년 8월부터 세상을 떠날 때까지 동생 테오에게 668통의 편지를 보냅니다. 그 외 가족과 동료 화가에게 보낸 편지에서 고흐의 심경을 읽을

수 있습니다. 37년 동안 지독한 가난과 고독으로 살았습니다. 현실에 안주하지 않았고 불타는 의지의 화신이었습니다. 그림 그리는 것이 운명인 양 화가의 길을 선택했습니다. 밀레의 영향을 받아 사회에 소외된 농민들을 작품에 담으려 했습니다. 자신도 그런 삶을 살기를 원했죠. 인상주의 영향을 받은 고흐는 자연이 주는 다양한 움직임을 포착하며 그림을 그렸습니다.

화가의 길이 숙명이듯 매일 반복되는 작업 속에서 자신을 고양시켰습니다. 고흐는 19세기 후기 인상주의 화가입니다. 자연의 황홀감과 무아의 경지 속에서 고독과 함께하며 끊임없이 자신을 다독이지 않았을까 생각합니다. 그는 아틀리에에서 그림을 그리기보다 자연에서 즉흥적으로 그렸습니다. 그림이 운명이 되었다고 말합니다. 장폴 샤르트르(Jean-Paul Sartre)는 "인간은 태어날 때부터 훌륭하게 태어나는 것이 아니라, 자신의 선택과 노력에 따라 훌륭해질 수도 있다."고 합니다. 화가의 길을 선택한 고흐의 삶이 궁금해집니다.

끝없이 펼쳐진 삶의 여정

고흐는 네덜란드 태생 화가로 1853년 그루트 준데르트에서 태어났습니다. 아버지는 목사이며 고흐는 여섯 명의 남매 중 맏아들입니다. 고흐가 태어나기 전, 형이 있었는데요. 곧 죽고, 1년 뒤에 고흐가 태어났습니다. 반 고흐라는 이

름은 첫째 형의 이름을 그대로 이어받은 것입니다. 고흐는 항상 죽은 형의 삶을 대신해서 살아가는 인생이라고 생각했습니다. 또한, 독서광으로 알려진 고흐는 문학 작품을 탐독했고, 신학 서적도 수시로 읽으며 신앙을 키워나갔습니다. 삶을 성찰하였고, 나를 위한 삶이 아닌 불쌍한 사람을 도울 수 있는 수도자의 삶을 원했습니다.

고흐는 큰아버지가 운영하는 구필 화랑에서 화상으로 일했습니다. 아들이 없는 큰아버지는 고흐에게 자신의 모든 경영권을 물러 주려 했습니다. 후계자로 키우려는 목적이었죠. 구필 화랑에서 일하면서 고흐는 장 프랑수아 밀레의 작품을 접하게 되는데 〈이삭 줍는 여인들〉은 후에 그의 작품에 영향을 미치게 됩니다. 구필 화랑이 번성하면서 1876년 런던지점으로 이동하게 된 고흐는 도시는 산업화로 번성하는데 노동자의 삶은 빈곤한 런던의 현실을 보게 되죠. 가난한 노동자들의 비참함에 괴로움을 겪으면서, 인생의 전환점을 맞게 됩니다.

고흐는 화상 생활에 염증을 느끼며, 새로운 인생을 꿈꿉니다. 그가 화상일에 회의를 느낀 이유가 있는데요. 가치가 없는 작품을 자신의 이익을 위해 감언이설로 고객을 대해야 하는 것이었죠. 남의 돈을 탐내는 것은 양심을 버리는 것으로 생각한거죠. 양심은 고흐 자신에 대한 굳은 믿음과 신조였죠.

고흐는 런던의 빈민가에서 선교 활동을 합니다. 나중에는 벨기에 탄광 지대인 보리나주에서 탄광부들과 생활을 함께합니다. 고흐는 그곳에서 선교를 펼쳐 나가지만 사람들은 고흐를 목회자로 인정하지 않았고 외면했습니다. 이유는 지나치게 광적인 종교적 신념 때문입니다. 교회 목회자로서의 모습보다는 광적인 신앙을 보이며, 비참한 광부처럼 행동했기 때문입니다.

고흐가 선택한 화가의 길

고흐는 왜 화가의 길을 선택했을까요? 그림을 통해 타인을 위로하기 위함이라고 하기엔 생계의 불안과 우울, 폭음, 정신질환, 무엇하나 정상적이지 않습니다. 헤이그에서 지내던 고흐는 1882년 시엔(Sien, 1850~1904년)이라는 창녀를 만나게 되는데요. 알코올 중독으로 정상적인 생활이 힘들고 몸을 팔아 생계를 유지하는 불행한 여자입니다. 버림받은 여자였죠. 아이가 있었고 심지어 뱃속에는 또 다른 아이를 임신 중입니다.

숙명이었을까요? 아니면 불쌍해서 도와줄 수밖에 없는 연민의 정이었을까요? 그것도 아니면 버림받은 여자를 사랑한 걸까요? 고흐는 시엔과 결혼하기를 원합니다. 형을 믿고 따르는 테오마저 경악을 금치 못합니다. 아버지는 나의 아들이 미쳤다며 정신병원에 감금시키려고까지 합니다. 고흐는 이런 비참한 현실에서도 그림을 꾸준히 그립니다. 특별한 모델이 없었던 고흐는 시엔과

아이를 줄기차게 그립니다. 그게 다입니다. 핑크빛은 없습니다. 사랑이 아니었기에, 쉽게 허물어졌습니다.

빈센트 반 고흐, 〈슬픔-시엔〉

시엔은 고흐 덕분에 세상에서 가장 유명한 창녀가 되었지만 결국 고흐를 떠납니다. 고흐에게 미안해서일까요? 아닙니다. 고흐가 너무 가난해서 더 이상 도움을 받을 수 없었기 때문이죠. 영혼까지 탈탈 털어 시엔에게 봉사했건만 시엔은 뒤도 돌아보지 않고 고흐를 떠납니다. 직업적 본능이 아닐까요? 영혼을 울리는 고흐는 어떻게 되었을까요?

1883년 9월 시엔과의 결별은 고흐에게 화가의 길을 재촉하는 전환점이 됩니다. 고흐는 그림을 그리며 남을 도울 수 없을까 생각합니다. 자신도 힘겨운데 누굴 돕는다는 거죠?

고흐가 그림을 선택한 것은 2차 문제입니다. 1차는 타인을 위해 봉사하고자 하는 마음이었죠. 벨기에 탄광촌 보리나주에서의 삶이 곧 그의 삶이길 원했던 것입니다. 처음부터 그림을 그리는 화가가 될 생각은 없었습니다. 특별하게 그림에 재능이 있는 것도 아니었습니다. 10년 동안 그림을 그렸지만, 누구도 고흐의 그림을 호평한 사람은 없었습니다. 사랑하는 동생 테오 마저 형의 그림에 별 관심이 없었죠. 화상이지만 형의 그림을 판매하지 못한 이유도 거기

에 있지 않았을까요? 하물며 아를에 있을 때는 돈이 없어 음식과 그림을 바꾸자고 했을 때도 가게 주인은 시큰둥했다고 합니다.

고흐는 어디에도 적응하지 못하고 가족이 있는 뇌넨으로 갑니다. 시엔의 일로 아버지와의 불화는 계속되고, 가족들도 고흐를 좋게 안 봅니다. 고흐는 그림을 그리겠다는 집념으로 따가운 시선을 멀리합니다. 아버지 교회 목사관 뒤뜰 헛간에 작업실을 마련합니다. 고흐는 야외에서 불같은 태양을 마주하며 미친 듯이 그림을 그립니다. 잡동사니를 주워 정물화를 그리기도 합니다. 실력을 쌓기 위해 노력하는 모습을 보입니다.

뇌넨에서 불상사가 일어납니다. 또 다른 불행에 직면하게 되죠. 노처녀 마르호트 베헤만이 고흐를 좋아하게 됩니다. 단순히 좋아하는 것이 아닌 집착된 사랑을 보입니다. 집착은 정신질환이죠. 고흐는 그녀가 정신적으로 문제가 있다고 생각합니다. 사랑은 멀리하면 할수록 더욱 간절해 지나 봅니다. 고흐가 자신을 멀리하자, 그녀는 발작하며 독을 마시는 사태까지 일어납니다. 결국 마르호트 베헤만의 사랑은 에피소드로 끝나게 됩니다.

이런 사건 후에 고흐는 산책하다 한 가정집을 발견하게 되고 방문합니다. 고흐는 밀레의 영향으로 노동자 계급을 그리기 시작합니다. 그들의 신성한 노동을 겸허하게 표현하고자 했지요. 땀 흘리고 노동하는 그들과 동질감을 느

끼기 위함입니다. 노동의 가치를 승화하고자 합니다. 고흐의 〈감자 먹는 사람들〉은 심오한 세계관이 부각되는 작품입니다. 이 작품 이전의 그림은 모두 습작에 불과하다며 최고의 작품이라고 말합니다. 자신만만함이 하늘을 찌릅니다. 스스로 흡족해하며 동생 테오에게 〈감자 먹는 사람들〉은 훌륭한 작품으로 좋은 호응을 받을 것이라며 편지를 보냅니다. 후에 고흐는 테오에게 이 작품을 보냈지만, 아무런 반응이 없었다고 합니다.

고흐 자신의 세계관과 인생관이 농축된 작품이지만, 작품이 전체적으로 어둡고 음침합니다. 소외되고 고립된 느낌마저 듭니다. 하루하루 살아가며 꿈도 희망도 없어 보이는 표정들입니다. 화상 전문가 테오가 봤을 때 고객이 선호하는 작품이 아닙니다. 고흐는 작품을 완성하기 위해 가족들을 수없이 습작합니다. 노동의 숭고함을 미화시키고 농민의 현실을 적나라하게 표현했습니다.

기법을 보니 바로크 시대 렘브란트(Rembrandt Harmenszoon van Rijn, 1606~1669년)나 벨라스키(Diego Velázquez, 1599~1660년)처럼 인물을 밝게 하고 배경을 어둡게 하는 테네브리즘 기법(명암 대비를 통해 극적인 효과를 내는 기법)과 유사합니다. 배경은 어둡습니다. 가운데 램프는 전체적으로 가족의 모습을 비춰주고 있습니다. 초라한 음식과 얼굴에서 노동의 힘겨움이 느껴집니다. 고흐가 늘 언급한 노동의 숭고함을 부각하고 있습니다.

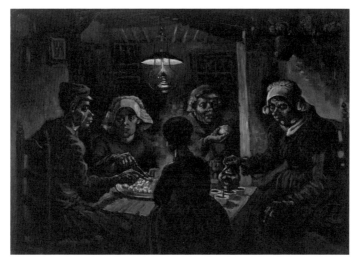

빈센트 반 고흐 〈감자 먹는 사람들〉, 1885

　작품으로 들어가 보겠습니다. 식탁 가운데 김이 모락모락 나는 감자가 있습니다. 하루 종일 일한 노동의 보상치고는 음식이 초라합니다. 가난에 힘겨워하는 삶이 적나라하게 펼쳐지고 있습니다. 감출 수 없는 현실입니다. 좌측의 남자는 어머니에게 시선을 고정하고 있습니다. 거칠고 앙상하게 마른 손으로 감자를 찍으려 합니다. 옆에 있는 딸은 아버지를 바라보고 있습니다. 무엇인가 말하려는 듯이 바라보며 감자를 먹으려 합니다. 딸의 어머니는 감자를 시어머니께 드립니다. 만족스럽지 못한 저녁 식사에 시어머니의 얼굴은 어둠이 가득합니다. 시어머니는 가족을 위해 따뜻한 차를 따르고 있습니다. 비록 초라한 저녁이지만 사랑을 듬뿍 담아 컵에 채우고 있습니다. 막내딸은 모든 것에 무

관심합니다. 허기를 채우려는 듯이 감자 먹는 것에 몰두합니다.

고흐는 이 작품을 소중히 여겼습니다. 80×114cm의 사이즈가 말해주듯 큰 포부로 그린 대작입니다. 특별한 미술교육을 받지 않은 고흐가 혼신의 열정으로 그린 작품입니다. 고흐는 농민의 노동을 숭고하게 표현하고자 했습니다. 고흐 자신도 농민과 대등한 위치에서 살고자 합니다. 화가로서의 기질을 숙명으로 받아들이며 거부하지 못하는 운명이 되었습니다.

파리에 상륙한 고흐

1886년 2월 고흐는 아무런 예고 없이 파리에 있는 동생 테오에게 갑니다. 파리가 이번이 처음이 아닙니다. 파리에서 화상으로 잠깐 일한 경험이 있습니다. 테오는 화상 일에 만족하며 파리에서 큰 실적을 올리고 있었습니다. 형 고흐의 작품은 여전히 팔릴 기미가 없습니다. 당시 파리는 '벨 에포크'로 화려하고 아름다운 풍경으로 가득했습니다. 파리의 밤은 퇴폐와 유흥의 도시였습니다. 향락적으로 변하고 있었죠. 고흐는 에두아르 마네와 에드가 드가, 툴루즈 로트렉을 만나 화려한 파리 문화에 흠뻑 젖게 됩니다.

테오의 집은 몽마르트르에 있습니다. 고흐는 동생의 집에서 가까운 코르몽 화실에 다니게 되는데, 그곳에서 물랑 루즈의 전설적인 화가 툴루즈 로트렉

을 만나게 됩니다. 둘은 서로 마음이 맞아 함께하는 날이 많아집니다. 고흐는 로트렉이 있는 물랑 루즈에서 매일 밤 술 마시고 향락을 즐기는 퇴폐적인 생활을 합니다. 고흐는 권태와 무기력, 우울함, 자기혐오, 끝이 보이지 않는 세상으로 걸어가고 있었습니다.

당시 19세기 유럽에서 소주처럼 저렴하고 가성비 좋아 가난한 예술가들에게 인기가 많았던 술이 있었는데요. 바로 압생트입니다. 정신이 몽롱해 녹색 요정이 보인다는 압생트가 고흐의 마음을 훔쳤습니다. 얼마나 요염한지 벗어날 수가 없다고 합니다. 압생트를 사랑한 고흐와 로트렉은 밤마다 녹색 요정과 함께하는 영광을 누립니다.

고흐는 파리의 생활에 크게 만족하지 못했습니다. 그 당시 인상주의 화가에게 영향을 준 일본 판화 우키요에가 크게 유행합니다. 1854년 일본은 서양에 문호를 개방하면서 일본에서 유행하는 예술품 및 공예품들이 쏙 쏙 유럽으로 들어가게 됩니다. 1855년 파리 만국박람회에서 일본 문화는 크게 인기를 얻게 됩니다. 파리에서 만나게 된 우키요에는 고흐를 열광하게 했습니다. 이후 작업에 큰 변화가 찾아옵니다.

1856년 프랑스 화가 펠릭스 브라크몽(Félix Bracquemond, 1833~1914년)은 일본 도자기를 감싸고 있는 포장지를 발견합니다. 유럽에서는 볼 수 없었던 독특한 구도와 화려한 컬러가 신선하게 다가옵니다. 입체감 없는 밋밋함이 오히

려 매력으로 느껴집니다. 뚜렷한 윤곽선은 충격이었죠. 단순화된 구도와 형태, 제한된 색채, 몇 개의 색깔로 완성되는 우키요에 그림은 선풍적인 인기를 얻게 됩니다. 대량으로 제작할 수 있어 상업미술에 적극적으로 활용하기도 합니다.

고흐는 우키요에를 본인의 그림에 적용하게 됩니다. 파리 이전의 작품은 렘브란트와 밀레의 영향으로 어두운 화풍이었지요. 고흐는 파리에서 인상주의 화가들과 교류하며 그들의 작품을 보게 됩니다. 인상파 화가는 밝은색을 사용합니다. 팔레트에 많은 색을 섞지 않습니다. 원색을 그대로 캔버스에 칠하기도 하죠. 파리에서 인상주의를 만나고 우키요에를 접한 고흐는 작품이 밝아지고 새로운 화풍으로 거듭납니다. 작품은 서서히 밝아지고, 더욱 개성적인 작품으로 탄생합니다. 그림에 대한 자신감이 고조될 때, 파리 생활 2년 만에 정신과 마음이 지치게 됩니다. 향락적인 파리 문화에 실망하게 되죠. 자신을 깊이 있게 성찰합니다. 화가들과 함께하는 '화가공동체'를 꿈꾸며 동생 테오와 의

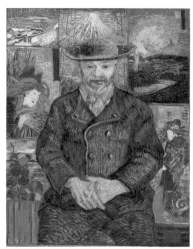

빈센트 반 고흐 〈탕기 영감〉, 1887~1888
화구상인 탕기 영감 뒷배경에 사용된 우키요에

논하게 됩니다. 화가공동체는 작품 판매 수입을 공동으로 관리하는 것입니다. 작품이 판매되는 화가가 그렇지 못한 화가에게 도움도 주고 서로 상부상조 하자는 것이지요. 고흐는 알고 지내는 화가들에게 화가공동체를 제안하는 편지를 보내지만, 편지를 받은 화가들은 모두 시큰둥합니다. 테오만이 긍정적입니다. 사실 테오는 형 고흐가 파리의 향락에 빠져 생활하는 것에 실망합니다. 신혼인 본인의 집에서 아내 요한나와 함께 생활하는 것에도 불편함을 느끼게 되죠.

꿈과 희망, 화가공동체를 꿈꾸는 아를 시절

테오는 모든 비용을 감당하며 형 고흐가 남프랑스 아를에 정착하도록 최선을 다합니다. 아를은 파리에서 600km 떨어진 곳입니다. 고흐는 여러 화가에게 편지를 보냈지만, 아를에 오겠다는 화가는 한 명도 없습니다. 테오는 형이 좋아하는 폴 고갱에게 편지를 씁니다. 아를에 오면 생활비와 그림을 사주며, 판매까지 해주겠다는 제안을 합니다. 당시 고갱은 어려운 처지에 있었기 때문에 이런 제안을 거절할 이유가 없었죠. 그림을 하겠다고 직장도 그만두고 가족들과도 이별한 채 그림으로 성공하겠다는 의지뿐이었죠. 하지만 생각만큼 현실은 희망적이지 않았던 것입니다.

고갱이 아를에 온다는 소식을 접한 고흐는 너무나 기뻐합니다. 고갱과 화

가공동체를 함께하면 분명 또 다른 화가들도 관심을 가질 거로 생각했습니다. 고흐는 고갱을 기다리며 고갱이 머물 방을 꾸미기 위해 해바라기 연작을 그립니다. '태양의 화가', '해바라기 화가'라 불릴 만큼 해바라기 작품은 고흐 최고의 걸작이라 할 수 있습니다. 고갱의 방에 해바라기를 걸어둡니다. 아를에 도착한 고갱은 자신의 방에 걸려 있는 해바라기를 보고 아무런 반응이 없었다고 합니다.

〈해바라기〉 작품은 파리에서 그림을 그릴 때와는 다른 느낌입니다. 물감을 두텁게 칠한 임파스토 기법입니다. 렘브란트, 루벤스(Peter Paul Rubens,

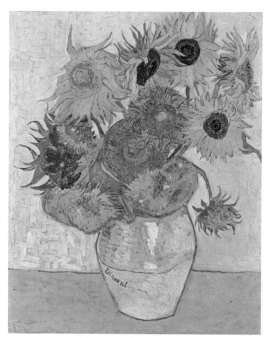

빈센트 반 고흐 〈해바라기〉, 1888

1577~1640년), 마네 등 여러 화가의 작품에서도 엿볼 수 있는 기법입니다. 화가 자신의 감정을 작품에 투영시킵니다. 물감의 두터운 두께감은 생생하고 긴장 감이 살아 있는 묘한 느낌을 받게 됩니다. 아를 시기부터 고흐는 임파스토 기법을 고수하며 작업을 이어 나갑니다.

냉정하고 이기적이고 철두철미한 고갱이 해바라기를 칭찬할 리가 없죠. 무엇보다 고갱은 고흐를 자신의 아래로 보았으니까요. 후에 고흐와의 불화로 헤어지게 되었을 때, 고갱이 급하게 떠나는 관계로 해바라기를 가져가지 못하자 고흐에게 다른 물건들은 폐기 처분해도 괜찮은데, 해바라기만큼은 꼭 보내 달라고 부탁하는 편지를 씁니다. 까칠하고 이기적인 고갱 눈에도 〈해바라기〉는 걸작으로 보였나 봅니다. 인간성은 더러워도 그림은 볼 줄 아네요.

인상주의 초기 화가는 각본대로 예상해서 그림을 그리지 않았습니다. 전통적인 아카데미의 강압적인 요구에 호응하지 않았죠. 거리 풍경이나 자연의 아름다움을 화가의 시각에서 그렸습니다. 인상주의 영향을 받은 고흐는 자연이 주는 다양한 움직임을 포착합니다. 고흐는 그림을 그려 자신의 분신인 그림자와 함께 유유히 걸어가고 있습니다. 정처 없이 걸어가고 있습니다. 고흐는 지금 어디로 가고 있는 걸까요? 황량한 대지의 먼지 속에 발을 담근 채 고독만이 친구인 양 함께합니다. 작품으로 인정받고 싶은 마음이 간절합니다. 고흐의

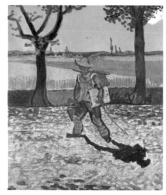

빈센트 반 고흐
〈그림 그리러 가는 화가〉, 1888

슬픔을 함께하는 것은 그림자뿐입니다. 자연의 황홀감과 무아의 경지 속에서 고독함으로 끊임없이 자신을 다독거리지 않았을까요.

동생 테오에게 보낸 600여 통의 편지 속에는 애절한 절규의 언어들이 담겨 있습니다.

"언젠가는 내 그림이 물감값과 생활비보다 더 많은 가치를
가지고 있다는 걸 다른 사람도 알게 될 날이 올 것이다."

_『영혼의 편지』 중에서

아를에 있을 때 고흐는 테오에게 받은 생활비의 80%를 물감과 캔버스를 구입하는 데 사용했습니다. 그 당시 고흐가 받은 생활비는 현재 기준으로 150만 원 정도라고 합니다. 적은 돈이 아닙니다. 테오가 형 고흐에게 지극 정성으로 지원했다는 것을 알 수 있습니다. 고흐는 물감을 듬뿍 찍어 두툼하게 칠하는 임파스토 기법으로 그림을 그렸습니다. 물감이 얼마나 많이 들었을까 하는 생각이 듭니다. 고흐는 꿈과 희망을 품기를 원합니다. 또 다른 세상에 몸을 맡기고 새로운 그림을 위한 처절한 투쟁을 합니다.

"나는 배우기 위해서 아직 내가 할 수 없는 것을 항상 한다!"

_빈센트 반 고흐

고갱과의 불화설

고흐와 고갱은 파리에서 활동할 때 잠깐 만난 적이 있습니다. 고흐는 아직 이름이 알려지지 않았고, 자신의 그림 스타일도 찾지 못한 무명 화가였죠. 주위에서는 그저 그림이 좋아 취미로 그리는 정도로 보고 있었죠. 고갱은 아를에 가면 고흐를 작업 동반자가 아닌 함께 그림 그리는 정도의 관계로 생각했습니다. 무엇보다 둘은 모든 면에서 달랐습니다. 고흐는 마음이 여리고 배려심 있고, 주관이 뚜렷했습니다. 고갱은 성공 지향주의며, 거만하고 차가운 성격이었죠. 이기적이며 타인을 무시하는 경향도 있습니다.

그림 그리는 스타일도 달랐는데요. 고흐는 후기 인상주의답게 눈에 보이는 자연을 주제로 재현하는 것을 즐기며 스케치와 채색을 야외에서 모두 끝내는 방식이었고, 고갱은 자연에서 스케치하고 작업실에서 완성하는 스타일입니다. 두 사람은 걸림돌과 많은 언쟁이 있었지만, 아를 생활 9주 만에 파경을 맞이합니다. 파경을 초래한 최고의 사건은 고갱이 〈해바라기를 그리는 반 고흐〉 작품을 그린 것이 원인이 되었습니다. 작품을 보면 해바라기 그리는 고흐를 못생기고 미치광이처럼 그린 것이죠.

고갱의 성격이라면 당연히 그럴 수 있습니다. 고흐는 자신을 볼품없는 화가로 그린 고갱에게 불쾌감을 감출 수 없었습니다. 이런 신경질적인 자신의 태도에 고갱은

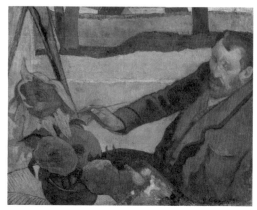

폴 고갱 〈해바라기를 그리는 반 고흐〉, 1888

아무런 반응을 보이지 않자 더욱 화가 났습니다. 급기야 고흐는 자신의 귀 볼을 자르게 됩니다. 고흐는 아를에서의 희망이 사라지고 절망적인 시간을 보냅니다. 정신착란과 망상, 우울, 허무, 실패, 비극의 시간 속에서 상실감을 맛보게 됩니다.

생레미 요양병원에서 빛나는 별을 보다

큰 꿈을 품고 시작한 화가공동체는 고갱과의 불화로 막을 내립니다. 고흐는 정신병을 얻게 됩니다. 스스로 아를에서 조금 떨어진 생레미에 있는 생 폴 정신병원에 입원합니다. 고흐는 정신병원이라도 그림은 그릴 수 있다고 생각합니다. 고흐의 정신병은 원인이 무엇이었을까요? 고흐는 아를 시절 뜨거운 태

양 아래서 그림을 그렸습니다. 몸을 혹사하며, 오직 그림을 그리겠다는 집념뿐이었죠. 아침 일찍 나가 저녁이 되어서야 집으로 돌아왔습니다. 뜨거운 태양이 정신병의 원인이라고 합니다. 또 다른 하나는 파리에 있을 때 로트렉과 압생트를 많이 마신 것도 원인이라고 합니다. 녹색 요정 압생트는 어릴 시절 고갱과도 즐겨 마신 술이기도 합니다. 가난한 고흐가 저렴한 압생트를 선택할 수밖에 없는 것은 당연한 일입니다.

병원에서 일상은 지루하고 권태스러웠습니다. 그림을 그리고 싶었지만, 공간은 제한되어 있고 밖으로 외출할 수 없었습니다. 불멸의 작품 〈별이 빛나는 밤에〉는 아름다운 밤하늘을 자신의 내면을 담아 표현한 고흐의 대표작입니다. 마음은 우울하고, 발작은 계속되고, 고난을 헤쳐 나가기엔 지쳐있습니다. 고통을 견딜 수 있는 건 그림을 그리는 것뿐입니다. 고흐는 정신병원에서 현실의 고단함을 느낍니다. 동생에게 생활비를 받아 쓴다는 것이 미안하고, 그림으로 인정받지 못한 현실이 암담합니다. 어느 것에도 마음 둘 곳은 없습니다. 고흐의 방에는 조그마한 창문이 있습니다. 어느 날 잠이 오지 않아 창문을 열고 밤하늘의 별을 바라봅니다.

하늘의 별들이 소용돌이치고 있습니다. 뾰족한 교회 탑이 보이고 마을은 조용합니다. 자연과 함께 공존하는 인간의 희로애락을 볼 수 있습니다. 저 집들에서 잠시나마 마음의 위안을 얻어 봅니다. 하늘이 저렇게 푸른가요? 별들

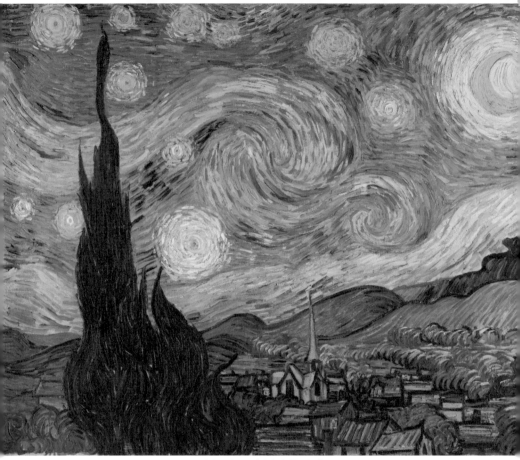

빈센트 반 고흐 〈별이 빛나는 밤에〉, 1889

은 왜 소용돌이치며 한곳으로 모일까요? 고흐가 좋아한 사이프러스 나무는 하늘을 찌를 듯 솟아있습니다. 사이프러스 나무는 한번 자르면 다시는 뿌리가 나지 않는 죽음을 상징하는 나무입니다.

하늘 높이 뻗어 있는 사이프러스 나무의 정열적이고 웅장한 자태가 느껴집니다. 고흐는 자신의 삶을 은유적으로 표현합니다. 현실을 받아들이며, 작업에 임하겠다는 의지가 느껴집니다. 아름다운 밤하늘의 별들과 풍경을 자신의

내적 슬픔과 심적 고통으로 표현했습니다. 고흐의 처절한 사연이 별 속에 스며 있습니다. 붓 터치가 역동적입니다. 꿈틀거리는 회오리는 삶의 환희와 그림에 대한 열정입니다. 고흐는 자연을 보며 사색을 즐겼지만, 내면에 잠재된 무한한 상상력을 작품에 담았습니다. 하늘의 별은 영원합니다. 우리는 별을 바라보며 꿈꿉니다. 스스로 빛을 내는 별, 고흐도 별을 바라보며 꿈꾸는 것 같습니다.

"별을 보는 것은 언제나 나를 꿈꾸게 한다."

_빈센트 반 고흐

고흐는 보색대비의 강렬한 색깔을 많이 사용했습니다. 생레미 병원 1층에 작업실을 마련하여 매일 그림을 그립니다. 입원 후에 병원 밖 외출이 가능해지자 외부에서 그림을 그리게 됩니다. 〈사이프러스 나무〉(1889년), 〈올리브 나무〉(1889년), 〈까마귀 나는 밀밭〉(1890년) 등의 걸작이 이때 탄생하게 됩니다. 생레미 병원에 입원한 1년 동안 회화만 150여 점 그립니다. 2~3일에 한점 그렸다고 하니 역시 그림에 대한 열정과 에너지는 초인적입니다.

1년 동안 입원하여 치료를 받았지만, 발작은 계속됩니다. 호전되지 않자, 고흐는 병원을 떠나야겠다고 생각합니다. 1890년 고흐는 테오에게 병원에서 나

가게 해 달라고 애원합니다. 테오는 형이 지낼만한 곳을 알아봅니다. 인상주의 화가 카미유 피사로(Camille Pissarro, 1830~1903년)에게 파리에서 가깝고 조용한 마을인 오베르쉬르우아즈를 소개받습니다. 그곳에서 우울증 치료의 대가인 의사 폴 가셰(Paul Ferdinand Gachet)를 만납니다. 가셰 박사에게 치료받은 예술가는 폴 세잔, 오귀스트 르누아르, 카미유 피사로, 에두아르 마네가 있습니다. 가셰 박사는 예술에도 조예가 있습니다. 예술가들이 즐겨 찾는 카페에 들르면서 그들과 교류합니다. 가셰 박사는 고흐에게 특별한 마음을 가지고, 유일하게 고흐의 작품을 높이 평가합니다. 고흐는 고마움을 표현하기 위해 가셰 박사 초상화를 선물합니다.

거울에 비친 예술가의 초상

고흐는 10년 동안 자화상만 서른 점 이상 남기게 됩니다. 테오에게 보낸 편지에 이런 글이 있습니다.

"테오야, 오늘 좋은 거울을 하나 구입했다.
나의 모습을 많이 그리면 다른 사람의 초상화도 잘 그리겠지."

_『영혼의 편지』 중에서

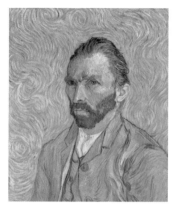

빈센트 반 고흐 〈자화상〉, 1889

요양병원에서 그린 〈자화상〉은 예전의 자화상과는 사뭇 다릅니다. 얼굴은 창백해 보이지만 수염도 머리도 단정합니다. 강한 의지가 엿보입니다. 거울 속에 비친 자신의 모습을 보며 얘기를 나누고 있습니다. 고통과 불안, 번민의 시간을 잊고 싶어 합니다. 꿈틀거리는 선들이 춤추고 있는 배경은 고흐만의 독자적인 기법이기도 합니다. 임파스토 기법을 사용한 점도 고흐 작품의 특색입니다.

고흐가 처음이자 마지막으로 판매한 작품은 〈붉은 포도밭〉입니다. 죽기 6개월 전 벨기에 화가이자 그림 콜렉트인 안나 보흐(Anna Boch)에게 400프랑에 판매했습니다. 안나의 동생은 인상주의 화가인 외젠 보흐(Eugène Boch, 1855~1941년)이며 고흐의 친구입니다. 아를에 있을 때 안나의 초상화를 그려줬습니다.

친분이 있는 안나가 자신의 그림을 구매하려 하자 테오에게 정상가가 아닌 할인가 금액을 보냈습니다. 고흐는 안나가 정상가 금액을 지불했다는 테오의 말에 의아해합니다. 안나는 고흐에게 생활비를 더 주고 싶었던 모양입니다. 푸시킨 국립 미술관에 소장 되어 있는 〈붉은 포도밭〉은 고흐가 처음이자 마지막

으로 판매한 그림이다 보니 유명해진 작품입니다.

고흐는 오베르에서 생활에 만족합니다. 오베르에서 작품 활동을 한 70일 동안 걸작들이 속속 나옵니다. 종종 발작은 있었지만, 자연과 함께하며 그의 일상은 행복했습니다. 1890년 7월 27일 고흐는 여느 때와 마찬가지로 화구를 챙겨 그림을 그리러 나간 고흐는 자신의 몸에 방아쇠를 당기고 자살을 시도합니다. 피투성이가 되어 간신히 숙소에 왔습니다. 소식을 들은 테오는 다음 날 아침에 도착합니다. 응급 처치를 하고 조금 나아지려는 듯했지만 테오가 온 지 이틀 후인 1890년 7월 29일 사망합니다. 고흐는 왜 그림을 그리다 자살을

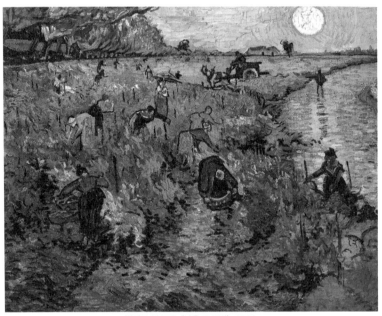

빈센트 반 고흐 〈붉은 포도밭〉, 1888

시도했을까요? 지금까지 미스테리한 점이 많습니다. 권총을 소지한 이유도 알 수 없습니다.

　고흐가 사망할 당시 동생 테오는 아이를 낳고 행복한 삶을 살고 있었습니다. 테오에게는 가족이 늘었고, 경제적으로 넉넉하지 않습니다. 테오는 사랑하는 형에게 끝없는 지원을 이어 갑니다. 테오에게 더 이상 신세 지고 싶지 않았던 걸까요? 형의 죽음에 큰 충격을 받은 테오는 정신병원에 입원하게 됩니다. 고흐가 죽은 지 6개월 후에 테오도 사망하게 됩니다. 테오는 세상에서 가장 사랑한 형의 죽음에 죄책감을 느꼈다고 합니다. 두 형제의 죽음이 슬픔으로 다가옵니다.

고흐 사후

　테오가 사망하기 전 자신의 아파트에서 형의 회고전을 열게 됩니다. 고흐의 대표 작품 〈까마귀 나는 밀밭〉, 〈별이 빛나는 밤에〉, 〈해바라기〉 연작 중 일부와 〈자화상〉 등 작품은 좋은 호응을 받습니다. 죽고 나니 작품의 진가를 알게 되었나요? 고흐를 외면하고 작품까지 업신여긴 사람들이 고흐의 작품 앞에서 경의를 표하지 않았을까요? 이후 1891년 파리에서 대규모 회고전에 71점이 전시됩니다. 1901년 베르나임 갤러리 회고전에는 70점이 전시됩니다. 1905년에는 485점이 전시되는데요. 전시 장소는 암스테르담에 있는 반 고흐 미

술관입니다. 이 모든 전시를 할 수 있었던 것은 테오의 아내 요한나(Johanna Gezina) 덕분입니다. 요한나는 남편 테오와 시아주버니 고흐가 주고받은 편지 668여 통을 정리해서 책으로 출간합니다. 편지에는 대부분 날짜가 없었기 때문에 요한나는 많은 시간을 투자해 편지를 정리했습니다. 1914년 테오에게 보낸 편지(『반 고흐, 영혼의 편지』)는 네덜란드와 독일어로 출간하게 됩니다.

출간된 책을 통해 고흐의 이름이 알려집니다. 고흐의 화가 생활 10년을 조명하기 시작하면서 그의 작품을 알게 되는 계기가 됩니다. 요한나는 시아주버니의 작품들을 모아 유명 미술관에 전시하며, 고흐를 알리는 데 최선을 다합니다. 1930년부터는 고흐는 전 세계인에게 가장 사랑받는 불멸의 화가로 이름을 남깁니다.

에두아르 마네 1832~1883

Édouard Manet ──────── 전통을 깨고 현대미술의 선구자가 된 화가

에두아르 마네

독창적인 사람은 모든 일에 안주하지 않습니다. 늘 변화를 꿈꾸죠. 변화만이 남들과 다를 수 있기 때문입니다. 새로운 것을 개척한다는 것은 대단한 용기입니다. 위험을 무릅쓰고 예술과 치열한 싸움에 도전한 화가가 있습니다. 에두아르 마네입니다. 마네는 "나는 남이 보기 좋은 것을 그리지 않는다. 내가 직접 보는 것을 그린다."라고 말합니다. 창작 활동은 실험이며 동시에 쾌락입니다. 마법일 수도 있습니다. 긴장과 떨림, 설렘은 곧 삶이고 인생이며 마법이기 때문입니다.

마네가 화단에서 반항아로 활동한 시기는 19세기 중반입니다. 아카데미 예술이 주류였던 시기였죠. 아카데미는 '이상적인 미'입니다. 고귀하고 품격 있어야 하며, 개인의 생각이 들어가면 안 됩니다. 신화나 종교 이야기, 위대한 인물이 주제입니다. 고전주의 그림은 아름답지만 경직되고 지루합니다. 붓 터치를

허용하지 않습니다. 도자기처럼 매끈해야 하고 명암과 원근법은 기본입니다. 주문을 받고 그림을 그립니다. 무턱대고 자기 생각대로 그리면 팔리지 않습니다. 그림에 들어가는 비용이 많기에 재산을 탕진할 수 있습니다.

아카데미 미술이 주류였던 시절 마네는 눈으로 보고도 믿기 어려운 혁신적인 그림으로 파격적인 행보를 보입니다. 말도 많고 탈도 많았던 1883년 발표작 〈풀밭 위의 점심 식사〉와 〈올랭피아〉는 마네의 대표작으로 꼽히지만, 당시 작품이 발표될 때 파리 예술계가 떠들썩했습니다. 마네는 낯섦에 도전하고 싶었습니다. 남들이 하는 순수 예술에 염증을 느낀 마네는 주류 예술계에서 이탈하여 자신만의 작품을 고수하며 파리 화단의 이단자가 됩니다. 아이러니한 것은 마네는 자기 작품을 인정받고자 살롱전(아카데미)에 계속 출품했다는 사실입니다. 출세 지향 주의라 할 수 있죠. 인상주의 아버지이지만 일곱 번의 인상주의 전에 한 번도 출품하지 않습니다. 마네의 반항 기질이 궁금해집니다.

전통 아카데미 교육을 받다

마네는 1832년 프랑스 파리에서 부유한 귀족 아들로 태어납니다. 아버지는 판사이고, 할아버지는 시장입니다. 어머니는 외교관의 딸입니다. 이 정도면 부러울 게 없는 출생입니다. 금수저가 아닌 다이아몬드 수저입니다. 하고자 하

는 의지만 있다면 무엇이든 할 수 있는 재력가 출신입니다. 삼촌은 마네가 어렸을 때부터 그림을 가르쳤고, 미술에 관심을 두도록 루브르 박물관에 자주 데리고 다녔습니다. 그때부터 마네는 그림에 관심을 가지게 됩니다.

아버지는 아들 마네가 자신의 업을 따라 법조계에서 일하기를 원했지만, 마네는 공부에 흥미가 없었고 잘하지도 못했습니다. 1848년 아버지는 마네가 해군사관학교에 지원하도록 했지만 낙방하고 맙니다. 같은 해에 배를 타고 항해까지 하면서 해군사관학교의 미련을 버리지 못합니다. 사실 마네도 해군사관학교에 입학하기를 간절히 바랐다고 합니다. 이제 선택의 여지가 없습니다. 거듭된 실패가 전화위복이 된 걸까요? 아버지는 마네가 원하는 그림을 그릴 수 있도록 지원합니다.

아버지 오귀스트 마네(Auguste Manet)는 대단한 귀족 집안입니다. 아들 마네가 아무 곳에서나 그림을 배우도록 하지 않습니다. 귀족의 자존심이죠. 살롱계의 거장이면서 역사 화가로 유명한 토마스 쿠튀르(Thomas Couture, 1815~1879년) 화실에서 그림을 배우도록 합니다. 동시에 루브르 박물관에 있는 거장의 작품을 모사하기도 했죠. 마네의 스승 토마스 쿠튀르는 인격적이지 않습니다. 아카데미 화가로 명성이 있다 보니 제자에게 거침없는 말과 행동을 합니다. 마네의 작품을 보고 수시로 비아냥거리고 늘 부정적인 말과 좋지 않은 평으로 마네의 심기를 뒤집어 놓습니다. 반항아 기질이 있는 마네 또한

한 성질합니다. 스승의 폭언을 듣고만 있지 않죠. 사실은 토마스 쿠튀르는 마네를 내보내고 싶었지만, 마네의 집안을 무시할 수 없었습니다. 대단한 귀족의 집안이니까요. 예나 지금이나 돈만 있으면 모든 게 가능하죠. 이런 으르렁거리는 스승과 제자 사이였지만 마네는 6년 동안 죽은 듯이 다닙니다. 마네의 성질을 건드리긴 했지만, 스승의 실력을 인정했으니까요.

마네는 전통적인 아카데미 교육을 받습니다. 교육을 받으면서 마네는 1853년~1856년 사이 독일, 이탈리아, 네덜란드, 스페인으로 여행을 떠납니다. 이때 스페인 바로크의 거장 디에고 벨라스케스(Diego Velázquez, 1599~1660년)의 작품에 큰 영향을 받게 되죠. 루브르 박물관에서 벨라스케스 작품을 모작하며 기법을 익힙니다. 후에 알라 프리마 기법을 그림에 차용합니다. 벨라스케스의 〈시녀들〉 작품을 가까이에서 보면 물감을 덕지덕지 칠한 느낌입니다. 멀리서 보면 명확한 형태가 보이죠. 알라 프리마 기법(밑그림이나 밑칠을 하지 않고, 한 번의 물감으로 마무리하는 기법)은 마법 같은 기법이기도 합니다. 아무렇게 그린 듯하지만, 이런 기법을 구사하려면 뛰어난 기술이 필요합니다. 마네는 알

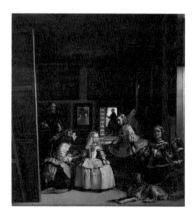

디에고 벨라스케스 〈시녀들〉, 1656

라 프리마 기법을 즐겨 사용하게 됩니다.

마네는 루브르에서 대가의 화풍을 익히기 위해서 계속 모사합니다. 1859년에는 〈압생트 마시는 사람〉을 살롱전에 출품하지만, 보기 좋게 낙선합니다. 1860년에는 자신의 화실을 얻어 본격적으로 작업에 매진합니다.

마네의 뮤즈

에두아르 마네에겐 10여 년 동안 고귀한 사랑을 한 여인이 있습니다. 마네의 피아노 선생님 수잔 렌호프(Suzanne Leenhoff)입니다. 남녀가 나란히 앉아 피아노를 칩니다. 서로의 눈빛이 불꽃보다 강하지 않았을까요? 매일은 아니더라도 일주일에 몇 번은 레슨을 받았을 테니 마네는 어쩌면 수잔의 피아노 실력에만 반한 것이 아닐지도 모릅니다. 마네와 수잔의 동거는 가족에게도 알리지 않고 아들이 태어날 때까지 비밀을 유지했다고 합니다.

또 다른 여인 빅토린 뫼랑(Victorine-Louise Meurent, 1844~1927년)입니다. 뫼랑은 마네의 전속 모델입니다. 여러 작품에 등장하죠. 〈풀밭 위의 점심 식사〉, 〈올랭피아〉 등 많은 작품에 존재감을 나타냅니다. 뫼랑은 카페에서 일하기도 하고, 유명 화가의 모델로 활동하면서 생계를 이어 나갑니다. 마네는 뫼랑의 도도하고 기품 있는 매력에 빠져 전속 모델이 되어달라고 요청했다고 합니다. 마네의 모델로 활동하면서 유명해진 뫼랑은 살롱전에 입상하면서 전문 화

가로 활동하게 되죠. 마네는 뫼랑을 특별히 생각했습니다. 뫼랑이 독립적으로 그림을 그리면서 둘의 관계는 멀어졌다고 합니다.

베르트 모리조(Berthe Morisot, 1841~1895년)는 마네의 예술 인생에서 대단한 위치를 차지한 마네의 뮤즈입니다. 모리조는 부르주아 가정에서 태어난 덕분에 언니와 함께 어릴 적부터 그림을 배웠습니다. 언니도 그림 실력을 자랑합니다. 모리조의 언니는 결혼하면서 예술가의 길을 그만두고, 모리조만 예술 활동을 하게 됩니다. 당시 가장 권위 있는 프랑스 국립미술학교 에콜 데 보자르(École des Beaux-Arts, 미술 학교)에 입학하기를 원했지만, 여자 신분으로는 입학할 수 없었습니다. 인상주의 화가인 에드가 드가, 클로드 모네, 오귀스트 르누아르 등 미술사의 한 획을 그은 화가들이 이 학교 출신입니다.

에두아르 마네
〈제비꽃 장식을 한 베르트 모리조〉,
1872

모리조는 조셉 기샤르(Joseph Benoît Guichard, 1806~1880년)와 카미유 코로(Jean-Baptiste-Camille Corot, 1796~1875년)에게서 그림을 배웁니다. 1858년부터 두 자매는 루브르에서 거장의 작품을 모작하며 실력을 키워나갑니다. 마네 역시 거장의 작품을 모작하기 위해 루브르에 자주 방문합니다. 1868년 루브르에서 모리조를 만나게 됩니다. 다른 화가와 마찬가지로 모델을 고용하여 그림을 그

리던 마네는 직업 모델의 한계에 부딪치던 중 모리조를 알게 되었습니다. 모리
조의 어머니께 지금 구상 중인 〈발코니〉 작품에 모리조가 모델이 되어 줄 수
있게 해 달라고 부탁합니다. 모리조는 흔쾌히 승낙합니다. 유명 화가의 모델이
되는 것은 영광스러운 일입니다.

당시 유명 화가의 아틀리에 밖에는 모델이 되고자 문전성시를 이뤘다고 합
니다. 유명 화가는 요즘 시대의 아이돌만큼 인기 있었다고 하죠. 모리조는 영
리한 여성입니다. 마네의 모델로 활동하면서 마네의 아틀리에에 있는 작품들
을 눈여겨봅니다. 나중에는 마네의 영향을 받게 되죠.

마네는 모리조를 곁에 두고 〈발코니〉 작업에 여념이 없습니다. 〈발코니〉는
프란시스코 고야(Francisco José de Goya y Lucientes, 1746~1828년)의 〈발코니의
마하들〉을 패러디한 작품입니다. 부채를 든 베르트 모리조는 이국적이며 우아
하고 지적으로 보입니다. 새침한 표정이 도도하기까지 합니다. 흰색 드레스가
화려한 것으로 보아 부유한 부르주아 집안이라는 것을 알 수 있죠. 초크 목걸
이와 부채를 보니 귀족의 품격을 느낄 수 있습니다. 양산을 들고 있는 모델은
바이올린 리스트 패니 클로스(Fanny Clau)입니다. 다소곳이 손을 모은 채 무표
정한 모습입니다. 뒤에는 화가 앙투안 기유메(Antoine Guillemet, 1843~1918년)
입니다. 뒤편 어두운 곳에 있는 모델은 마네의 아들 레옹 린호프(Leon Linhof)
입니다.

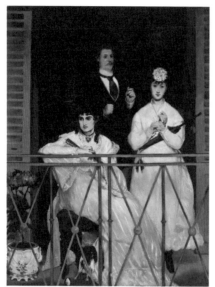
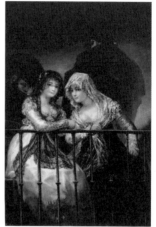

에두아르 마네 〈발코니〉, 1868 프란시스 고야 〈발코니의 마하들〉,
1808~1812

전체적인 분위기는 안정감이 있습니다. 한 공간에 있지만 네 사람이 서로 다른 곳을 보고 있습니다. 어두운 배경으로 인해 모델의 존재감이 더욱 부각되고, 흰색 드레스는 눈이 부시도록 하얗게 보입니다. 마네는 이 작품을 완성하는 단계에서 세 명의 모델을 여러 차례 그렸다고 합니다. 이 그림은 마네가 소중히 여겨 판매하지 않고 화실에 걸어 두었다는 말이 전해집니다.

1869년 살롱전에 발표하지만, 큰 호응은 없습니다. 이 그림은 주제가 명확하지 않고 아름답지도 않습니다. 붓 터치도 매끈하지 않고요. 19세기 중반 미술의 주류는 아카데미입니다. 아카데미 그림에 익숙한 관람객들이 봤을 때 터

무늬없는 그림이었죠.

마네와 모리조의 각별한 관계는 꾸준히 이어 갑니다. 모리조는 많은 편지를 마네에게 보냅니다. 마네도 우아하고 품위 있는 모리조에게 호감을 느끼게 됩니다. 마네는 모리조를 영원히 곁에 두고 싶은 간절한 마음에 모리조에게 동생 외젠 마네(Eugène Manet)와 결혼하라는 말도 안 되는 제안을 하죠. 모리조는 언니와 의논하지만, 별다른 선택의 여지가 없습니다. 마네에게는 아내 수잔이 있고 아들 레옹도 있습니다. 모리조가 심오한 감정으로 마네와 가까이한들 일심동체가 될 수 없는 현실입니다.

모리조는 외젠 마네와 결혼하기로 결심합니다. 다행히 외젠 마네는 심성이 착한 남자입니다. 결혼 후에도 모리조가 그림에 전념할 수 있도록 최선을 다해 지원합니다. 모리조는 그림에 전념하며 인상주의 화가들과 교류합니다. 그중 에드가 드가의 전폭적인 지지를 받습니다. 드가는 모리조의 재능을 인정합니다. 마네는 그런 드가를 못마땅하게 생각했다는 뒷이야기가 있습니다. 모리조는 인상주의 전에도 참여하게 되죠.

당시 유럽에서 여성들이 그림을 전문적으로 그린다는 것은 놀라운 일입니다. 귀족이나 부르주아 여성들도 그림을 취미로만 생각했으니까요. 모리조는 자신만의 화풍을 만들었고, 열정적으로 여성 화가의 행보를 보입니다. 남편인

외젠 마네는 모리조를 지극 정성으로 후원합니다. 외젠 마네는 모리조가 결혼하고도 작품에 자신의 이름을 서명할 수 있도록 합니다. 모리조는 남편 외젠 마네가 있었지만, 에두아르 마네가 사망하기 전까지 영원한 뮤즈였습니다.

인상주의 탄생 이전의 로코코, 신고전주의, 낭만주의, 사실주의

18세기 주류 미술인 로코코미술은 화려함이 극에 달합니다. 귀족의 미술이라고도 하죠. 베르사유궁전에서 태양왕 루이 14세의 시중을 든 귀족들은 지쳐있습니다. 1715년 왕이 세상을 떠나자, 귀족들은 자기 세상 인양 모두 베르사유를 떠나 자신의 저택을 꾸미고자 합니다. 왕 때문에 누리지 못한 호화스러움을 누리려고 하죠. 당시 살롱이 유행한 것도 자신의 화려하고 호화스러운 저택을 자랑하기 위한 것이었죠. 예술가와 시인, 음악가를 초청해 화려한 파티를 열었습니다. 덕분에 문화예술이 부흥한 시기이기도 하죠. 로코코미술의 전성기를 대표하는 화가는 장오노레 프라고나르(Jean-Honoré Fragonard, 1732~1806년), 프란시스코 호세 데 고야(Francisco José de Goya, 1746~1828년)가 있습니다.

유행은 돌고 돈다는 말이 있죠. 로코코를 신주 모시듯 한 귀족들은 이제 싫증이 나고 지루합니다. 인간의 마음은 갈대와 같다고 해야 하나요? 귀족들

이 정신을 차린 건가요? 로코코는 향락주의적이고 무가치하다고 말합니다. 화려함에 취해 정신이 병든 자신 모습에서 회의를 느끼고, 옛 문화를 소환해 고전을 추구합니다. 신고전주의가 탄생합니다. 고전에는 품격, 클래식, 지성 등 온갖 좋은 수식어가 포함되죠. 무엇보다 교훈적입니다. 더 나은 삶으로 인간다워지고 싶고, 감정을 드러내고 싶습니다. 인간 대접받기 위해선 이성이 필요하지만, 감성은 어떤가요? 따뜻하고 온유하며 느낌이 있습니다. 신중함도 절제력도, 계획도 필요하지 않습니다. 마음속 못다 한 감정을 미친 듯이 표현하면 됩니다. 미치지 않으면 중간 정도 합니다. 미친 듯이 표현해야 걸작이 됩니다. 어쩌면 에두아르 마네도 미친 척하고 〈풀밭 위의 점심 식사〉와 〈올랭피아〉를 발표했을 것입니다. 신고전주의 화가로는 자크 루이 다비드(Jacques-Louis David, 1748~1825년)와 장 오귀스트 도미니크 앵그르(Jean-Auguste-Dominique Ingres, 1780~1867년), 윌리암 아돌프 부그로(William-Adolphe Bouguereau, 1825~1905년)가 있습니다.

낭만주의 대표 화가는 외젠 들라크루아(Eugène Delacroix, 1798~1863년)와 카스파르 다비드 프리드리히(Caspar David Friedrich, 1774~1840년)가 있습니다. 들라크루아는 메두사의 뗏목으로 일약 스타가 됐습니다. 19세기 파리를 예찬한 시인이며 미술평론가인 샤를 보들레르는 들라크루아를 신봉했습니다. 그의 작품을 적극적으로 호평하는 글을 써 줌으로써 평생 친분을 유지합니다.

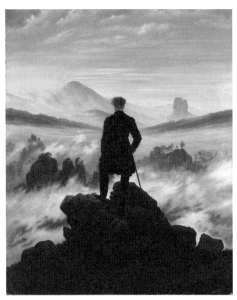

둘도 없는 절친이 되죠. 낭만주의 대표 화가 카스파르 다비드 프리드리히는 몽환적이고 신비로운 풍경화의 대가입니다. 프리드리히의 대표작 〈안개 바다 위의 방랑자〉는 많은 사람에게 사랑받는 작품이기도 합니다.

카스파르 다비드 프리드리히 〈안개 바다 위의 방랑자〉, 1817

"나는 자연을 재현하지 않는다. 형태와 이미지를 중요시하지 않는다. 나는 자연을 교감하고 자연에서 고독을 느낀다. 나의 작업은 상상력에서 나온다."

_카스파르 다비드 프리드리히

또 다른 미술 사조가 탄생하는데요. 영혼까지 탈탈 털어 추구한 낭만주의는 나락으로 떨어지고 샛별처럼 떠오르는 사실주의가 대세를 이룹니다. 감정이고 감성이고 이제 필요가 없고 현실 속 이야기를 하자고 하네요. 꾸밈이 없어야 하고, 있는 그대로를 그립니다. 사실주의 이전의 예술 사조는 모두 역사 속으로 사라집니다. 사실주의 탄생은 19세기 미술사에 큰 영향을 주게 됩니

다. 사실주의 영향으로 바르비종파(자연주의)와 인상주의가 도래했으니까요.

사실주의 대표 화가 귀스타브 쿠르베(Gustave Courbet, 1819~1877년)는 "나에게 천사를 보여주면 그려 주겠다."며 보이지 않는 것은 그릴 수 없다고 합니다. 상상해서 그리기 싫다는 말이죠. 예전에는 신화와 종교, 역사적 인물이 그림의 주제였습니다. 하지만 쿠르베는 아무런 존재감 없는 동네 사람을 큰 사이즈로 그립니다. 의미도 없는 그림을 크게 그렸다고 비난받죠. 풍경화의 대가장 프랑수아 밀레는 인상주의 화가에게 영향을 주게 됩니다. 밀레의 풍경화에는 항상 인물이 존재합니다. 자연의 신비로움과 농민의 현실을 있는 그대로 표현했습니다. 농민의 노동과 가난을 미화시켜 그린 대가입니다. 그 외 카미유 코로, 앙리 팡탱라투르(Henri Fantin-Latour, 1836~1904년)가 있습니다.

아카데미를 겨냥한 마네의 도발, 아방가르드를 개척하다

마네를 이해하려면 **아카데미, 아방가르드, 인상주의, 현대성**을 알아야 합니다. **아카데미**는 전통미술입니다. 고전적이며 이상미가 넘치고 아름답지만, 고정관념이 있습니다. 생각의 틀을 깨면 이단아가 됩니다. 사이비가 되는 거죠. 작품의 주제는 신화나 종교, 유명 인물입니다. 붓 터치는 치명적입니다. 터치가 보이면 손으로 살살 문질러 줘야 합니다. 도자기처럼 매끈해야 하며,

윤곽이 뚜렷해야 하고 명암법과 원근법은 완벽해야 합니다. 장인의 손길로 그립니다. 19세기 살롱전 심사위원은 모두 위의 조건을 갖춘 인정받는 화가들입니다. 살롱전 심사위원 자리를 명예스럽게 생각하고 있죠. 그들의 심사 기준은 까다롭습니다. 조금이라도 벗어나면 인정사정없이 내동댕이칩니다. 이런 상황이니 19세기 인상주의 화가들은 참는 데도 한계가 있다고 말합니다. 살롱전에 출품을 거부하고 삼삼오오 모여 독립 전을 가지게 됩니다.

전위 예술 사조 **아방가르드**는 용기 있는 예술가들이 물불 안 가리고 전진한다는 뜻입니다. 전투에서 쏟아지는 총알을, 죽을 각오로 받겠다는 전위부대를 뜻하기도 합니다. 죽지 않으면 영웅 대접 받습니다. 목숨을 담보로 하는 거죠. 대단한 용기가 필요합니다. 편안하고 안락하게 예술 하기 싫다는 거죠. 실험적이고 급진적입니다. 에두아르 마네가 대표적인 인물입니다. 마네는 죽을 각오로 미술계에 도전했으니 자신만만함이 하늘을 찌릅니다. 다행히 마네는 부유한 집안이라 실패해도 먹고 살 수 있지만, 규정되어 있는 규범을 허무는 용기는 겨우 먹고 사는 화가에게 목숨을 걸고 투쟁해야 하는 일입니다. 섣불리 도전할 수 없습니다. 죽일 듯이 덤비는 사람들도 나중에는 인정합니다. 20세기의 핵심 미술 사조가 됩니다.

마네를 선두로 시작된 **인상주의**는 혁신적인 아방가르드입니다. 인상주의는

모네의 〈인상, 해돋이〉에서 유래됩니다. 이 작품이 전시되자 전시장은 아수라
장이 됩니다. 눈을 비비고 몇 번을 봐도 역시 이상합니다. 이해 불가한 그림입
니다. 완성도 안 된 작품이 버젓이 전시장에 걸려 있으니 도대체 이 그림의 주
인은 누군지 궁금합니다. 웅성거리는 전시장에 당시 미술평론가로 활동하는
루이 르로이(Louis Leroy)가 유심히 작품을 보고 있습니다.

　머리를 갸우뚱합니다. "지금껏 많은 그림을 보아 왔지만 이렇게 형편없는
그림은 처음이다."라며 끝내는
한 소리 합니다. 저 그림 뒤에
있는 벽지만큼도 못 한 그림
이라고 악평을 퍼붓고도 성에
안 찼는지 "붓으로 캔버스를
마구 휘저어서 인상만 포착했
다."는 말로 끝을 냅니다. 후에

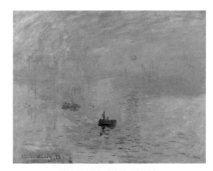

클로드 모네, 〈인상, 해돋이〉

'인상주의' 사조가 됩니다. 루이 르로이가 생각한 〈인상, 해돋이〉 그림은 너무
쉽게 그렸다는 거죠. 아카데미 미술의 도자기 같은 그림에 길든 고정관념에서
벗어날 수 없는 신념이었죠. 물감을 덕지덕지 바른 작품을 보고 "인상주의 애
들은 부자야! 물감을 저렇게 낭비하다니." 이런 말까지 전해지기도 했습니다.

　튜브 물감이 나오기 전에는 물감을 만들 때 시간과 비용을 만만치 않게
투자해야 했습니다. 물감 만드는 것도 무척 어려웠고, 쓰고 남은 물감을 동물

의 가죽이나 방광 주머니에 보관했기 때문에 쉽게 굳는다는 단점도 있었죠. 미국 화가인 존 고프 랜드(John Goffe Rand, 1801~1873년)는 이런 단점을 보완하여 최초로 튜브 물감을 발명했습니다. 인상주의 화가에겐 최고의 선물이었죠. 야외에서 그림을 그릴 수 있었던 것은 물감 발명 덕분입니다.

화려한 파리 현대성 '지금 현재를 그려라', 보들레르

19세기 중반 프랑스는 더럽고 지저분한 중세 이미지를 벗지 못했습니다. 나폴레옹 3세는 오스만 남작을 통해 파리 근대화 개발 계획을 추진합니다. 오스만 남작은 1853년부터 1870년까지 파리 시장으로 있으면서 17년간 파리를 화려한 도시로 탈바꿈하는 데 일조합니다. 2만여 채의 중세 건물이 무너지고 4만여 채의 신건물을 세워 현대적인 도시로 탈바꿈합니다. 곳곳에 새로운 도로, 철조망, 교통수단, 여가생활을 위한 공원과 백화점, 오페라 하우스가 세워집니다. 밤이 되면 유흥업소들은 돈 많고 시간도 많은 부르주아를 유혹합니다. 나폴레옹의 문화정책으로 화려한 오페라 하우스는 당시 파리지앵의 최고 오락이었죠. 오스만 남작은 추진력이 대단한 사람이었습니다.

당시 파리를 대표하는 시인 샤를 보들레르(Charles Pierre Baudelaire)가 파리를 그토록 예찬하고 찬미한 이유도 여기에 있습니다. 파리의 화려한 네온사인이죠. **현대성**을 강조하고 현재의 모습 풍속화를 설파했습니다. 동시대를 그

리라는 것입니다. 인상주의 화가들은 보들레르의 현대성에 주목했습니다. 보들레르는 19세기 인상주의 태동에 큰 영향을 미친 인물입니다.

기차의 출현으로 여유롭게 근교를 즐기는 파리지앵이 속속 출몰합니다. 근교 사랑은 산업화로 피폐해진 몸과 마음을, 전원을 통해 안식하려는 움직임입니다. 보들레르가 강조하는 현대성은 '아주 오랜 시간이 지나도 그 시대의 모습을 볼 수 있는 그림을 그리라는 것'입니다. 마네가 아카데미를 거부하고 새로움과 낯섦을 추구한 이유도 여기에 있습니다. 매너리즘에 빠진 화가에게 서광이 비치기 시작합니다. 휘청거리는 현실에서 마네는 보들레르의 '현대성', '파리의 현재 모습', '과거가 아닌 현재 지금의 모습'을 솔직하게 그리라는 예술 이론을 실천합니다.

이 시대 혁신적인 누드를 보여 주겠다

마네는 루브르 박물관에서 모작하며 누드 작품을 유심히 봅니다. 루브르의 누드 작품은 아카데미 미술의 정수를 느낄 수 있는 작품입니다. 마네가 강변을 산책할 때 그곳에서 수영하며 여유로운 일상을 즐기는 사람을 보았습니다. 절친인 샤를 보들레르가 늘 설파했던 동시대의 그림이 생각납니다. 지금 현재를 그리라는 보들레르의 영향으로 마네는 혁신적인 작품을 구상합니다.

이렇게 탄생한 작품이 〈풀밭 위의 점심 식사〉입니다.

이 작품은 고전 작품 조르조네(Giorgione, 1470~1510년)의 〈전원 합주〉와 라파엘로 산치오(Raffaello Sanzio da Urbino, 1483~1520년)의 동판화 〈파리의 심판〉을 패러디한 작품입니다. 마네는 1863년 〈풀밭 위의 점심 식사〉 작품을 살롱전에 출품하지만, 낙선합니다. 나폴레옹 3세는 낙선한 화가들의 빗발치는 아우성에 마지못해 낙선전을 열라는 명령을 내립니다. 나폴레옹 3세의 선심으로 개최된 낙선전에서도 센세이션을 일으킨 작품이 바로 〈풀밭 위의 점심 식사〉입니다. 이 작품을 보기 위해 문전성시를 이뤘다고 합니다. 이런 현상을 예상했다는 뒷이야기도 있습니다.

마네는 유명 인사가 되었습니다. 비록 비판적 시선과 경악스러운 작품이라는 날카로운 악평으로 푸대접을 받았지만, 스포트도 받으니 기분이 나쁘지는 않습니다. 마네는 정신이 혼미할 정도라고 보들레르에게 심정을 털어놓습니다. 이 작품은 현대 미술의 시발점인 동시에 인상주의가 도래하는 데 영향을 미칩니다.

작품의 장소는 '볼로뉴 숲'입니다. 이곳은 당시 파리 매춘의 장소이기도 합니다. 그림의 배경인 숲은 자연의 아름다움은 없습니다. 음침하고 어둡고 나무는 존재감이 없습니다. 두 명의 여인과 신사가 보입니다. 당시 파리는 아름답고 찬란하고 좋은 시절입니다. 부유한 남성은 경제적 여유로움과 남아도는

시간을 유흥과 쾌락으로 파리의 밤무대를 장악했습니다. 이제 어두움을 뒤로 한 채 대낮에도 버젓이 본능적인 민낯을 드러냅니다.

아카데미 미술은 아름답고 우아합니다. 이 그림 속 누드는 아름답지 않습니다. 현실적인 그림입니다. 맨 앞 여성은 너무나 당당하고 부끄러움이 없어 보입니다. 빤히 쳐다보는 여인의 모습은 관람객을 조롱하는 듯 보입니다. 자세도 거만합니다. 옷은 왜 벗고 있죠? 선정적이고 음란합니다. 두 남성 중 한 남성의 시선은 묘합니다. 앞의 여성을 보고 손짓하고 있습니다. 남성은 벌거벗은 여성과 함께 지루한 일상을 보상받고자 합니다. 저 뒤에 보이는 여인은 존재감은 없고 의미 없는 자세를 하고 있습니다. 앞의 누드모델은 마네의 뮤즈 빅토린 뫼랑입니다. 두 명의 남성 모델 중 한 명은 동생 외젠 마네이고, 또 한 명은 여동생과 결혼할 남자입니다.

마네는 이 작품을 통해 아카데미 미술에 신호탄을 보냅니다. 대단한 용기가 필요했습니다. 샤를 보들레르에 의해 용기를 얻었고 무엇보다 혁신적인 작품으로 현 미술에 도전장을 던지길 원했습니다. 〈풀밭 위의 점심 식사〉는 부유한 남성들의 치부를 드러낸 치명적인 작품입니다. 부르주아 남성의 난잡한 사생활이 드러난 것이죠. 고고한 품격으로 포장된 이면에 더럽고 추악한 본능이 드러난 자신의 모습이기도 합니다. 이런 작품을 살롱전에 출품했으니, 관람객들은 경악을 감출 수 없었습니다. 자신의 치부가 담긴 이 그림을 당장 떼

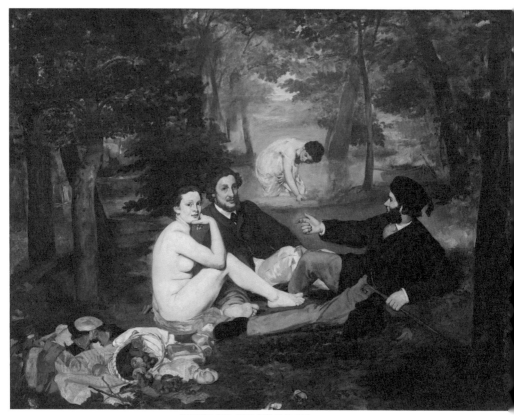

에두아르 마네 〈풀밭 위의 점심 식사〉, 1863

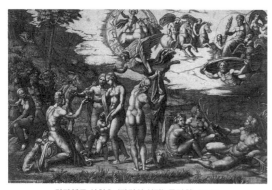

라파엘로 산치오 〈파리의 심판〉 동판화, 1863

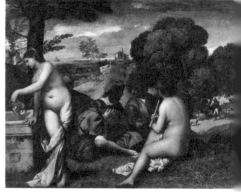

조르조네 〈전원 합주〉, 1505

어내라고 합니다. 이 작품을 1863년 살롱전에 출품하면서 외젠 들라크루아(Eugène Delacroix, 1798~1863년)의 입김으로 도움을 받으려 했습니다. 하지만 당시 들라크루아는 나이가 너무 많았고 지병을 앓고 있어 심사위원을 만날 수 없었다고 합니다.

중요한 사실 하나는 살롱전 심사위원인 마네의 스승 쿠튀르가 마네의 작품을 낙선시키는 데 개입했다는 것입니다. 6년 동안 자신의 제자로 있었던 마네가 그토록 원하는 살롱전 입상을 스승이 모르는 체했다는 것을 알았을 때 마네의 마음이 어떠했을까요?

또 한 번의 도전장 〈올랭피아〉

마네는 물불 가리지 않고 파격적인 행보에 날개를 답니다. 이 작품을 그릴 때 마네는 매일 보들레르를 만납니다. 보들레르는 마네에게 현대성을 강조하는 그림을 그리라고 세뇌시킵니다. 귀가 따갑도록 들어온 현대성에 마네의 눈빛은 반짝였죠. 〈올랭피아〉 탄생은 현대성을 강조한 보들레르의 영향이라고 볼 수 있습니다.

〈올랭피아〉는 1863년 〈풀밭 위의 점심 식사〉와 같은 해 그린 작품이지만, 작품 발표는 2년 뒤에 하게 됩니다. 〈풀밭 위의 점심 식사〉보다 더 치명적일 수 있다고 스스로 단정했죠. 작품을 발표하기에 두려움이 많았습니다. 반항아,

도전자, 사이비라는 수식어로 몸살을 앓고 있던 마네는 〈올랭피아〉만큼은 자신이 없었습니다. 아카데미 전통 원근법을 무시한 마네는 '나는 원근법을 절대 그리지 않겠다'고 호언장담했을 정도입니다. 마네의 두려움에 용기를 준 이가 바로 보들레르입니다. 보들레르 덕분에 역사 속에 사라질 뻔한 〈올랭피아〉가 수면 위로 올라오게 됩니다.

보들레르가 중풍으로 파리에서 요양할 때 마네의 부인 수잔이 지극 정성으로 간호하지만, 1867년 8월 31일 사망하게 됩니다. 보들레르의 죽음은 파

샤를 보들레르

리 문학계와 미술계에 치명적이었죠. 마네의 슬픔은 뭉크의 절규와 버금갈 정도였다고 합니다. 그가 쓴 시 『악의 꽃』은 현대인에게 통찰과 성찰, 죽음을 상징적으로 표현한 최고의 걸작으로 남게 됩니다.

〈올랭피아〉는 티치아노(Tiziano Vecellio, 1490~1576년)의 고전 작품 〈우르비노의 비너스〉(1534년)를 패러디했습니다. 프랑스인들은 〈올랭피아〉를 몸을 파는 여인으로 생각합니다. 당당하게 관람객을 응시하는 저 여인의 용기에 모두 쌍욕을 합니다. 〈올랭피아〉는 신화나 종교적 누드가 아닙니다. 현재 존재하는 매춘부를 그렸습니다. 당시 아카데미 미술계는 말로 형용할 수 없는 악평을 퍼붓습니다. 머리에 꽂은 꽃은 추합니다. 남성의 성욕을 자극하고 사치를 상

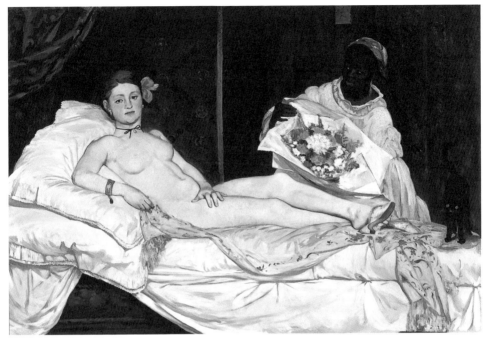

에두아르 마네 〈올랭피아〉, 1865

징합니다. 목에 착용한 초크 목걸이는 매춘부가 주로 착용하는 장신구입니다.

침대 위에 고양이가 관람객을 보고 있습니다. 고양이는 문란함과 부정을 의미합니다. 밖에서 기다리고 있는 고객이 하녀에게 꽃다발을 주며 올랭피아에게 건네라고 합니다. 올랭피아는 고급 매춘녀입니다. 분위기를 보면 고급 침대와 시중드는 하녀도 있고 몸치장도 부를 과시하는 듯합니다. 이 작품의 모델은 마네의 세 명 여인 중 한 명인 빅토린 뫼랑입니다.

미술계가 휘청거립니다. 새롭다 못해 혁신적인 그림이니까요. 마네는 보들레르의 용기에 힘입어 출품했지만, 예상대로 욕설과 야유가 쏟아집니다. 심

지어 전시장에 걸려 있는 〈올랭피아〉 작품을 찢어 버리려고 합니다. 멘탈이 강한 마네지만 힘듦을 참다못해 잠깐 스페인으로 갑니다. 스페인 프라도 미술관에서 마음을 위로받기 위함이죠. 디에고 벨라스케스 작품에 몰입합니다. 그의 〈시녀들〉 작품에서 보들레르가 강조한 현대성의 의미를 알게 됩니다. 알라 프리마 기법을 유심히 관찰합니다. 나중에는 알라 프리마 기법을 인상주의 화가에게 전수하기도 합니다.

파리의 우울

세월이 흘러 마네의 당당한 반항기는 지병으로 인해 퇴색되어 갑니다. 지병으로 고통스러워할 때도 작업의 끈을 놓지 않았습니다. 진정한 대가라 할 수 있죠. 마네는 파리의 밤 문화를 직접 목격하고 눈에 보이는 사실 그대로의 모습을 그리는 현대성 화가가 되었습니다. 삶은 늘 긴장의 연속입니다. 쇼펜하우어(Arthur Schopenhauer)는 '우리가 욕망을 가지고 있는 한, 우리는 절대로 지속적인 안정을 얻지 못한다.'라고 말했습니다. 안정은 어디에서 오는 걸까요? 물질 만능주의 시대에는 돈이 최고라고 부르짖습니다. 돈을 벌기 위한 끝없는 욕망은 우리를 항상 불안정한 상태에 놓이게 합니다.

마네의 대표작 〈폴리 베르제르의 술집〉은 그가 사망하기 1년 전에 그린 작품입니다. 〈폴리 베르제르의 술집〉 작품으로 들어가 보겠습니다. 폴리 베르제

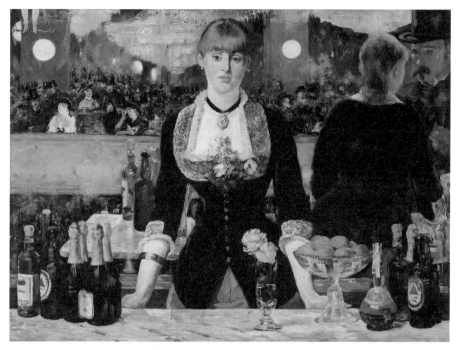

에두아르 마네 〈폴리 베르제르의 술집〉, 1883

르의 술집에서 파리의 밤 문화를 즐기고 싶은 마음입니다. 화려한 샹들리에, 많은 인파, 유쾌한 소리와 흥이 나는 음악으로 시끌벅적하지만, 그림 속 모델은 나와는 전혀 상관없다는 듯이 무기력합니다. 무표정한 얼굴에서 노동의 피곤함이 역력합니다. 돈을 벌어야 한다는 일념으로 노동을 숙명으로 받아들이고 있습니다. 술집의 화려하고 유쾌한 이면 뒤에 숨겨진 고독함과 쓸쓸함이 느껴집니다.

그림의 모델은 마네와 친분이 있는 수잔 발라동(Suzanne Valadon, 1865~1938년)입니다. 수잔은 사생아입니다. 어릴 적부터 생계를 위해 많은 일을 하게 되는데, 그중 술집 점원 일을 하게 되죠. 당시 술집 점원은 부르주아의 쾌락 대상이 되기도 합니다. 수잔도 예외는 아니었죠. 그녀의 얼굴에서 삶의 의지가 사라진 듯합니다. 돈을 벌기 위해 웃음을 팔아야 하고, 쾌락 대상이 되어야 합니다. 비애감이 느껴집니다. 웃음으로 가득한 술집은 나와는 무관하고, 무가치한 일에 회의감이 느껴집니다. 삶의 무게와 어찌할 수 없는 현실에 허공만 바라볼 뿐입니다. 뒤에 비치는 남자는 누굴까요? 남자를 바라보는 수잔의 무관심한 눈동자가 흐릿합니다. 오로지 이 공간에서 벗어나고 싶은 마음뿐입니다. 그녀의 나이는 17살입니다. 후에는 마네 덕분에 유명 화가의 모델 활동을 하면서 그림을 배워 여류 화가로 활동하기도 합니다. 물랑루즈의 전설적인 화가 로트렉를 사랑하게 됩니다. 그에게 사랑 고백을 하지만 로트렉이 거절했다고 합니다. 수잔이 20세에 낳은 아들 모리스 위트릴로(Maurice Utrillo, 1883~1955년)도 화가가 됩니다. 어머니의 예술 기질을 물려받아 파리 풍경을 그리는 유명한 화가로 성장합니다.

인상주의 아버지 마네

우리의 모습을 보이는 그대로 그린 마네는 인상주의 태동에 많은 영향을

주었습니다. 인상주의 문을 열었지만, 인상주의 공간에서는 존재감을 드러내지 않았습니다. 아카데미 미술에 도전장을 내밀면서도 살롱전에 인정을 받기 위해 계속 출품합니다.

드가와 몇 명에 인상주의 화가의 적극적인 도움으로 일곱 번의 인상주의 화가 전을 개최했지만, 한 번도 참여하지 않은 고집불통의 마네입니다. 마네는 인상주의 화가를 적극 지원하고 후원하기도 했습니다. 인상주의 화가들이 열광한 일본 판화 우키요에를 자신의 화풍에 응용합니다. 인상주의 화가에게도 적극적으로 홍보했습니다.

1876년 마네의 나이 44세에 매독에 걸립니다. 병세가 악화하고 나중에는 다리가 마비되어 절단까지 합니다. 근육통과 몸도 가눌 수 없을 정도로 심각한 증상이 보이며 고통스러운 나날을 보내게 되죠. 사망하기 전까지 제대로 그림을 그릴 수 없어 간단한 정물이나 꽃을 주제로 그리기도 합니다.

에두아르 마네 〈라일락과 장미〉, 1883

그때 그린 꽃 기법은 마네가 추구한 알라 프리마 기법(단번에 그리다)의 진수를 보여 줍니다. 결국 1883년 51세의 나이로 사망합니다. 미술계의 반항아, 이단아로 불렸지만, 그가 남긴 미술계의 혁신은 오늘날 현대 미술의 신호탄이 됩니다.

클로드 모네 1840~1926

Claude Monet ——————————— 시시각각 변하는 빛의 마법을 그린 화가

클로드 모네

혁신적 변화를 추구하는 화가들은 생계를 포기하고 과감한 시도를 합니다. 변화는 용기와 도전이 필요합니다. "삶이 비록 고통스럽지만, 살만한 가치가 있다."는 니체의 긍정 철학에 공감한 화가가 있습니다. 자연을 아틀리에 삼았고 작업실이 없어 인상주의 화가 친구 프레데리크 바지유(Jean Frédéric Bazille, 1841~1870년) 화실에 얹혀 작업해야 했습니다. 예술 활동을 하며 늘 쪼들리고 궁핍해 마네와 바지유에게 아쉬운 소리를 해야 했습니다. 다행히 희망을 잃지 않고 인상주의 핵심 멤버가 됩니다. 평생을 인상주의 화풍을 고수하며 시시각각 변하는 빛을 연구한 화가, 클로드 모네입니다.

"나의 캔버스는 상상력으로 가득하다."라는 말을 남긴 낭만주의 화가 프리드리히는 자연을 재현하지 않고, 풍경을 상상해 신비롭게 그린 대가입니다. 에

드가 드가는 "미술은 스포츠가 아니다."라며 야외가 아닌 아틀리에에서 동시대 모습을 과학적 토대로 작업했습니다. "자연은 화가가 그리는 순간 비로소 존재하며 가치가 있다. 자연의 모든 것은 시시각각 변화하기 때문이다."라는 모네의 철학은 인상주의 핵심 이론이기도 합니다. 인상주의 화가 중 끝까지 인상주의를 고수했고, 아틀리에가 아닌 야외에서 평생 그림을 그린 모네는 후에 부와 명성을 누리게 됩니다.

모네가 캐리커처의 대가였다고?

1840년 프랑스에서 태어난 모네는 부유하진 않지만, 화목한 가정에서 부모님의 사랑을 받고 자랍니다. 다섯 살 무렵 모네는 아름다운 바닷가 노르망디 르아부르로 이사 갑니다. 그곳에서 자연의 아름다움을 발견하게 되죠. 모네의 아버지는 수완이 좋은 상인입니다. 어머니는 모네의 자유분방하고 예술적 자질을 응원하고 격려해 줍니다. 모네는 중학교 시절 공부보다는 그림 그리는 것에 관심이 많았고, 결석하는 일이 잦았다고 합니다. 결석하는 날에는 자연에서 그림을 그리며 시간을 보냈습니다.

모네가 그린 그림은 캐리커처입니다. 캐리커처 실력이 뛰어나 주문이 쇄도했다고 하는데요. 한 일화에는 모네가 회화 공부를 하지 않고 캐리커처를 계속했다면 큰 부자가 되었을 것이라는 얘기도 전해집니다. 어린 나이에 캐리커처

로 많은 돈을 벌었다고 하니 대단합니다. 돈을 모아 그림 그리는 화가가 되겠다는 다짐도 합니다.

1857년 사랑하는 어머니가 사망하자 충격을 받은 모네는 학교를 자퇴하게 됩니다. 아버지와의 관계도 좋지 않습니다. 아버지는 사업을 물려받기를 강요하지만, 모네는 사업에 전혀 관심이 없습니다. 다행히 혼자 살고 있는 마리잔 고모가 모네를 후원합니다. 모네는 시시각각 변화하는 빛처럼 변화무쌍한 삶을 살게 됩니다.

모네는 고모의 소개로 외젠 부댕(Eugène Boudin, 1824~1898년)을 만나게 됩니다. 외젠 부댕은 인상주의 화가로 바닷가나 해변을 즐겨 그렸고 하늘의 구름을 신비롭게 표현하는 풍경 화가입니다. 현대성의 창시자 샤를 보들레르는 외젠 부댕의 작품을 높이 평가하고 칭송합니다. 보들레르가 늘 강조한 현재의 모습, 동시대, 풍속화를 그린 화가이기 때문입니다. 인상주의 화풍을 고수하고 제자에게도 자연주의를 가르칩니다. 외젠 부댕은 모네에게 "자연이 변화하는 모습을 캔버스에 담

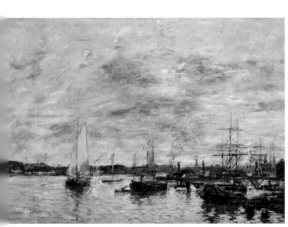

외젠 부댕 〈풍경화〉, 1874

아야 한다.", "기온과 날씨에 따라 변화하는 색깔을 놓치지 마라.", "야외에서 시작한 그림은 야외에서 끝내야 한다."라는 주장을 합니다. 부댕은 바르비종파, 사실주의 화가 카미유 코로와 밀레의 영향을 받으며 화풍을 이어갔습니다. 부댕의 화풍은 모네가 진정으로 갈망한 화풍이기도 합니다. 후에 모네의 생 라자르 역의 연기 표현에 외젠 부댕의 영향을 받습니다. 모네는 나의 진정한 스승은 외젠 부댕이라고 말합니다. 부댕도 마네처럼 살롱전에 끊임없이 출품하고 인정받으려고 했습니다. 목적은 그림을 판매하기 위함이죠. 재력가인 마네도 살롱전 출품의 목적은 그림을 판매하고 화가로서 사회적 지위를 얻기 위함이었다고 말합니다.

파리에서 만난 예술 친구들

1859년 모네는 좀 더 깊이 있는 공부를 위해 파리에 가게 됩니다. 샤를 글레르(Marc Gabriel Charles Gleyre, 1806~1874년) 화실에서 공부하게 되는데요. 그곳에서 최고의 절친 르누아르와 바지유를 만나고 알프레드 시슬레(Alfred Sisley, 1839~1899년), 맥닐 휘슬러(James Abbott McNeill Whistle, 1834~1903년)도 만나게 됩니다. 글레르는 국전에 입상한 경력이 있는 명성이 높은 풍경 화가입니다. 무엇보다 어려운 제자들을 위해 수강료도 받지 않고 교육했다고 하니 대단한 스승입니다. 글레르는 아카데미 미술이 아닌 자신의 내면을 표현해

야 한다고 가르칩니다. 눈에 보이는 그대로의 모습을 당당히 캔버스에 그려야 한다는 말에 용기와 희망찬 미래를 꿈꾸게 되죠.

　모네의 절친 르누아르는 인상주의 대열에서 이탈하지 않고 의리를 지킵니다. 하지만 후에는 작품이 잘 팔리지 않자, 살롱전에 출품하게 되죠. 작품도 아카데미 성향을 보이면서 서서히 인상주의와 멀어지는 행보를 보입니다. 바지유는 모네의 작품을 구매하며 어려움에서 벗어나도록 도움을 줍니다. 모네는 말년에는 큰 부자였지만 초창기에는 끼니를 때우기도 힘들만큼 어려웠습니다. 그림을 그만둬야겠다는 말까지 합니다. 모네의 실력을 인정한 마네도 모네가 그림을 그만두면 파리 미술계에 큰 별이 사라지는 것을 염려하여 돈을 보내기도 하는 등 그를 돕는 데 일조합니다.

　바지유 아버지는 몽펠리에의 부시장입니다. 바지유는 재력가 집안이기도 하지만 동료 화가들에게 많은 도움을 주는 인격적인 화가입니다. 넓은 공간의 작업실을 가지고 있었고, 좋은 아파트에 거주했습니다. 작업실이 없는 모네와 르누아르에게 작업실을 공유하고, 본인이 거주하는 아파트에 어려운 예술가들과 함께합니다. 바지유는 1870년 5월 프로이센-프랑스 전쟁에 지원하게 됩니다. 하지만 안타깝게도 7개월 후 그곳에서 사망하게 되죠.

　아들의 사망 소식을 들은 아버지는 전쟁터로 달려가 몇천구의 시신을 확인 후 아들의 시신을 찾게 됩니다. 바지유가 죽지 않고 생존했다면 경제적으로 힘들어하는 예술가에게 지원을 아끼지 않았을 것입니다.

바지유는 참는 것도 한계가 있다며 살롱전의 까칠한 심사위원의 심사 규정에 발끈합니다. 모두 살롱전의 권위적인 장난에 놀아나고 싶지 않다는 거지요. 인상주의 창립 멤버들은 파리 바티뇰가에 있는 게르부아 카페에 모여 새로운 미술을 구축합니다. 파리 문학의 거장 에밀 졸라(Émile Zola)도 함께 하게 됩니다. 바지유는 살롱전을 겨냥하는 미술 단체를 만들자며 전시 비용은 아버지의 도움을 받아 모두 내겠다고 합니다.

제1회 인상주의전은 모네와 바지유의 선두 아래 치밀한 계획으로 개최된 전시입니다. 바지유는 부유한 아버지 덕분에 인상주의 화가들의 물주 역할을 하게 되는데요. 살롱전의 까다로운 조건에 반발한 화가들이 아무런 조건 없이 이 전시를 통해 그림을 알리자는 의견으로 진행했습니다. 모네, 드가, 세잔, 피사로, 바지유, 시슬레, 르누아르, 세잔 등이 참여했습니다. 마네는 인상주의 작품을 이어갔지만, 인상주의전에 한 번도 출품하지 않았습니다.

마네의 뮤즈 베르트 모리조는 마네의 눈치를 보게 됩니다. 마네는 모리조에게 인상주의전에 참여하지 말라고 거듭 얘기합니다. 모리조는 고민에 빠집니다. 당시에는 여류화가가 희박한 시절이라 여성 화가가 유명 화가들과 함께 전시한다는 것은 대단한 영광이기 때문입니다. 모리조는 부유한 집안이지만 전시를 통해 그림을 판매하고자 하는 욕심이 있었습니다. 여성 화가로 성공하고픈 갈망이 많았지요. 반면에 드가는 모리조가 인상주의전에 출품하도록 계

속 독려합니다. 모리조는 마네의 설득에도 불구하고 드가의 독려에 힘입어 7번의 전시에 6번 출품합니다.

첫 전시는 나다르 스튜디오 2층에서 개최됩니다. 당시 사진작가로 유명한 펠릭스 나다르(본명: 가스파르펠릭스 투르나숑 Gaspard-Félix Tournachon)는 전설적인 인물입니다. 사진기 발명으로 미술계는 비상 상태가 되는데요. 나다르의 초상 사진은 혁신적이어서 초상화를 화가에게 맡길 필요가 없었기 때문이죠. 프랑스의 유명 예술가나 유명 인사들은 나다르에게 자신의 초상 사진을 부탁하려고 문전성시를 이뤘다고 합니다. 단순히 초상화라면 이렇게 유명하지 않습니다. 나다르는 사진술을 예술의 경지까지 치솟게 만든 장본이죠. 보들레르도 나다르의 절친이며, 초상 사진을 많이 찍었다고 합니다.

나다르는 최초의 수식어가 많은데요. 그중 최초로 열기구를 타고 항공사진을 찍은 인물이기도 하죠. 나다르 스튜디오에서 제1회 인상주의 작품 165점이 소개됩니다. 모네의 작품은 5점입니다. 힘들게 개최한 전시는 큰 반응이 없습니다. 작품이 판매되더라도 싼값에 팔려 화가의 주머니는 두툼할 수 없습니다. 1874년부터 1886년까지 8번의 전시가 개최됩니다.

외광 회화의 선구자

"누구나 관심은 많을 수 있다. 또 자신은 어떤 것에 뛰어들어도 잘할 수 있을 것 같다고 생각을 할 수 있다. 그러나 관심과 재능은 구분되어야 한다. 재능은 한 분야에 집중되어야만 성공이라는 이름을 얻을 수 있다." 성공이라는 이름은 자신이 가진 재능 중 하나에 자신의 삶을 '걸었을 때' 얻어지는 과실이다.

—윤태익, 『노력 보존의 법칙』 중에서

누구에게나 인생은 단 한 번뿐입니다. 어떤 선택을 해야 할까요? 보잘것없고 무기력하고 권태스러운 삶을 원하지 않습니다. 가슴 설레고 기쁨이 충만한 삶을 원합니다. 인상주의 화가 중 가장 인상주의 화풍을 고수하고 야외에서 변화무쌍한 빛을 관찰합니다. '외광 회화'를 고집한 모네는 나이가 들어 눈이 보이지 않을 때도 햇빛이 비치는 야외에서 그림을 그립니다. 인상주의 화가에게 큰 영향을 주었죠. 야외에서 그린 그림을 야외에서 완성해야 한다는 집념을 보이기도 합니다. 모네의 재능은 빛을 관찰하는 것입니다. 자신의 재능을 오직 그림 그리는데 걸었기에 성공할 수 있었습니다.

모네는 평생 일관되게 알라 프리마 기법으로 물감을 묻혀 빠르게 그리는 기법을 사용했죠. 칠한 물감 위에 마르기 전에 재빨리 다시 칠하는 기법입니

다. 모네는 물감을 듬뿍 칠하는 임파스토 기법도 즐겨 사용했는데요. 마네와 고흐도 즐겨 사용한 기법입니다. 모네의 숨겨진 비법은 형태와 이미지보다는 '빛'입니다. 시간이 흐르면 빛이 달라지지요. 속도를 내야 합니다. 매 순간 변하는 빛을 단숨에 그리는 것입니다.

인상주의 태동

18세기 주류 미술은 로코코미술입니다. 화려하고 향락적이고 퇴폐적인 미술에 염증을 느낀 사람들은 고전으로 돌아가자고 외칩니다. 고전은 아카데미 미술입니다. 규정된 틀이 있고, 내면의 감정이 들어가면 안 됩니다. 신화나 종교, 귀족, 역사적 인물을 극도로 세밀하게 그려야 하기 때문에 붓 자국은 용납할 수 없습니다. 원근감은 기본이고 명암도 완벽해야 합니다.

19세기 중반 고전주의 미술에 회의를 느낀 화가들이 속속 나타납니다. 선두에선 화가는 파격적인 작품으로 파리 미술계에 도전장을 내민 에두아르 마네입니다. 영원한 인상주의라고 외치며 '외광 회화'의 선구자 클로드 모네도 있습니다. 그들이 깃발을 들고 앞장서자 드가, 바지유, 피사로, 카유보트, 모리조가 뒤를 따릅니다. 후기 인상주의 고흐, 세잔, 신인상주의 조르주 쇠라(Georges Seura, 1859~1891년) 등도 따라갑니다. 고전주의 미술은 서서히 퇴색되어 갑니다.

인상주의 태동의 시발점은 근대 도시개발입니다. 파리지앵의 여유로운 일상을 캔버스에 담고자 했습니다. 물감 발명도 한몫합니다. 튜브 물감은 인상주의 화가에게는 혁신적입니다. 제한된 공간을 벗어나 어디든지 원하는 장소에서 그림을 그릴 수 있습니다. 유유히 흐르는 센강의 아름다움과 노르망디 바닷가를 캔버스에 담을 수 있습니다.

보들레르가 설파한 현대성, 동시대를 그려야 한다는 주장이 화가들에게 설득력 있게 받아들여집니다. 그의 목소리는 큰 울림으로 다가왔죠. 절친인 마네는 보들레르의 현대성에 매료되어 그의 예술론을 매일 들었다고 합니다. 보들레르도 마네의 작업실에 출근 도장을 찍을 정도였다고 하니 전설적인 작품 〈풀밭 위의 점심 식사와〉와 〈올랭피아〉는 보들레르의 영향으로 탄생했다고 해도 과언은 아닙니다.

인상주의는 마네 편에서 잠깐 설명한 바 있는 일본 판화 우키요에 영향을 받게 됩니다. 일본의 풍속화입니다. 비현실적인 세계가 아닌 현실을 담백하게 표현하는 것입니다. 색깔이 제한되어 있고 형태도 단순합니다. 원근법이 없고 굵은 선으로 간략하게 그린 그림입니다. 마네와 모네, 고흐가 열광했습니다. 회화, 디자인, 공예 등 다양한 미술에 영향을 끼치게 됩니다. 대량 생산이 가능해 달력이나 포스트 광고용으로 많이 활용했습니다.

인상주의는 고유한 색을 사용하지 않는 것이 특징입니다. 빛에 따라 변해

가는 색을 관찰 후 단숨에 그립니다. 또, 형태와 윤곽이 뚜렷하지 않습니다. 형태보다는 변화하는 빛을 중시 여겼습니다. 자유로운 붓 터치는 낙서한 듯한 느낌도 듭니다. 모네의 〈인상, 해돋이〉가 그 대표적인 그림입니다. 주제가 일상적인 것도 특징이라고 할 수 있습니다. 자연풍경, 거리 풍경, 도시 사람들, 파리지앵의 일상, 바닷가, 해변, 주위에서 쉽게 접할 수 있는 현실을 그립니다.

'빛 연구만큼은 나를 따를 자가 없다'고 외친 빛의 화가

모네는 1870년 7월 프로이센-프랑스 전쟁을 피해 런던에 갑니다. 런던에서 큰 수확을 얻게 되죠. 영국의 유명화가 윌리엄 터너(Joseph Mallord William Turner, 1775~1851년)와 존 컨스터블(John Constable, 1776~1837년)의 작품을 보게 됩니다. 또한 인상주의 전설적인 화상 폴 뒤랑 뤼엘(Paul Durand-Ruel)도 만나게 됩니다. 뒤랑 뤼엘은 영국과 미국에 인상주의 작품을 알리고 많은 그림을 판매하는 쾌거도 달성합니다. 모네의 작품을 미국에 적극적으로 홍보하고 대량 판매하는 실적도 얻게 되죠. 사실 모네 그림은 모국인 프랑스보다는 미국 화상들이 더 많이 구매했다고 합니다. 뒤랑 뤼엘 덕분이라고 할 수 있지만, 당시 파리는 인상주의를 이해하지 못한 시기였죠. 모네 사후 유족들은 모네의 작품을 마르모탕 미술관에 기증했다고 합니다.

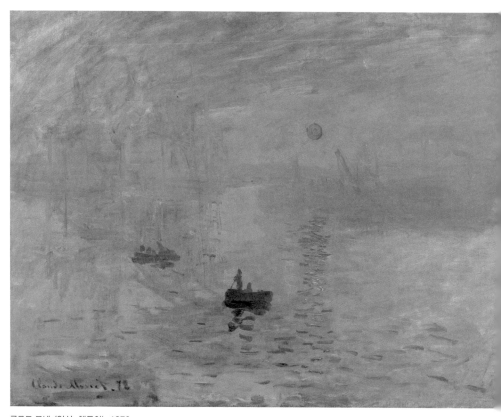

클로드 모네 〈인상, 해돋이〉, 1872

윌리엄 터너 〈노햄 성-해돋이〉, 1845

모네의 〈인상, 해돋이〉는 윌리엄 터너의 〈노햄 성-해돋이〉 작품과 비교해 보면 비슷함을 알 수 있습니다. 모네가 추구한 시시각각 변하는 빛의 마법으로 들어가 보겠습니다. 작품 속 장소는 르아브르 항구입니다. 아침 해가 떠오르고 있습니다. 붉은 태양이 이글거리는 열기가 느껴집니다. 산업화로 이른 아침부터 공장 기계들이 가동되고 굴뚝에는 연기가 자욱합니다. 하늘에 어지럽게 흩어져 있는 붉은색은 혼란스럽습니다. 몇 가지 색으로 슬렁슬렁 성의 없이 그린 그림이 분명합니다. 누가 봐도 못 그린 그림입니다. 스케치 없이 인상을 빠르게 포착하려고 단숨에 그렸습니다. 잘 그리려고 노력한 흔적은 눈을 씻고 봐도 없고, 관람객의 시선을 의식하고 싶은 마음도 없습니다. 빛의 화가답게 빠르게 지나가는 빛을 놓치고 싶지 않은 모양입니다. 아카데미에서는 존재할 수 없는 요동치는 붓 터치에 사람들은 모두 경악합니다.

이 작품은 1872년에 그려진 작품입니다. 1874년 제1회 인상주의전에 모네의 대표작으로 출품하게 됩니다. 당시 분위기는 최악이었습니다. 관람객들의 조롱과 비아냥거림, 욕설과 야유는 모네에게 치명적입니다. 덕지덕지 칠한 물감, 형태도 없고 무엇을 그렸는지 알 수 없는 미완성에 가까운 작품이라며 관람객들은 야유를 보냅니다. 전시장 한 곳에서 유심히 보고 있는 미술평론가 루이 르루아(Louis Joseph Leroy)는 벽지보다 못한 작품, 인상만 포착해 그린 싸구려 그림이라며 최고의 악평을 합니다.

모네가 활동한 시기는 고상하고 우아하고 품격이 있는 아카데미 미술이 주류였습니다. 아카데미 신념으로 의기투합한 그 시대 사람들은 모네의 그림이 해괴망측합니다. 도통 이해가 되지 않습니다. 왜 굳이 저렇게 아무 생각 없이 그렸는지 의문투성입니다. 늘 봐 왔던 그림이 아니기에 보고 또 봐도 너무 못 그린 그림입니다. "나도 저 정도는 그리겠다."며 이구동성으로 말합니다. 모네의 마음은 뭉그러집니다. 온갖 야유와 조롱으로 드러누울 정도입니다.

조르주 쇠라(Georges Seurat, 1859~1891년)가 창시한 신인상주의의와 후기 인상주의를 거쳐 야수주의, 입체주의, 초현실주의 다다이즘 등 그림을 보는 시각이 달라졌습니다. 개념미술 시대입니다. 예술을 보는 시각도 많이 바뀌었죠. 이제는 예술가가 선택한 물건을 가공하지 않고 전시장에 설치합니다. 예술가는 그림을 잘 그릴 필요가 없습니다. 마르셀 뒤샹 (Henri Robert Marcel Duchamp, 1887~1968년)의 〈샘〉은 무엇이든 예술이 될 수 있는 시대의 대표 작품입니다.

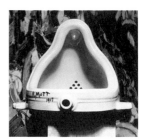

마르셀 뒤샹 〈샘〉, 1917

카미유와 장과 함께하는 일상 스케치

모네와 카미유의 사랑은 모델과 화가의 사랑 이상입니다. 둘은 동거한 지

2년 뒤 아들 장을 낳게 됩니다. 모네는 고민에 빠집니다. 혼자도 아니고 둘도 아닌 셋입니다. 아들 장이 있으니 부모 역할을 해야 합니다. 이 당시 그림은 팔릴 기미가 없고 부모의 지원도 받을 수 없었습니다. 부모님은 결혼도 하기 전에 아들을 낳았고 모델이라는 직업여성을 며느리로 받아들일 수 없었던 거죠. 금전 지원이 없는 모네의 상황은 걷잡을 수 없게 됩니다. '내 그림은 희망이 보이지 않아. 힘들고 궁핍한 생활이 지속되고 있어. 이런 상황에서 끝이 보이지 않는 그림을 해서 뭘 해! 너무나 치욕적이고, 좌절이 나에게 떠나지 않아.' 1868년 모네는 자신의 상황을 구구절절 적어 절친 바지유에게 편지를 보내게 됩니다. 모네는 당시 무명이었고 그림이 팔리지 않았기에 상당한 어려움을 겪을 때였습니다. 지푸라기라도 잡아야 했으니까요.

인상주의 핵심 멤버 드가는 여성 혐오주의자입니다. 여성과 대화를 나누느니 '양들과 함께하겠다.'는 묘한 말을 남길 정도입니다. 여성은 예술을 하는 데 걸림돌이라고 생각했죠. 모네에게 금전적 지원을 아끼지 않은 바지유도 드가와 동일한 생각의 소유자였다고 합니다. 안타깝게도 전쟁터에서 이른 나이에 사망했지만 생존했다면 독신주의자가 되었을지도 모릅니다.

아르장퇴유에서 모네의 생활은 행복합니다. 금전적으로는 힘들지만, 사랑하는 카미유가 있고 아들 장이 있었으니까요. 〈파라솔을 든 여인〉은 모네의

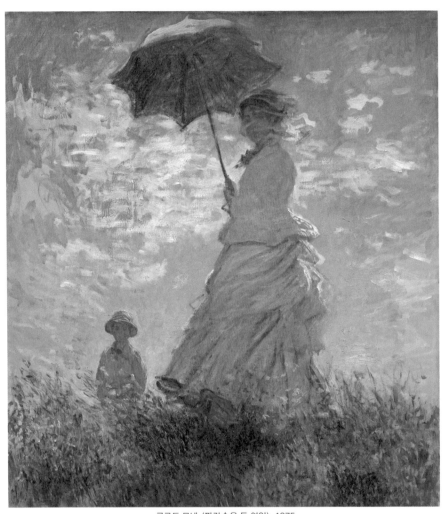

클로드 모네 〈파라솔을 든 여인〉, 1875

독특한 붓놀림과 회오리 같은 붓 터치가 인상적입니다. 뚜렷한 윤곽선이 없고 임파스토 기법으로 빠르게 그려나간 흔적이 보입니다. 순간을 포착한 인상주의 작품의 경지에 오른 최고의 걸작이라 할 수 있습니다. 푸른 하늘에 일렁거리는 구름은 살아 숨 쉬고 있습니다. 역동하는 움직임이 작품의 매력입니다. 신비로운 느낌마저 듭니다. 이 작품은 1876년 제2회 인상주의 전시에 출품합니다. 〈파라솔을 든 여인〉은 모네의 대표작인 작품으로 책 표지나 전시에서도 많이 사용되는 작품입니다.

"모네는 신의 눈을 가진 유일한 인간이다."

_폴 세잔

〈생 라자르 역〉은 모네에게 인상주의 작품으로 의미가 있습니다. 문명의 발전은 인상주의 화가의 화풍에 큰 변화가 오기 시작합니다. 모네는 1876년부터 1877년까지 12점의 생 라자르 역을 그립니다. 같은 장소에 간격을 유지하며, 여기저기 캔버스를 세웁니다. 빛이 변화하는 것을 관찰한 후 그리는 것은 대단한 집중력과 지구력이 필요합니다. 한 곳에서 아침부터 저녁까지 변화하는 빛을 담으려는 의지는 모네의 본능인 듯합니다. 모네의 예술세계를 볼 수 있는 독특하고 색다른 기법이기도 합니다.

당시 파리지앵들이 많이 이용한 기차이며, 모네와 함께하는 화가들이 자연

풍경을 그리기 위해 이용한 기차이기도 합니다. 산업화로 도시가 발전하고 파리지앵의 근교 사랑을 기차를 통해 실현하고자 했습니다. 하늘에는 기차에서 뿜어나온 뿌연 연기로 가득합니다. 모네의 스승 외젠 부댕은 바닷가에서 일상을 즐기는 풍경을 그렸는데요 하늘에 뭉실뭉실 떠다니는 구름을 즐겨 그렸다고 합니다. 모네는 스승이 즐겨 그린 구름을 생 라자르 역의 연기에 실연시킵니다. 기차의 웅장함과 허공을 뒤덮는 연기의 사라질 듯한 인상을 포착한 최고의 예술입니다.

모네가 〈생 라자르 역〉을 그릴 때 유명 일화가 있습니다. 생 라자르 역의 역장을 만난 모네는 "그림 그리는 화가입니다. 생 라자르 역을 꼭 그리고 싶습니다. 기차를 세울 수 있습니까? 연기를 더 뿜어 나오게 해 주십시오."라고 정중하게 부탁합니다. 역장이 모네의 부탁을 들어준 덕분에 모네는 몽환적이고 신비롭게 뿜어 나오는 연기를 그릴 수 있었다고 하죠. 지금은 있을 수 없는 일이지만 당시에는 가능

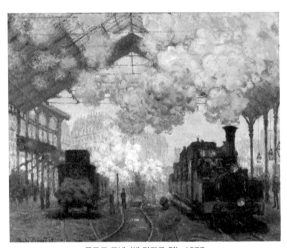

클로드 모네 〈생 라자르 역〉, 1877

했나 봅니다.

모네는 아침, 점심, 저녁 날씨와 무관하게 빛을 계속 관찰합니다. 보일 듯 말 듯 사라지는 빛까지 보이는 그대로 지칠 때까지 보고 느끼고 눈으로 확인합니다. 생 라자르 역 근처에 작업실을 얻어 매일 변화하는 인상을 날카로운 시선으로 포착합니다. 모네는 자연 외에도 산업화의 모습을 그림에 담고자 했습니다. 당시 흔한 주제는 아니었죠. 빛의 변화 외에도 시대의 변화를 보여주고자 했습니다.

"내가 가장 잘하는 것은 그림 그리는 것과 정원 가꾸는 것이다."

_클로드 모네

1883년 모네는 지베르니로 거처를 옮겨 이곳에서 남은 삶을 보냅니다. 이동하게 되는 시점에 모네의 절친인 마네가 사망하게 됩니다. 모네가 어려움을 겪을 때마다 여러 차례 흔쾌히 도움을 준 은인이기도 합니다. 마네가 사망 후 마네의 아내는 전설적인 작품 〈올랭피아〉를 팔려고 합니다. 이 소식을 들은 모네는 주위 화가들에게 알려 모금을 합니다. 모리조의 조력으로 마네의 〈올랭피아〉가 루브르 박물관에 걸리게 되었다는 일화가 있습니다. 후에는 오르세 미술관에 옮겨집니다. 모네가 어려움에 부닥칠 때 도움을 준 마네의 은혜를

갚았다고 할 수 있습니다. 마네와 모네의 인격을 알 수 있습니다.

　지베르니는 성공한 모네의 예술혼이 투영되어 있기도 하죠. 평생 행복의 끈을 놓지 않은 곳이기도 합니다. 1883년 43세부터 지베르니에서 정원을 꾸밉니다. 숙련된 솜씨라고 할까요. 부지를 구입해 심혈을 기울여 직접 가꾼 정원입니다. 모네는 "내가 화가가 되지 않았다면 정원사가 되었을 것이다."라고 말합니다. 나의 정원은 나의 예술혼이 숨겨져 있다고까지 합니다.

　모네의 정원사랑은 상상 이상입니다. 그곳에서 사색하고 따뜻한 햇빛과 시시각각 변화하는 빛을 연구하고 그립니다. 나중에는 물의 정원을 만들어 연꽃을 키웠습니다. 일본식 다리를 만들었고, 연꽃을 키우기 위해 대공사를 하게 됩니다. 연꽃은 모네 말년 작품에 등장하는데요. 최고 수작이라 볼 수 있습니다. 모네의 작품 속에서 살아 숨 쉬는 수련으로 탄생하죠. 일본식 정원은 또 다른 매력으로 다가옵니다. 43년 동안 오직 그림 그리기와 정원 꾸미기에 생을 바칩니다.

　1890년~1892년에는 추수가 끝난 뒤 건초더미를 연작으로 그립니다. 모네의 관심사는 같은 장소의 아침, 점심, 저녁 다른 느낌을 그린 것이지요. 빛에 따라 시시각각 변하는 풍경을 집요하게 그리는 것입니다. 화가가 보는 관점으로 그리는 것이지요. 무작위로 이것저것 그리는 것은 성질에 안 맞습니다. 주

제는 하나지만 작품은 수십 점이 됩니다. 시간, 기후, 공기, 날씨에 따라 변하는 빛을 그리는 것이 목적이니까요.

모네의 그림 스타일이 특별함을 주는 이유는 여기에 있습니다. 빛은 변하고 공기도 매 순간 다릅니다. 날씨도 시간이 지남에 따라 다릅니다. 어떤 사물의 분위기나 느낌 또한 시간의 흐름에 따라 달라집니다. 일정한 주제와 고정된 포즈, 변하지 않는 자세 등은 100여 년의 서양미술이 추구한 양식입니다. 모네 작품은 고전으로 자리매김한 전통미술과는 확연히 다른 미술 양식을 보여줍니다.

〈건초 더미〉의 색채는 묘하고 환상적입니다. 알라 프리마 기법과 임파스토 기법의 진수가 느껴집니다. 두껍게 칠한 물감은 무게감을 느낄 수 있습니다. 가까이에서는 명확하지 않은 형태가 조금 떨어진 위치에서 보니 명확하게 보입니다.

클로드 모네 〈건초 더미〉, 1890

건초더미의 존재감이 나타납니다. 원근법은 적용되지 않습니다. 건초더미가 숲과 가까이 붙어 있다는 느낌이 듭니다. 모네는 아카데미 규정은 뿌리를 뽑아야 한다는 집념으로 그렸습니다. 모네의 집념으로 완성된 〈건초더미〉는 뒤랑 뤼엘의 도움으로 그려지는 대로 속속 미국으로 팔려나갑니다.

〈건초더미〉 연작 시리즈는 엄청난 가격에 팔립니다. 당시 피사로는 아들에게 편지를 보내는데요. **'모네의 건초더미가 완성되는 즉시 모두 판매된다. 많은 사람이 모네의 〈건초더미〉에만 관심을 가진다. 열렬히 환호하고 있지. 미국 화상들에게 인기가 많아.'** 당시 인상주의 화가들에게 모네는 부러움의 대상이었죠. 모네는 남들이 야유를 보낼 때 굴복하지 않았습니다. 소신대로 그림을 그린 모네의 투철한 작업 정신 덕분입니다. 인상주의 화가 중 가장 성공한 화가에 속합니다. 부자 화가 마네와 바지유, 귀스타브 카유보트(Gustave Caillebotte, 1848~1894년)에게 도움을 받으며 누구에게도 드러내고 싶지 않은 마음의 빚이 있었습니다. 〈건초더미〉를 보고 모네도 마음의 위로를 받지 않았을까 생각합니다.

〈루앙 대성당〉은 〈건초더미〉와 함께 모네의 연작 작품 중 최고로 꼽는 작품입니다. 1892년부터 1893년에 프랑스 로느망디 루앙에서 그립니다. 파리 인상파 화가들도 사랑한 노르망디 루앙 근처의 작업실을 얻은 모네는 아침 일

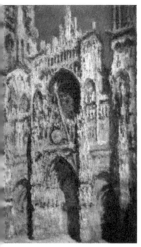

클로드 모네 〈루앙 대성당〉, 1894

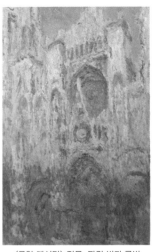

〈루앙 대성당〉 정문, 파랑 빛과 금빛,
마르모탕 모네 박물관

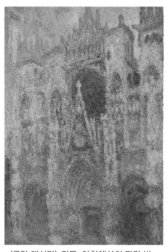

〈루앙 대성당〉 정문, 아침햇살의 파랑 빛,
파리 오르세 미술관

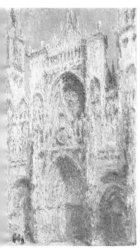

〈루앙 대성당〉 서쪽 정문, 햇살
싱턴D.C. 내셔널 갤러리 오브 아트

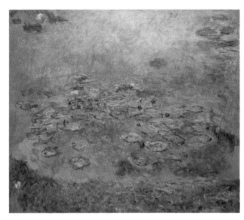

클로드 모네 〈수련〉, 1914~1917, 오스트레일리아 국립미술관

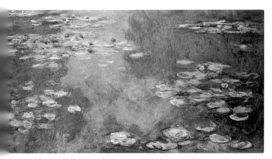

클로드 모네 〈수련〉, 1919, 뉴욕 근대미술관

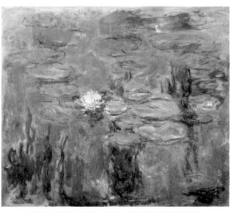

클로드 모네 〈수련〉, 1915, 마르모탕 모네 박물관

찍부터 작업을 서두릅니다. 매 순간 변하는 빛을 그리려면 부지런해야 합니다. 30여 점의 작품을 그립니다. 그중 6점은 오르세 미술관에 소장되어 있습니다.

모네의 여정은 〈루앙 대성당〉에서도 존재감을 보여주는데요. 신비롭고 환상적이고 묘한 매력이 느껴지는 작품입니다. 무엇보다 모네의 관찰력과 인내심의 절정을 보여주죠. 성당에 비치는 요동치는 빛깔, 날씨에 따라 변덕스러운 분위기를 표현합니다. 공기 중에 보이는 묘한 느낌을 그리지요. 추운 날씨, 쨍쨍한 날에도 어김없이 달라지는 빛을 그리기 위해 모네의 붓 놀림은 빨라지고 있습니다. 여러 가지 색을 섞지 않습니다. 순색을 그대로 사용하죠. 모네가 구현하는 색채는 모네만의 색채이기도 합니다.

모네의 예술적 아픔과 성공, 지베르니에서의 행복

모네의 말년은 성공한 화가로 여유롭고 풍요로움을 누립니다. 모네는 자신의 작품을 보며 어려움과 힘든 시절을 회상했겠지요. 마네와 바지유, 카유보트 외 자신을 도왔던 인상주의 화가들이 주마등처럼 스쳐 갑니다. 모네의 그림 속에는 기쁨, 슬픔, 감동, 행복 등 그의 인생 여정이 고스란히 담겨 있습니다.

모네는 빛을 보며 하루 종일 그림을 그렸습니다. 빛에 노출된 눈은 시력을

잃어갑니다. 말년에 그린 모네의 수작인 〈수련〉 작품은 형태가 거의 보이지 않습니다. 화가의 감으로 그렸기 때문입니다. 당시 안경 성능이 좋지 않았을 테니 모네의 근심은 날이 갈수록 깊어집니다. 그림을 그릴 수 없음을 직감한 것이지요. 자연을 아틀리에 삼아 혹독한 작업을 한 원인이기도 합니다. 물론 정원사를 채용하여 정원을 꾸미긴 했지만, 하루 종일 타는 듯한 햇빛을 받으며 정원에서 보냈기 때문이기도 합니다.

오랑주리 미술관에서 만나는 〈수련〉

모네의 친구 조르주 클레망소(Georges Clemenceau)가 지베르니에 방문합니다. 클레망소와는 1870년 이후부터 절친으로 지내게 되었지요. 모네의 그림을 후원하기고 했습니다. 클레망소는 모네에게 현재 소장하고 있는 〈수련〉 작품과 1914년~1926년에 그린 〈수련〉 연작을 정부에 지원할 것을 독려합니다. 모네는 흔쾌히 승낙합니다. 모네는 잘 보이지 않는 눈으로 미술관에 걸릴 작품을 초인적인 정신으로 그립니다. 모두 대작입니다. 나중에는 시력이 극도로 악화하여 작업의 어려움을 겪게 되지만 끝까지 작업에 매진합니다.

오랑주리 미술관은 파리 콩코드광장 부근에 있습니다. 오르세 미술관과 근접하기도 하죠. 모네가 1926년 12월 86세 사망 후 1927년 5월17일 개관한 오랑주리 미술관은 모네의 투철한 작업 정신과 클레망소의 의지가 담겼다고

할 수 있습니다. 오랑주리 미술관은 모네 〈수련〉 작품을 무려 8점이나 소장하고 있습니다. 특별히 마련된 타원형 전시실이 있고, 전시장 내부는 자연광으로 설계되어 있어 관람객들은 모네의 지베르니 정원에서 〈수련〉을 보는 듯한 느낌으로 감상할 수 있다고 합니다. 사망하기 전까지 평생 붓을 놓지 않은 화가입니다.

에드가 드가 1834~1917

Edgar De Gas ──────────── 순간의 찰나를 생생하게 포착한 현대성 화가

에드가 드가

누구나 예술을 원한다면 혁신적인 삶을 살 수 있습니다. 예술은 물질 이상의 풍요로움과 가치를 선사하기 때문입니다. 19세기 초중반 인상주의는 비주류였습니다. 아카데미 예술이 주류였던 시절, 아무도 인정하지 않는 작품을 발표하며 아방가르드 미술을 정착시킨 화가들이 있었지요. 마네, 모네, 드가, 르누아르, 바지유, 피사로 등 인상주의 화가들입니다. 살롱전에 출품한 인상주의 작품은 대부분 낙선되었습니다. 아카데미 전통 작품에 길들여 있는 심사위원들은 인상만 포착해 그린 작품을 외면했습니다. 그중 인상주의에 속하지만, 야외 작업을 거부한 화가 한 화가가 있습니다. 철저한 계산과 계획으로 실내에서 그림을 그립니다. 에드가 드가입니다.

드가는 계획적인 그림을 그립니다. 발레리나, 경마, 도시를 활보하는 사람, 휴식하는 사람, 노동하는 사람 등을 그렸습니다. 보들레르의 현대성에 환호

하며 현재를 사실적으로 그린 화가입니다. 드가는 순간의 찰나를 느낌 그대로 표현하는 방식을 고수한 화가이기도 합니다. 보들레르가 추구한 예술은 '현재, 지금, 여기'입니다. 드가의 예술론과 일치합니다. 보들레르는 마네와 절친이고, 마네는 드가와 절친입니다. 드가와 마네는 보들레르의 예술론에 공감하며 화풍을 이어 나갔습니다.

드가는 야외 스케치 후 아틀리에에서 작품을 완성합니다. 많은 메모와 계획, 과학적 근거를 바탕으로 그림을 그립니다. 그의 드로잉과 스케치가 증명합니다. 드가의 노트에는 빛의 변화, 인체의 비율과 형태를 그린 스케치가 많이 있습니다. 카메라로 사진을 찍어 분석하고 연구하여 편집해 색다른 색채와 구도의 작품을 만듭니다. 새롭게 재탄생하는 것입니다. 자기 작품을 수정하고 보완하는데 많은 시간을 투자하다 보니 한 작품을 완성하는 데 오랜 시간이 걸립니다. 드가가 사망 전에 "나는 진실로 드로잉을 사랑한 화가였다."라고 비석에 적어 달라는 유언을 남깁니다.

르네상스의 거장 다빈치도 수많은 메모와 스케치를 남기는데요. 사후 2,500쪽 이상의 정교한 그림이 담긴 수첩을 남겼다고 합니다. 그림과 생각이 가득한 노트에는 연구와 발명의 원천이 고스란히 담겨있습니다. 다빈치는 화가, 과학자, 건축가, 발명가, 천문학자, 수학자, 음악가 등 다양한 직업과 분야에서 활동했죠. 비행기를 만들었고 30구의 시신을 해부했다고 합니다. 자궁

속 태아를 해부하기도 했죠. 방부제가 없었던 시절, 시체 썩는 냄새를 맡으면서 인체 장기와 혈관 해부도도 그렸습니다. 모나리자의 신비로운 미소도 해부의 원천이지 않았을까요? 다빈치가 사망하기 전 "나는 네가 알고 싶은 것을 더 연구하지 못했다. 시간을 낭비한 것이 후회스럽다."라는 말을 남깁니다. 드가와 다빈치는 삶과 예술이 하나였습니다.

예민하고 까칠한 독신주의자

드가는 1834년 7월 19일 프랑스 파리에서 태어납니다. 부유한 집안에서 태어났습니다. 드가가 여성 혐오주의와 평생을 독신으로 살아온 이유가 있습니다. 어머니의 외도 때문입니다. 어머니는 아버지보다 나이가 많이 어리고 아름다운 미모를 가졌다고 합니다. 어머니는 아버지의 동생과 불륜을 저지르지만, 아버지는 어머니의 불륜을 용서합니다. 동생과 사랑에 빠진 아내를 용서하다니 대단한 순애보입니다. 아버지는 사랑의 순애보였다면 드가는 예술 순애보였다고 할 수 있습니다. 드가 못지않게 예술적 순애보가 있습니다. 신고전주의 대표 화가 도미니크 앵그르(Jean-Auguste-Dominique Ingres, 1780~1867년)는 "나는 죽는 순간까지 예술만을 사랑하겠다. 예술보다 중요한 것은 나에게 없다."라는 말을 남겼습니다.

1853년 법학대학에 입학합니다. 거장들의 예술 경로를 보면 대부분 대학

에서 전문 교육을 받습니다. 적성에 맞지 않아 학교를 그만두고 파리행이 되는 경우가 많습니다. 드가도 예외는 아닙니다. 앞길이 창창한 법학을 때려치우고 1855년 파리 명문 학교 에콜 데 보자르에 입학합니다. "나는 유명 화가가 되겠다."는 불타는 의지를 보입니다. 드가가 그림을 그릴 수 있도록 아버지가 지원합니다. 아버지는 미술 애호가였고, 작품도 많이 구매했다고 합니다. 아버지의 무한한 사랑에 덕분에 드가는 세상 다 가진 양 파리행 고속열차를 탑니다.

드가는 에콜 데 보자르 학교에서 앵그르 교수를 만나게 되는데요. 앵그르가 누굽니까? 신고전주의 전설적인 화가 자크 루이 다비드(Jacques-Louis David, 1748~1825년) 제자가 아닌가요. 앵그르는 스승 다비드의 화풍을 이어받아 제자에게 전수하게 되죠. 최고의 스승 밑에서 교육을 받았으니, 실력은 일취월장합니다. 앵그르는 드가에게 루브르에서 거장의 작품을 모사하라고 합니다. 드가는 많은 작품을 모사하며 화가로서 당당한 실력을 갖추게 되죠. 앵그르 스승과 동일하게 역사 화가를 꿈꾸었던 시기에 에두아르 마네를 만납니다.

마네와 드가는 절친입니다. 죽고 못 사는 사이이기도 하죠. 인상주의 화가들의 아지트 게르부아 카페에서 의기투합합니다. 아카데미 미술계에 도전장을 내밀고 겁없이 설치며 돌진합니다. 드가는 인상주의 핵심 멤버이지만, 인상주의에 속한다는 말을 거부합니다. 작업 스타일은 인상주의와 사뭇 다릅니다.

아카데미는 절대 아니지만 인상주의라고 하기엔 좀 애매모호합니다. 인상주의처럼 빛을 추구한 것도 아니고 야외에서 그림을 그린 것도 아니기 때문입니다. 세상의 이야기를 나만의 스타일로 계획하며, 과학적인 근거로 그림을 그려나갔습니다.

인상주의 화가들이 모여 일곱 번째 전시를 하게 됩니다. 우여곡절도 많았습니다. 빗발치는 치욕적인 욕설과 야유에도 아랑곳하지 않고 꿋꿋이 돌진합니다. 한 번을 제외하고 여섯 번을 출품할 만큼 인상주의 화가들과 친분을 가집니다. 당시 여성 화가가 희박했던 시기 베르트 모리조를 인상주의전에 영입하는 데 일조합니다.

인상주의 화가들의 반항적이고 도발적인 시위는 계속됩니다. 성공은 더디지만, 몇몇 화상들에 의해 그림이 알려지고 판매가 이루어집니다. 끝까지 포기하지 않고 인상주의 작업을 이어 나간 모네는 후에 대성공을 하게 되지만, 그 외 화가들은 대부분 힘겨운 예술 활동을 하게 됩니다.

드가는 다양한 재료를 가지고 탐구하고 연구하고 과학적으로 실험했습니다. 물감, 연필, 목탄, 파스텔, 판화까지 미술 장르를 모두 연구했다고 볼 수 있지요. 특히 파스텔을 많이 사용했는데요. 빠르게 포착해야 할 그림과 드로잉을 그리는데 편리했기 때문입니다. 드가는 카메라를 그림에 적극 활용합니다. 당시 카메라는 고가였기 때문에 누구나 소장 할 수 있는 물건이 아니었

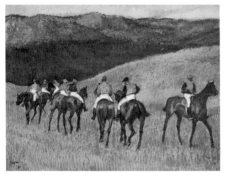

에드가 드가 〈경주마 훈련〉, 1894

죠. 드가는 부유한 집안 자제답게 값비싼 카메라를 구매합니다. 오페라 하우스의 귀족석에서 관람도 하게 되는데요. 그곳에서 발레 무용수의 모습을 카메라에 담기도 합니다. 또한 고급 취미인 경마에도 관심이 많아 종종 방문하여 역동적인 경마를 그립니다.

여성 혐오주의자인 드가는 무희와 소외된 여성을 작품에 담았습니다. 어머니의 외도와 불륜의 상처로 평생 독신으로 살았던 드가도 마음에 둔 여성이 있었죠. 미국 태생으로 파리에서 활동한 인상주의 화가 메리 커샛(Mary Stevenson Cassatt, 1844~1926년)입니다. 둘은 묘한 감정을 주고받긴 했지만 드가는 메리 커샛을 예술 동반자로만 생각합니다.

드가는 다른 화가들처럼 사람의 모습을 모두 그려 넣지 않고, 반쯤 잘라 버리거나 한 곳을 텅 비워 공간감을 주는 독특한 구도로 그림을 그립니다. 오히려 그런 구도가 드가만의 화풍이 되었지요. 주제가 부각되는 구도이기도 합니다. 역동적인 무희와 경마 등 작품 속 주인공들을 변화무쌍한 모습과 독특한 구도로 보여주었습니다. 완벽한 데생과 수백 장의 드로잉 덕분입니다.

"창의력은 다른 사람이 보는 것을 보고 다른 사람이 생각하지 못하는 것을 생각하는 것이다."라는 알베르트 아인슈타인(Albert Einstein)의 말처럼, 창의력은 남과 다르게 보고, 생각하는 것입니다. 드가는 움직임을 실시간 포착하는 뛰어난 능력과 남과 다른 작품의 구도로 창의성을 발휘하고 있습니다. 인상주의 핵심 이

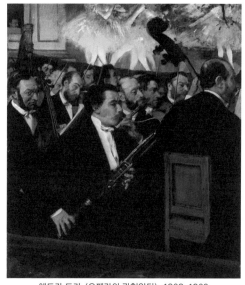

에드가 드가 〈오페라의 관현악단〉, 1868~1869

론인 전통을 깨부수고 창의적인 표현으로 자기 그림을 그리자고 합니다.

드가는 귀족 자제답게 고급 취미를 즐길 수 있었는데 오페라 극장의 귀족석에서 오케스트라 공연을 감상하며 무대 위의 발레리나를 자세히 관찰할 수 있었지요. 드가는 음악을 사랑했습니다. 그림으로 지친 마음과 정신을 음악을 들으며 편안한 휴식을 취하지 않았을까요. 드가는 〈오페라의 관현악단〉은 작품 속 인물 모두를 자신의 지인으로 채웁니다. 인물을 좀 더 실감 나게 표현하기 위함이죠.

드가의 그림에는 주인공이 명확하지 않습니다. 주로 정면보다는 옆면을, 한 명보다는 여러 명을 그려 전체적인 안전감을 유지합니다. 순간적인 움직임을 역동적으로 표현하기도 했습니다. 배경은 주로 어둡게 하여 주인공이 부각되는 기법으로 그렸지요. 드로잉의 대가답게 모델이 주는 운동감은 걸작이라 할 수 있습니다.

드가는 발레리나의 연습하는 모습을 많이 담았습니다. 19세기 중반에는 가난하고 어려운 계층에서 발레리나가 되는 경우가 많았지만, 발레리나는 대중의 환호를 받으며 대단한 인기를 누렸죠. 드가는 그들의 노동을 숭고하게 표현하고자 했습니다. 무용수의 지치고 힘든 연습과 빠른 동작, 휴식하고 있는 모습, 하기 싫은 연습을 억지로 하는 모습도 진솔하게 표현했습니다. 고된 연습에서 하루빨리 벗어나고자 하는 바람을 그리기도 합니다. 무대 위의 화려함이 아닌 힘들게 하루하루를 살아가는 발레리나 모습을 상징적으로 그렸습니다. 아침 일찍부터 오후 늦게까지 이어지는 강훈련은 어린 무용수가 감당하기에는 벅찬 연습입니다. 연습이 힘들어 그만두는 무용수들이 속출했다고 합니다. 가정 형편이 어려운 무용수는 가족을 위해 끝까지 버텨야 했습니다. 당시 발레리나는 고급 창녀로 길러지는 경우가 많았기 때문에 성공하는 여성은 극히 드물었죠. 발레리나 연습실에는 발레리나와 하룻밤을 즐기기 위해 부르주아 남성들이 항상 대기하고 있습니다.

〈오페라 극장의 무용 교실〉 그림 우측 맨 끝에는 역시 발레리나의 반쯤 잘린 모습이 보입니다. 저 멀리 바깥 풍경이 보이는 창문은 밀폐된 공간이 아닌 확 트인 공간감을 주고 있습니다. 우측에 살짝 보이는 남성은 무용지도

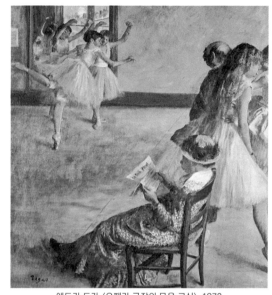

에드가 드가 〈오페라 극장의 무용 교실〉, 1872

선생님인 쥘 페로(Jules-Joseph Perrot)입니다. 그림 중간에 텅빈 곳은 드가의 작품에 종종 나타나는 공간이기도 합니다. 권태스러운 모습으로 의자에 앉아 신문을 보고 있는 이 여성은 무용수의 연습이 빨리 끝나길 기다리는 것 같군요. 이 여성은 부르주아 남성과 발레리나의 하룻밤을 중개하는 중개자입니다.

〈무용 수업〉에서도 쥘 페로 선생님이 보입니다. 전체적인 분위기를 보니 동작이 틀렸는지 쥘 페로 선생님이 한 소리 하는 듯합니다. 긴장한 몇몇 무용수 빼고는 매일 반복되는 일인 양 받아들이고 있습니다. 피아노 위에 앉아 있는

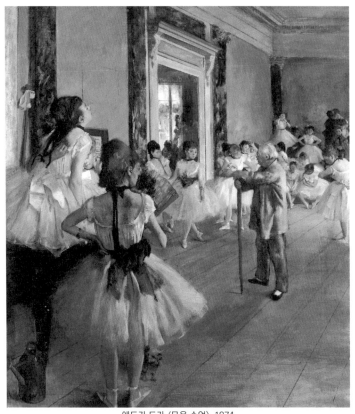

에드가 드가 〈무용 수업〉, 1874

무용수는 지루한 듯 등을 긁고 있고, 허리에 녹색 리본을 매단 무용수는 다른 곳을 주시하고 있네요. 저 멀리 보이는 무용수들은 각기 다른 포즈로 연습하고 있습니다. 재잘거리며 얘기 나누고 있는 무용수도 눈에 띕니다. 오른쪽 무용수 역시 반쯤 잘려져 있습니다. 드가는 발레리나의 포즈를 재치 있게 표현했습니다. 발레리나의 힘겨운 연습을 재미있게 표현한 대가이죠. 드가가 발레리나를 주제로 많은 작품을 할 수 있었던 것은 카메라 덕분이지요. 여러

장의 사진 속 인물들을 편집하고 계획을 세운 후 새로운 작품을 탄생시킵니다. 한 일화로 드가는 친구에게 "나의 작품 발레리나는 나의 상상력에서 나온 것들이 많다네."라고 말하며 직접 공연을 보지 않고 여러 개의 사진을 조합해서 그렸다는 것을 시인했다고 합니다.

〈무대 위의 리허설〉은 공연하기 전 열심히 연습 중인 무용수를 그린 그림입니다. 우측 하단은 비워둠으로써 전체적으로 넓은 공간감이 살아있습니다. 무용수들은 쥘 페로 선생님의 지시대로 열심히 연습하고 있습니다.

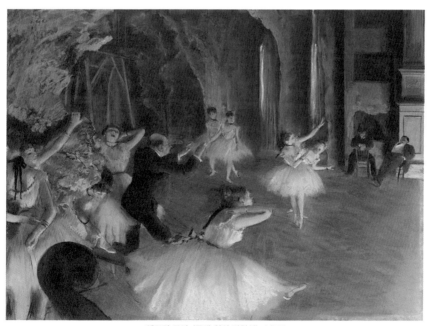

에드가 드가 〈무대 위의 리허설〉, 1874

중앙에 있는 무용수는 손을 목뒤로 한 채 오른쪽을 주시하고 있습니다. 왼쪽으로 가 볼까요. 자신의 차례를 기다리는 무용수가 지루한 듯 팔을 목뒤로 하고 하품하고 있네요. 바로 옆 무용수는 발이 아픈지 만지고 있습니다. 발레 연습의 고단함을 느낄 수 있습니다. 왼쪽에 무용수 역시 드가의 독특한 화풍을 보여 주듯 반으로 잘려있습니다.

좌측 무용수 옆에 또 다른 무용수가 대기 중인 듯 상상을 하게 됩니다. 오른쪽 아주 거만한 자세로 앉아 있는 두 명의 남성이 보입니다. 옷은 잘 차려입었지만, 매너와 품격은 느껴지지 않는 돈 많은 부르주아 남성으로 보이네요. 그림 속 남성들은 어린 무용수들과 하룻밤을 즐기기 위해 대기하고 있는 발레리나 후원자들입니다. 당시 시대적 배경을 고스란히 나타내고 있습니다. 가정 형편이 어려운 무용수 대부분은 쾌락의 도구였다고 볼 수 있습니다. 굶어 죽든지 후원자들에게 몸과 마음을 주든지 하나만 선택해야 했습니다. 드가는 화려한 발레리나 뒷면에 보이는 참혹함을 그림으로 고발합니다.

드가는 당시 유명 미술평론가 보들레르의 예리하고 날카로운 미술평론을 읽으면서 근대적 삶과 역동적인 그림을 그렸다고 합니다. 보들레르의 현대성을 주목하고 그의 예술론을 연구까지 했다고 하죠. 〈압생트 마시는 사람〉의 두 인물을 통해 드가는 많은 메시지를 전달하고 있습니다. 허공 속에 감도는 불안과 고독, 고립이 느껴집니다. 현실의 부적응과 소외감이 표정을 통해 전해

집니다. 물질과 욕망의 잣대로 살고 있는 현실을 비관하듯 무기력하고 권태스러운 표정입니다. 슬픔과 두려움과 고통이 느껴지는 것 같습니다. 현실에서 벗어나길 원합니다. 갈 곳을 잃은 채 방황하는 자아입니다.

그림 속 여성 모델은 드가의 친구 배우 엘렌 앙드레(Ellen Andrée)입니다. 남성은 화가인 마르슬랭 데부탱

에드가 드가 〈압생트 마시는 사람〉, 1876

(Marcellin Desboutin, 1823~1902년)입니다. 압생트를 마신 인물의 취기가 예술입니다. 우리나라의 소주처럼 저렴하고 가성비가 좋아 19세기 유럽에서 유행한 압생트는 가난한 예술가들에게 가장 사랑받는 술입니다. 당시 압생트를 주제로 그림을 그린 화가들이 있습니다. 마네, 로트렉, 고흐, 드가입니다. 피카소는 직접 압생트 잔을 만들어 즐겼다는 일화도 있습니다.

빅토르 올리바(Viktor Oliva, 1861~1928년)의 〈압생트를 마시는 사람〉

빅토르 올리바 〈압생트를 마시는 사람〉, 1901

작품은 압생트를 잘 표현한 최고의 걸작입니다. 저렴한 압생트 한잔으로 현실을 잊으려는 모습입니다. 녹색 요정이 요정으로 보이지 않고 녹색 악마로 보입니다. 녹색 요정이 요염한 자태로 유혹하지만, 남자는 관심이 없는 듯합니다. 아리따운 요정도 무용지물입니다. 남자의 얼굴은 취기가 완연하고 시선은 촛점을 잃었습니다. 고단한 삶이 그대로 투영되어 남자의 인생사를 보는 듯합니다. 발레리나를 사랑한 드가도 압생트의 유혹을 벗어나지 못했나 봅니다. 드가의 뮤즈는 발레리나라고 생각했는데 또 다른 사랑의 뮤즈가 있었네요.

"언제나 취해야 한다. 모든 것이 거기에 있다. 그것이 유일한 문제다."

_샤를 보들레르

보들레르 산문집 『파리의 우울』에 적힌 문구입니다. "무엇에?"라는 질문에 "술에, 시에, 혹은 미덕에, 무엇이든 그대가 좋은 대로."라고 대답합니다. 예술은 술 마시려 하는 것이라는 말이 어울립니다. 예술가의 압생트 사랑은 광적입니다.

드가는 시력이 점점 나빠지는 것을 느낍니다. 젊었을 때부터 시력이 좋지 않아 야외에서 그림을 그리지 않았습니다. 강한 햇빛을 피해 아틀리에에서만 그림을 그렸죠. 말년에는 시력이 더욱 악화하여 그림을 그릴 수 없게 되자 그때부터 시작한 게 있는데요. 바로 조각입니다. 드가의 조각은 독특합니다. 조

각상에 직접 만든 옷을 입히기도 했죠. 조각상은 많이 알려지지 않았습니다.

1881년 제6회 인상주의전에 〈14세 소녀 무용수〉를 출품하게 됩니다. 그곳에서 온갖 야유를 받습니다. 형편없고 추하다는 작품에 대한 악담은 기본이고 드가가 다시는 조각을 할 수 없도록 합니다. 이후 드

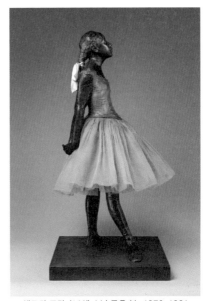

에드가 드가 〈14세 소녀 무용수〉, 1879~1881

가는 큰 충격을 받게 되고 조각상을 발표하지 않습니다. 후에 드가가 사망하자 그의 아틀리에서 수많은 조각상이 발견됩니다. 발표하지 않으면서 많은 조각상을 만든 의미는 무엇일까요? 앞이 보이지 않는 드가가 캔버스에 그림을 그릴 수 없었죠. 작업을 포기할 수 없었기에 조각을 하지 않았을까요? 드가의 작업 정신이 감동으로 다가옵니다.

〈카드를 쥐고 앉아 있는 메리 카사트〉는 많이 알려지지 않은 작품입니다. 드가의 필력은 예사롭지 않습니다. 색채 또한 안전감과 심오한 느낌이 듭니다. 커셋이 입은 검은 드레스는 우아하고 품위 있습니다. 약간 숙인 자세가 독특

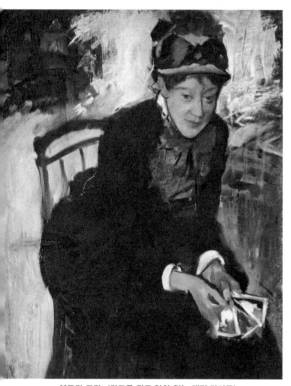

에드가 드가, 〈카드를 쥐고 앉아 있는 메리 카사트〉

합니다. 시선은 고정되어 있지만 명확하진 않습니다. 이 시기 드가는 인생 절반을 살았습니다. 평생을 독신으로 살며 외로웠습니다.

드가와 메리 커셋과의 관계를 조명한다면 의미 있게 다가옵니다. 메리 커셋은 미국인이지만 그림 공부하러 파리에 옵니다. 당시 그림을 공부하는 방법은 미술관에서 거장의 작품을 모사하는 것이었죠. 메리 커셋도 예외는 아니었습니다. 보불전쟁 이전에 파리에 잠깐 방문했다가 다시 미국으로 떠납니다. 보불전쟁이 끝난 후 파리에 오게 되는데 파리 살롱전에 출품한 작품이 입선하게 됩니다. 드가와 인연도 이때 시작됩니다. 여성 혐오주의 드가에게 비친 메리 커셋은 특별했나 봅니다. 까칠하고 한 성질 하는 드가가 메리 커셋에게 빠졌다니 그녀가 궁금해집니다.

메리 커셋는 미국 태생입니다. 아버지는 주식 중개인이고 오빠는 미국 철도 회사의 사장인 대단한 재력가 집안입니다. 커셋은 그림을 잘 그렸습니다. 드가의 강력한 입김으로 제3회 인상주의전에 출품하게 됩니다. 다양한 재료로 실험하며 작업을 했는데요. 이런 커셋에게 감명받은 드가는 그녀에게 배움을 받기도 합니다. 드가는 판화에 조예가 있는데요. 커셋은 오래전부터 판화 공부를 했다고 합니다. 드가의 판화는 커셋에게 영향을 받은 걸까요?

드가와 커셋은 데이트도 즐기고 예술 동료로서 남다른 행보를 보여 줍니다. 하지만 당시 드가는 커셋과 결혼할 수 없는 상황이었습니다. 드가의 아버지가 사망하면서 엄청난 빚을 남기고 갔기 때문이죠. 돈 걱정 없이 살던 드가는 그 빚을 갚아야 하는 상황이었고, 사랑에 걸림돌이 되었습니다. 드가가 사망 후에도 커셋은 평생 독신으로 살았다고 합니다. 드가는 발레리나 그림 1,500여 점과 많은 드로잉 작품, 판화, 파스텔화를 남겼죠. 드가는 1917년 9월27일 사망합니다. 평생 독신주의로 고독하게 살았고 그림을 진정으로 사랑한 화가입니다.

파블로 피카소 1881~1973

Pablo Ruiz Picasso ——————— 다채로운 작품 세계로 혁신을 일으킨 화가

파블로 피카소

"이렇게 그려야 해.", "태양은 붉은색으로 칠해야 해.", "왜 그렇게 그리니?" 어릴 적 미술 시간에 선생님께서 하신 말씀이죠. 하늘은 파란색, 나무는 초록색, 사물 그대로의 형태와 색을 강요받았죠. 창의력보다는 규정과 규칙을 지키라고 합니다. 아이에게는 무한한 창의력과 상상력이 있음에도 선생님의 시각으로 교육했지요. 예술은 선입견과 현실 그대로의 모습이 아닌 자유롭고 창의력이 넘쳐야 합니다. 타인의 평가를 두려워하면 안 되죠. 전통을 깨부수자는 주의입니다. 잭슨 폴록의 드립핑 페인팅이나 레이디 메이드를 주장한 마르셀 뒤샹의 〈샘〉이 대표적 예입니다. 남들과 다른 혁신이 필요합니다. 독창적이고 창의성이 필요합니다.

7살 때 아버지에게 스케치와 유화를 배웠습니다. 9세 때는 정교한 유화를 그립니다. 그림 천재군요. 예술은 어린아이처럼 해야 한다고 하네요. 19세에

첫 개인전을 합니다. 죽을
때까지 실험하고 연구하
고 탐구한 열렬 화가입니
다. 새로운 스타일을 찾기
에 정신없습니다. 많은 여
성과 사랑을 나누며 "사랑
은 삶의 최대 청량제이자,

파블로 피카소, 〈토로소 소묘 11세〉(좌) 〈유화 15세〉(우)

강장제이다."라고 말합니다. 91세까지 장수하면서 회화, 조각, 도예, 판화 등
다양한 예술을 합니다. 예술가는 고정 관념에서 벗어나 창의와 혁신이 필요하
다고 외칩니다. 더 이상 전통과 놀고 싶지 않다는 말이죠. 입체파를 창시하고
많은 화가에게 영향을 줍니다. 예술하고, 사랑하며, 풍족한 삶을 살았지요.
파블로 피카소를 소개합니다.

피카소는 1881년 10월 25일 스페인 남부 말라가의 예술가 집안에서 태어납
니다. 아버지는 미술 교사이자 화가로 활동한 호세 루이스 블라스코(José Ruiz
y Blasco, 1838~1913년)입니다. 어린 피카소가 그림에 재능을 보이자, 자신이 직
접 아들의 미술교육을 지도했습니다. 자신보다 13살인 아들 피카소가 그림을
잘 그린다 하여 자신은 붓을 내려놓았다는 일화가 있습니다. 피카소는 화가
인 아버지도 인정한 그림 신동이었죠. 어머니는 피카소가 그림에 전념할 수 있

도록 지원을 아끼지 않았습니다. 성품이 온화하고 따뜻한 분이었죠.

피카소는 여러 미술학교에 다니게 되는데요. 10세에 스페인에 있는 라 코루나 미술학교에 다니다가 14세에 바르셀로나로 이주합니다. 그곳에 있는 론 예술학교에 다닙니다. 여기서 회화의 기초적인 것을 배우게 되죠. 교수들이 피카소의 실력을 인정하게 됩니다. 16세에 마드리드 산 페르나도 왕립 미술 아카데미에 다닙니다. 학교의 아카데미 교육 방식과 엄격한 규율에 반발하기도 했지만, 피카소는 전통 아카데미 교육을 지켰습니다. 기본적인 기법을 배웠으니 이제 독창적 예술을 할 때라고 말합니다.

피카소에게 예술적 영향을 준 첫 스승은 아버지입니다. 화가인 아버지에게 전통미술, 사실적인 묘사를 교육받았고, 미술학교 교수에게 인체 해부학과 드로잉 교육을 받습니다. 피카소 작품에 영향을 준 화가 중 스페인 낭만주의 화가 프란시스코 고야가 있습니다. 사회의 어두운 면과 비판적 작품을 통해 후에 〈게르니카〉와 〈한국에서의 학살〉이 탄생합니다. 입체파 작업에는 엘 그레코(El Greco, 1541~1614년)의 왜곡된 형태와 비례, 과장된 표현, 신비로움을 녹였죠. 피카소보다 12살 많은 라이벌 앙리 마티스에게도 자유분방한 스타일, 화려한 색채, 단순한 형태, 기하학적인 구성과 자유로운 선, 사라진 원근감을 영향받게 됩니다.

위대한 예술가는 모방하지 않고 훔친다

한때 피카소의 그림이 온통 파란색일 때가 있었습니다. 1901~1904년 이 시기 작품은 어둡습니다. 푸른색인데 왜 어둡죠? 피카소 개인적인 감정이 반영됩니다. 가난과 상실, 비참, 절망 등 사회적으로 소외된 사람을 푸른색의 차가운 느낌으로 그림을 그리게 됩니다. 우울과 허무, 무력감을 작품에 표현했죠. 개인적으로도 힘겨운 시기였는데요. 절친 카를로스 카사헤마스(Carlos Casagemas, 1880~1901년)가 자살했고, 어머니의 죽음이 원인입니다. 당시 피카소는 파리 몽마르트르에서 돈 한 푼 없이 살았습니다. 어려움이 극에 달했다고 할 수 있죠. 추운 겨울에 난방 없이 지내기까지 했습니다.

1904~1906년 피카소는 페르낭드 올리비에(Fernande Olivier)를 만나게 되죠. 장밋빛으로 인생 역전이 되었네요. 붉은색과 분홍색을 많이 사용해 밝고 화사한 그림으로 탈바꿈되는 시기입니다. 꿈과 희망, 사랑이 담긴 작품을 합니다. 페르낭드 올리비에는 파리에서 모델과 예술가로 활동한 여성입니다. 피카소와 함께 그림도 그리고, 피카소의 그림에 종종 등장하는 영광을 누리게 되죠. 피카소의 암울한 현실은 서서히 막을 내리며 핑크빛으로 물든 사랑의 감정이 환하게 미소 짓기 시작합니다. 두 사람은 1904년부터 8년간 동거하다가 1912년에 사랑의 막을 내립니다. 헤어진 후 피카소와 함께한 여정을 책으

로 출판하려 했지만, 피카소가 극구 반대했다는 일화가 있습니다.

장밋빛 시기에 피카소에게 귀인이 나타나는데요. 미국에서 활동한 작가이며, 예술 후원자, 문학 비평가 거트루드 스타인(Gertrude Stein)입니다. 피카소를 후원하며 절친으로 지내게 되죠. 거트루드는 피카소 작품을 높이 평가했고 그림을 사주며 지원을 아끼지 않았죠. 서로 예술가로서 멘토 역할을 했습니다. 피카소 나이 20세 중반은 거트루드 덕분에 경제적으로 안정이 되었고, 가난에서 벗어날 수 있었습니다. 피카소에게 중요한 사람이었지요.

거트루드는 피카소 외에도 여러 예술가에게 후원할 정도로 영향력 있는 인물이었죠. 〈거트루드 스타인의 초상〉은 피카소의 내적 감정이 드러나는 작품입니다. 형태가 왜곡되고, 단순하면서도 무게감 있게 표현했습니다. 장밋빛 시기에 그렸지만, 핑크빛 분위기는 아니네요. 따뜻한 갈색 톤으로 차분한 느낌입니다. 거트루드 표정은 단호하고 굳은 의지가 보입니다. 피카소가 추구한 혁신과 독창성이 담긴 독특한 스타일을 보여주는 작품입니다.

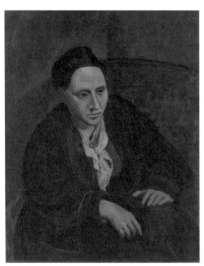

파블로 피카소 〈거트루드 스타인의 초상〉, 1905

〈아비뇽의 처녀들〉은 혁신을

추구한 피카소 대표 작품입니다. 사이즈가 무려 2.44m×2.33m나 될 정도로 크네요. 작품이 크면 그 웅장함에 압도당할 수도 있습니다. 크게 그린 이유가 있었네요. 가까운 화가에게 살짝 보여주는데요. "이게 그림이냐?", "너 미친 것 아니야?", "제정신이 아니군." 모두 경악합니다. 작품을 보니 공포영화에나 나올법한 기괴한 인물들이 당당히 정면을 보고 있습니다. 섬뜩한 느낌을 주는 이분들 도대체 누구죠? 알고 보니 5명의 여인은 바르셀로나의 아비뇽 인근에 있는 사창가 여성이라고 합니다.

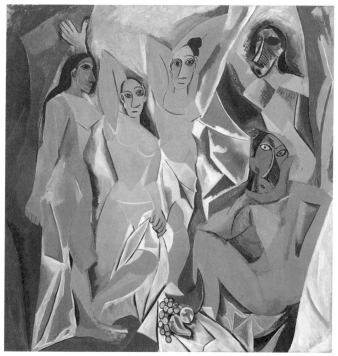
파블로 피카소 〈아비뇽의 처녀들〉, 1907

예쁜 여자에게만 길들여 있는 남자들은 추녀보다 못한 아리송한 얼굴에 모두 시선을 피합니다. 지금 장난치냐고. 아무리 혁신이라고 하지만, 너무한 것 아니냐고. 고정 관념에서 벗어나도 너무 벗어났다며 정신 나간 피카소와 같이 못 놀겠다고 합니다.

작품을 자세히 살펴보겠습니다. 오른편 두 여자의 포즈가 요상합니다. 서 있는 모습도, 앉아 있는 모습도 흉측합니다. 서 있는 여자의 눈동자가 없네요. 오른쪽 눈도 이상하고요. 볼에 초록색으로 선이 그어져 있는데 무슨 의미일까요? 도통 모르겠습니다. 알다가도 모를 모습에 어안이 벙벙합니다. 앉아 있는 여성은 민망스럽네요. 얼굴에서 풍기는 섬뜩한 느낌. 저만 느끼는 거 아니죠? 그나마 가운데 여성과 왼쪽 두 명의 여성은 봐줄 만하네요. 사창가 여성의 고달픈 삶이 얼굴에 녹아있습니다. 몸은 피폐해져 있고 영혼은 사라진 듯 삶의 무게가 느껴집니다. 사창가에는 남자를 유혹하기 위해 빨간 조명을 쓴다고 하는데요. 여자의 피부가 핑크빛으로 보이는 이유이기도 합니다. 왜곡되고 기괴하고 단순하고 절제된 색. 아프리카 미술의 특징이 고스란히 담겨 있습니다. 입체파가 시작되는 시발점이기도 합니다.

1907년부터 1909년까지 피카소는 아프리카 미술에 관심을 가지게 됩니다. 아프리카 미술은 특징이 있는데요. 첫 번째는 형태가 단순하고 기하학적인 문양과 구성입니다. 단순하다는 뜻은 많이 생략되었다는 의미입니다. 선도 간결

합니다. 두 번째는 왜곡입니다. 보이는 대로 그리는 것은 어리석다고 합니다. 재미없으니까요. 피카소는 "재현은 눈감고도 그린다."고 합니다. 아프리카 미술의 독특한 특성을 살려 자신만의 스타일로 탈바꿈합니다. 피카소의 그림은 모든 형태가 왜곡되어 있습니다. 기괴하게 그린다는 뜻이죠. 당시에는 미친 짓이라고 했지만, 후에는 영웅 대접받습니다. 세 번째는 초자연적인 신비로움입니다. 신적이고 영적인 느낌이라고 할까요. 피카소가 아프리카 미술을 처음 접하고 느낀 감정은 '느낌 온다'는 것입니다. 뭔가 새로운 미술이 창조되겠다는 느낌이지요.

피카소는 세기의 라이벌 앙리 마티스의 〈모자를 쓴 여인〉과 〈삶의 기쁨〉 두 작품을 보고 엄청난 충격을 받습니다. 패배의 쓴맛을 보았다고나 할까요. "마티스, 너 어디 두고 보자." 12년이나 나이 많은 형에게 '너'라니, 한번 붙어 보겠다는 강한 의지가 보입니다. 〈아비뇽의 처녀들〉은 스케치만 무려 100점이 넘을 정도로 심혈을 기울여 탄생시킨 걸작입니다. "좋은 예술가는 모방하고, 위대한 예술가는 훔친다."라고 하네요.

둘은 이러쿵저러쿵 으르렁거리며, 서로에게 영향을 주거니 받거니 합니다. 세기의 라이벌 마티스를 겨냥해 만든 피카소의 혁신 1호 작품 〈아비뇽의 처녀들〉이 탄생하였습니다.

〈아비뇽의 처녀들〉 작품을 발표하고 피카소는 입체파에 탄력을 냅니다. 조

르주 브라크(Georges Braque, 1882~1963년)와 함께 입체파 연구에 몰입합니다. 입체파의 첫 번째 특징은 원, 삼각형, 사각형으로 구성된 도형에 면을 분할해서 그리는 기하학적인 형태입니다. 두 번째는 하나의 사물을 여러 시점에서 보는 것입니다. 원근법이 없고, 평면입니다. 세 번째는 단순하고 제한된 색입니다. 콜라주 기법도 사용합니다. 입체파는 건축, 조각, 디자인 등에 영향을 주게 됩니다. 후에는 초현실주의와 미래주의 태동에 기여합니다.

예술은 혁신, 사랑은 바람 꾼

세기의 바람둥이 3명을 소개합니다. 평생 독신주의를 고수하며 은밀한 밀회를 즐긴 구스타프 클림트, 대 놓고 바람피워도 우상 대접 받은 디에고 리베라, 여자들이 죽고 못 사는 피카소.

피카소 두 번째 여자는 에바 구엘(Eva Gouel, 1885~1915)입니다. 1912년 페르낭드와 헤어지고 바로 밀회를 즐깁니다. 여자 없이 못 살아 주의입니다. 피카소는 에바 구엘을 진정으로 사랑했다고 합니다. 입체파 시대 뮤즈였죠. 안타깝게도 1915년 암으로 사망하자 피카소는 큰 슬픔에 빠졌다고 합니다. 세 번째 여성은 18년간 관계를 유지한 파카소의 첫 번째 부인 올가 코클로바(Olga Khokhlova)입니다. 올가는 러시아 발레단의 무용수였지요. 피카소가 러시아 발레단의 의상을 담당하면서 만나게 되어 사랑에 빠지게 됩니다. 둘은

1918년에 결혼하여 아들 파울로 피카소가 태어납니다.

올가와의 결혼은 시간이 지남에 따라 균열이 생기는데요. 올가는 귀족적인 분위기를 좋아했는데 피카소는 자유분방한 성격이었죠. 무엇보다 가장 큰이유는 외도입니다. 피카소 나이 46세에 17세 소녀 마리 테레즈 월터(Marie-Thérèse Walter)와 바람을 피우게 됩니다. 양다리 걸치는 재주가 대단합니다. 외도를 알고 어찌 같이 사나요. 아들과 함께 보따리 싸서 떠나 별거하게 됩니다. 피카소는 아쉬울 게 없죠. 17세 어여쁜 애인이 있으니 말입니다. 올가가 이혼을 요구했지만 안 해줍니다. 자기 재산 반을 배분해야 하니까요. 올가는 1955년 사망하게 되는데요. 피카소는 아무런 반응이 없었다고 합니다. 올가가 사망한 후 마리 테레즈 월터와 8년간 함께 합니다.

마리 테레즈는 1935년 딸 마야 피카소를 낳습니다. 1973년 피카소가 사망하자 테레즈는 너무나 슬퍼했다고 합니다. 4년 뒤 피카소를 못 잊어 자살하게 됩니다. 마리 테레즈는 피카소의 연인이자 최고의 모델이었습니다. 〈마리 테레즈 발테르의 초상〉 작품은 피카소 특유의 기

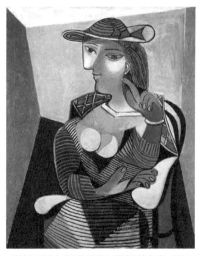

파블로 피카소 〈마리 테레즈 발테르의 초상〉, 1937

법을 유감없이 발휘했습니다. 관능미가 넘칩니다. 화려한 색감입니다. 초현실적인 분위기이기도 합니다. 두 개의 다른 시점에서 보았네요. 얼굴이 왜곡되어 있습니다. 선이 부드럽고 전체적인 이미지는 화려합니다. 생동감이 넘치고, 감성적입니다. 아름답고 고혹적입니다.

딸이 태어난 지 몇 달 후 마리 테레즈와의 관계를 유지하며, 다섯 번째 여인 도라 마르(Dora Maar)를 만나 사랑놀이를 시작합니다. 1936년~1943년까지 7년간 피카소 뮤즈가 되는데요. 도라는 파리에서 실험적이고 독특한 예술을 하는 유명 사진작가입니다. 살바도르 달리(Salvador Dalí, 1904~1989년)와도 교류했다고 합니다. 달리의 영향으로 초현실주의적 기법으로 작업합니다. 피카소는 도라 마르에게 "너는 항상 나의 우는 아이"라고 말했다고 합니다. 도라 마르는 1943년 피카소와 결별 후 우울과 정신착란증세로 정신병원에 들어갔고, 이후는 은둔 생활을 하게 됩니다. 많은 여성을 구속하고 버리는 관계가 지속되면서 피카소의 뮤즈는 피눈물을 흘리지 않았을까요?

피카소는 도라 마르의 초상화를 많이 그렸습니다. 1937년 〈도라

파블로 피카소 〈도라 마르의 초상〉, 1937

마르의 초상〉 작품은 단순한 선과 기하학적 구성, 얼굴은 다 시점으로 그려져 있습니다. 도라 마르의 육체는 부드러운 곡선으로 표현되었습니다. 고뇌에 찬 얼굴입니다. 눈에서 눈물이 흐를 듯 슬픔이 가득합니다. 도라 마르는 눈물이 많았다고 하는데요. 피카소와의 사랑이 힘겨워서입니다. 영원한 사랑은 없습니다. 그림자처럼 곁에 머물러야 합니다. 도라 마르가 가여워집니다. 연민의 정이 드네요. 뒷배경의 명쾌하고 쾌활한 가느다란 선은 도라 마르의 슬픔과 대비됩니다. 피카소 특유의 기법이 스며 있습니다.

도라 마르와 결별 후 피카소와 10년간 관계를 맺은 프랑수아즈 질로(Françoise Gilot, 1921~2023)는 여성 화가입니다. 질로는 21세 때 61세인 피카소를 만나게 되죠. 피카소의 뮤즈였지만 피카소의 바람기로 인해 1953년 질로가 먼저 피카소를 버리고 떠난 여성입니다. 후에 미국에서 자신의 예술을 확장하며 평생 작업에만 매진합니다. 피카소와 헤어지고 질로는 1964년『피카소와 함께한 삶』이라는 책을 출간했는데 피카소는 출간을 막았다고 합니다. 자신의 바람둥이 기질을 드러내고 싶지 않았겠죠. 2023년 101살의 나이로 세상을 떠난 질로는 피카소를 떠난 최초의 여성입니다.

1986년 총으로 자살한 자클린 로크(Jacqueline Roque, 1927~1986)는 피카소의 마지막 연인이자 둘째 부인입니다. 마들루렌 도자기 공방에서 점원으로 일하던 26세 자클린은 72세 피카소를 만나 사랑에 빠집니다. 자클린은 피카소 사

파블로 피카소 〈꽃과 자클린〉, 1954

망 시까지 20년을 함께 하는데요. 예술적으로 많은 영감을 주었습니다. 피카소를 구속하기까지 하죠. 가족을 못 만나게 했고, 외부 활동도 제한시켰다고 합니다. 1973년 피카소의 죽음을 보게 됩니다. 피카소가 사망 후 큰 절망감과 우울증으로 지내게 됩니다.

세기의 바람둥이 피카소 사랑의 비극을 볼까요. 일곱 명의 뮤즈 중 부인은 2명뿐입니다. 마리 테레즈는 피카소가 죽고 4년 후 목메어 자살했고, 눈물 많은 여인 도라 마르도 정신착란증으로 정신병원에 입원 후 은둔생활을 합니다. 자클린 로크 역시 피카소 사망 후 심각한 우울증을 겪다가 피카소 사망 13년 후에 총으로 자살합니다. 사랑을 정의 내리기 힘들지만, 사랑은 소유와 집착이 아닌 상대방을 이해하고 진심을 보여야 합니다. 피카소는 평생동안 사랑을 즐겼습니다. 새로운 상대를 만날 때마다 혁신적인 작품을 탄생시킬 수 있었다고 하죠. 사랑의 불꽃이 걸작이 되었네요.

프란시스코 고야에게 영감을 받다

〈게르니카〉는 피카소 대표작으로 사이즈(3.49m×7.77m)에서 압도당합니다. 전쟁의 참상을 고발하고 상실된 인간성을 비판하는 작품입니다. 1937년 4월 26일 스페인 내전 중 독재자 프란시스코 프랑코(Francisco Franco)가 독일과 합작합니다. 아돌프 히틀러(Adolf Hitler)의 협조하에 독일 최신 전투기를 이용해 게르니카 바스코 지역의 작은 마을에 폭탄을 2시간 30분 동안 폭격합니다. 연기가 가득한 마을은 아비규환입니다. 처참하고 비극적인 날이었죠. 마을 인구 3분의 2인 1,600여 명 이상이 사망합니다. 사망한 사람은 평화롭게 일상을 즐기는 민간인들입니다.

이 소식을 들은 피카소는 절규합니다. 피 끓는 아픔이라고 할까요. 작품을 통해 비극적이고 비통함을 알리게 됩니다. 이 작품은 전쟁의 참혹함과 잔혹

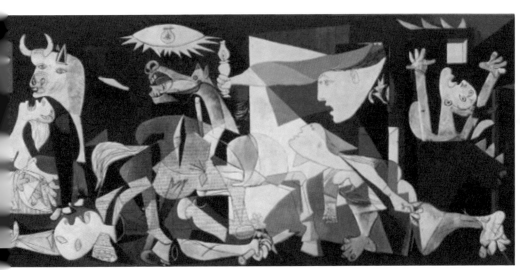

파블로 피카소 〈게르니카〉, 1937

성, 비극을 적나라하게 표현했습니다.

작품 속 인물은 비탄과 고통으로 절규하고 있습니다. 세상이 암흑으로 가득합니다. 이보다 더한 고통이 있을까요. 형태는 단순하고, 기하학적이며 시점도 다양하고 원근법이 없습니다. 피카소 혁신 작품 2호입니다.

왼쪽의 어머니는 자식을 안고 고통스럽게 절규하고 있습니다. 아이 머리가 축 처져있습니다. 죽었음을 의미합니다. 절규하는 어머니 위에 황소가 있습니다. 스페인에서 황소는 정신적 저항이라고 합니다. 황소로 보이지 않고 괴물처럼 보이는 이유가 있는데요. 공포와 상실, 폭력을 의미합니다. 하늘에서 쏟아지는 폭격은 저항할 수 있는 상황은 아닙니다. 모두 처참하게 죽을 수밖에 없습니다. 그림 아래를 보니 폭격을 피하려다 끝내 죽음을 맞이한 사람이 보입니다. 불타는 건물은 처참하게 무너지고 있습니다. 중앙에 있는 말은 신음하고 있습니다. 오른쪽 인물들은 폭격을 피해 어디론가 달리고 있습니다. 흑백으로 그려진 이 작품은 전쟁에 대한 경고 메시지입니다. 1937년 파리 세계 박람회에서 스페인을 대표하는 작품으로 전시됩니다.

피카소의 뮤즈 도라 마르를 모델로 그린 〈우는 아이〉는 〈게르니카〉와 연관이 있습니다. 〈게르니카〉에 그려진 자식을 잃은 어머니의 통곡이 상징적으로 표현되었습니다. 비통하게 울고 있는 아이의 울음이기도 합니다. 피카소는 〈우는 아이〉를 통해 전쟁이 주는 비극, 절망, 고통, 참혹함을 세상에 고발하고자

하는 정치적 메시지를 담았습니다. 눈물은 감정 분출만이 아닙니다. 영혼에서 우러나오는 애통함입니다. 얼굴에서 전쟁의 비극과 절망이 느껴집니다. 눈과 입은 과장되게 표현함으로 더욱 처참하게 보입니다. 입체주의를 유감없이 발휘한 작품입니다.

파블로 피카소 〈우는 아이〉, 1937

〈한국에서의 학살〉은 한국 전쟁을 주제로 그린 작품입니다. 피카소의 이 작품은 1950년 한국 전쟁의 참혹함을 고발하는 계기가 됩니다. 한국 전쟁은 국제적으로 큰 사건이었는데요. 당시 전쟁의 피해자는 대부분 민간이었죠. 여성, 아이에겐 더욱 치명적인 비극이 되었습니다. 왼쪽의 여성과 아이는 공포와 두려움이 극에 달합니다. 오른쪽 군인들은 총을 겨누고 있습니다. 극심한 공포를 조성하고 있습니다. 피카소는 프란시스 고야 작품 〈언덕에서의 학살 1808년 5월 3일〉과 에두아르 마네 〈막시밀리앙의 처형〉의 영향을 받아 전쟁의 비통함과 비극을 상징적으로 표현했습니다.

분석하고 조각내어 만든 입체주의

 입체주의 대표 화가 파블로 피카소, 조르주 브라크는 입체파 창시자입니다. 입체주의는 두 개로 나뉘는데요. 분해 입체와 합성 입체입니다. 다양한 사물, 풍경, 인물을 조각처럼 자릅니다. 분해한다고 하죠. 편집하여 그림에 적용하는 것이 분해 입체입니다. 합성 입체는 온갖 물체들을 잘라서 붙이는 콜라주

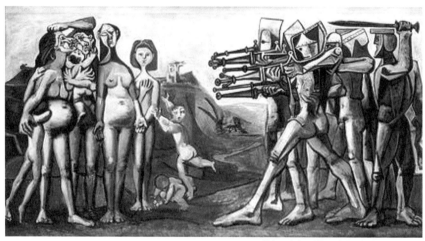

파블로 피카소 〈한국에서의 학살〉, 1952

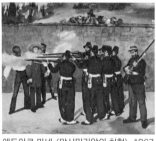

에두아르 마네 〈막시밀리앙의 처형〉, 1867

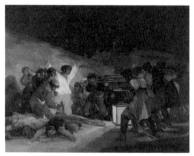

프란시스 고야
〈언덕에서의 학살 1808년 5월 3일〉, 1814

기법과 비슷합니다. 여러 재료를 사용하여 새로운 예술을 만들어 내는 입체
주의는 다양한 예술에 영향을 주게 됩니다.

피카소는 앙리 마티스, 폴 세
잔, 폴 고갱 등 많은 예술가에게
영향을 받았습니다. 전통을 거부
하고 다양한 실험을 통해 혁신적
인 예술을 추구하며 파격적인 작
품을 탄생시켰습니다. 형태는 왜
곡되고 단순합니다. 기하학적 패
턴, 아프리카 미술, 조각과 판화
등 자기 작품에 반영하며 재해석
했습니다. 사망 시까지 회화, 소묘,

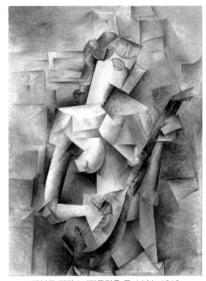

파블로 피카소 〈만돌린을 든 소녀〉, 1910

판화, 조각, 도자기 등 5만여 점의 작품을 남겼을 정도로 엄청난 다작을 했습
니다. 다작을 할 수 있었던 것은 장수했기 때문입니다. 70여 년 동안 작품 제
작에만 매진했습니다. 1943년 4월8일 91세에 프랑스 뮤지니에서 심장마비로
사망합니다. 두 번째 부인인 자클린 로크가 임종을 지키게 됩니다.

앙리 마티스 1869~1954

Henri Émile Benoît Matisse —————— 나의 그림이 편안한 안식처가 되길 바란 화가

앙리 마티스

심리 상태가 불안한 사람만이 치료 대상은 아닙니다. 우리는 모두 미미한 정신적 질환을 가지고 있습니다. 다만 겉으로 표현하지 않을 뿐이죠. 병원을 찾기 전에 마음을 치유하는 방법을 찾아보는 건 어떨까요? 마음 치유의 최고 처방전은 예술입니다. 예술은 감정을 표출할 수 있도록 돕고, 불안과 우울을 치유할 수 있습니다. 삶이 무료하고 권태스러울 때 영화를 보거나 친구와 쇼핑하거나 공연을 관람하는 등 다양한 해결책이 있습니다. 이번에 소개할 화가는 자신의 그림이 '지친 삶에 휴식을 제공하고, 하루 일상이 끝난 후 편안하게 쉴 수 있는 안락의자'이기를 바란다고 합니다.

고유 색을 죽기보다 싫어합니다. 식상하고 재미없습니다. 남들 하는 방식의 그림은 흥이 안 납니다. 캔버스에 칠한 색들이 눈이 부시도록 화려합니다.

색만큼은 나를 따를 자 없다고 호언장담합니다. 과감하고 지나칠 정도로 색에 자신 있는 화가입니다. 안경을 착용하지 않으면 실명합니다. 색채 자유주의자입니다. 얼굴에도 초록색과 현란한 색을 마구 칠하는데 망설임이 없습니다. 미술계는 경악을 금치 못합니다. 인상주의 아버지 마네와 모네 못지않게 미술계의 반항아로 낙인찍힌 화가입니다. 말년에는 지병이 악화하여 물감 대신 색종이로 걸작을 탄생시킵니다. 미술계의 반항아 앙리 마티스를 소개합니다.

병원에서 취미로 그린 그림이 운명이 되다

1869년 마티스는 프랑스 북부 르샤토캄프레시스에서 태어납니다. 중류층 가정입니다. 예나 지금이나 부모님은 자식의 성공을 위해 적성에도 맞지 않는 공부를 시킵니다. 마티스도 예외는 아닙니다. 부모님의 권유로 법률을 전공하고 변호사 자격증을 취득합니다. 고향에서 법률 일을 하다 맹장염에 걸려 병원에서 요양하게 되죠. 병원의 지루한 시간을 달래기 위해 어머니가 물감 상자를 선물하게 되는데요. 그것이 마티스의 운명이 됩니다. 그림이 재미있고 낙원이 따로 없다는 말까지 합니다. 마티스는 법률가가 아닌 화가가 되기로 결심합니다.

아버지의 반대에도 아랑곳하지 않고 '내 인생은 나의 것'이라 외치며 파리로 향합니다. 1892년 파리의 전설적인 미술학교 에콜 데 보자르에 응시하

지만, 보기 좋게 낙방하죠. 아카데미 거장 윌리암 아돌프 부그르(William-Adolphe Bouguereau, 1825~1905년)에게 그림을 배우게 되는데요. 알고 계시죠? 아카데미 교육은 사람을 질리게 하는 거? 자유분방한 마티스에게는 치명적입니다. 후에 마티스는 이건 아니다 싶어 내 마음대로 색채혁명을 일으키러 떠납니다. 마티스에게 진정한 스승 귀스타프 모로(Gustave Moreau, 1826~1898년)가 나타납니다. 상징주의 화가인 그의 작품은 신비롭고 몽환적입니다. 낭만적이고 장식적이기도 하죠.

　모로에게 배우는 그림은 달라도 너무 다릅니다. 주입식이 아닙니다. 무조건 많이 그리라고도 안 합니다. 마티스의 개성을 살려 자신만의 그림을 그리라고 합니다. 모로는 마티스에게 개성 있는 인물을 잘 그린다고 칭찬을 퍼붓습니다. 단순화시켜 내면을 표현하는데 탁월하다고도 합니다. 칭찬은 고래도 춤추게 하죠. 마티스는 스승의 칭찬에 신이 납니다. 모로를 진정한 스승이며 세상 최고라고 합니다. 마티스는 스승에게 배운 대로 그림을 그립니다. 연구하고 탐구하고 자신의 감정을 강렬하게 표현합니다. 특히 색채에 관심을 가지게 되죠.
　마티스는 신인상주의 쇠라와 후기 인상주의 고흐, 고갱, 세잔의 그림을 보고 또 보며 특별한 기법을 익혀 나갑니다. 쇠라, 고흐, 세잔, 고갱 모두 색채 혁명가이죠. 색채를 해방시키고 싶은 마티스에겐 스승과 같은 화가들입니다. 마티스와 평생 라이벌이 있는데요. 바로 피카소입니다. 1906년 마티스는 우연히

아프리카 조각을 보게 됩니다. 구매한 조각을 자랑삼아 피카소에게 보여주게 되는데요. 피카소는 아프리카 미술의 매력에 빠지게 되죠. 이후 피카소의 걸작 〈아비뇽의 처녀들〉 작품이 탄생합니다. 마티스가 길을 열어 준 셈이죠. 마티스는 아프리카 미술의 단순함과 색채에 열광했다면 피카소는 형태에 열광하게 됩니다.

색채의 거장 마티스는 일흔이 넘어 암이라는 청천벽력 같은 말을 듣습니다. 귀를 의심하지만, 부정할 수 없습니다. 죽을 고비를 넘기게 되는데요. 예술에 대한 강한 의지일까요. 죽음을 초월한 초인적인 정신력일까요. 의사가 3~4년밖에 살 수 없다고 했지만, 12년을 더 살게 됩니다. 물감이 몸에 치명적이라는 의사 말에 마티스는 그때부터 색종이를 활용한 컷아웃 작업을 하게 됩니다. 혁신을 꿈꾸는 마티스의 최종 목표이기도 합니다. 컷아웃 작품은 색깔이 화려합니다. 마음 내키는 대로 마구 자릅니다. 예술이 고상하고 고차원적일 필요 없습니다. 신선하면 됩니다. 마티스의 컷아웃은 현대미술의 혁신을 가져다주었습니다. 예술 혁명이라고 감히 말하고 싶습니다.

오늘은 다시 오지 않습니다. 소중한 예술 인생을 낭비해서는 안 됩니다. 최선의 노력이 필요하죠. 하루 종일 캔버스와 씨름하며 집요하게 그림 그리는 세잔의 모습은 모든 화가에게 귀감이 되었죠. 마티스는 색채를 해방하기 위해

투쟁합니다. 남들이 볼 수 없는 세계를 보았다는 증거입니다. 마티스의 색채는 혁명적입니다. 화가의 왜곡된 생각에서 탄생했습니다. 왜곡은 사실을 다르게 생각하는 것이지요. 남들과 다를 때 앞서가게 됩니다. 낯섦이 편안함과 친숙함으로 우리 곁에 머물게 된다는 사실, 인정해야 합니다.

강렬한 색채, 단순함의 미학

즐겁고 행복한 예술은 우울과 분노, 부정적 감정을 극복할 수 있습니다. 내면의 감정을 풍부하고 자유롭게 하죠. 행복 호르몬 '세로토닌'이 분출합니다. 예술로부터 얻어지는 미적 경험, 아름다운 세계, 예술적 가치를 경험하며 성취감을 체험합니다. 마티스는 화려한 색깔에 매료되어 영혼까지 탈탈 털어 원색의 향연에 몸을 맡깁니다. 캔버스 위의 붓놀림은 빠르고 역동적입니다. 하늘은 파랗지 않고 얼굴에는 다양한 색깔이 어수선하게 칠해져 있습니다. 우리가 알고 있는 사물과 풍경의 고유색을 찾을 수 없습니다. 마음 내키는 대로 화가의 내면을 표현했고, 20세기 미술에 지대한 영향을 주었습니다. 야수파입니다. 인상주의에 충격을 받은 사람들이 서서히 마음의 안정을 취하고 있을 때 또 다른 충격적인 작품이 관람객들의 눈을 의심하게 만듭니다.

남편이 자신의 모습을 그려준다는 말에 여인은 흥이 나서 부채까지 들고

한껏 멋을 부리죠. 요구하는 포
즈도 룰루랄라 잘 맞춰 줍니다.
큰 기대를 한 여인은 남편이 그
려준 자기 모습을 보고 "도대
체 이게 사람이야?"라고 외치며
쓰러질 뻔합니다. 참는 것도 한
계가 있다며 남편에게 마구 소
리 지릅니다. 잘 그리려고 한 흔
적은 찾아볼 수 없고, 팔레트
에 남아도는 원색을 붓으로 대
충 찍어 칠했습니다. 얼굴은 초

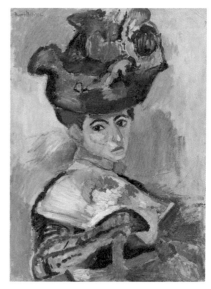

앙리 마티스 〈모자를 쓴 여인〉, 1905

록과 분홍, 목은 주황과 노랑, 머리카락은 심지어 빨간색입니다. 모자는 알록
달록 원색이 어수선하게 칠해져 있습니다. 여인이 가장 아끼는 드레스는 몇 개
의 색으로 대충 칠해져 있습니다. 단순하면서 평면적입니다. 마티스가 아내의
흥분된 말을 진정시키려고 "이 그림은 그림일 뿐 당신이 아니야!"라며 한마디
합니다. 작품 〈모자를 쓴 여인〉에 등장하는 모델은 마티스의 아내 아멜리 파
레르(Amelie Parayre)입니다. 1905년 전시에 이 작품을 출품하게 되는데요. 전
시장에서 가장 스포트를 받았습니다. 마티스는 무슨 의도로 이런 그림을 그린
거죠? 캔버스에 마음 내키는 대로 색칠한 그림을 관람자는 어떻게 보는지 반

응을 보고 싶었나요. 인상주의 아버지 마네를 흠모하여 미술계 역사를 만들고 싶었나요?

전시장은 눈이 부셔 안경을 착용하고 그림을 봐야 할 정도로 현란한 색들로 요동치고 있습니다. 이런 그림을 다시는 보고 싶지도 않다는 듯 관람객들은 작품을 회피합니다. 전시장에 조각상이 하나 있습니다. 벽면에는 알다가도 모를 도발적인 색들이 춤을 추고 있는데요. 이것을 본 한 미술평론가가 조각상이 야수들에게 포위당하고 있다고 말합니다. 미술계의 또 다른 사조 야수주의가 탄생하는 순간입니다. 전시 출품 화가로는 앙드레 드랭(André Derain, ,1880~1954년), 라울 뒤피(Raoul Dufy, 1877~1953년), 모리스 드 블라맹크(Maurice de Vlaminck, 1876년~1958년), 조르주 브라크입니다. 모두 야수파 화가입니다. 색을 혁명시킨 전사이기도 합니다.

요란한 색채들이 춤을 추고 있는 〈콜리우르의 창문〉입니다. 저 멀리 보이는 풍경은 바로 앞에서 요동칩니다. 분홍으로 출렁거리는 바다는 생뚱맞습니다. 창문 유리에 칠한 초록색은 강렬합니다. 마티스의 주관적 내면이 투영된 작품입니다. 사물의 고유색은 보이지 않습니다. 아무 생각 없이 찍어 바른 색은 현실적이지 않습니다. 〈자화상〉을 볼까요? 색채가 범상치 않습니다. 조폭 두목 같은 얼굴입니다. 험악하고 공포스럽습니다. 〈모자를 쓴 여인〉으로 아내에게 온갖 조롱을 듣고 전시장에서도 비난의 화살을 맞았죠. 상처가 아물었나요?

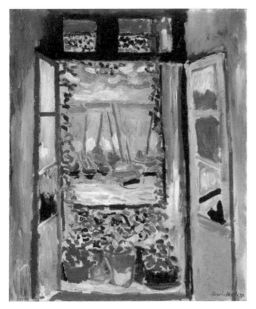

앙리 마티스 〈콜리우르의 창문〉, 1905

앙리 마티스 〈자화상〉, 1906

또다시 요상한 〈자화상〉을 발표하며 야수주의에 컴백합니다.

　삶이 우리에게 주는 가장 큰 선물은 행복한 감정을 느끼는 겁니다. "인간
은 자유로우며, 자신의 선택에 책임져야 한다. 인간은 스스로 만들어 가는 존
재다. 나의 운명은 오직 자신에게 달려 있다." 철학자 사르트르의 말입니다. 행
복은 기다리는 것이 아니라 자신의 선택과 행동, 실천을 통해 얻어지는 것입니
다. 행복은 진취적이고 역동적인 미래를 설계하는 것이기도 합니다. 사람은 늘
도전하며 희망을 꿈꾸어야 하니까요.

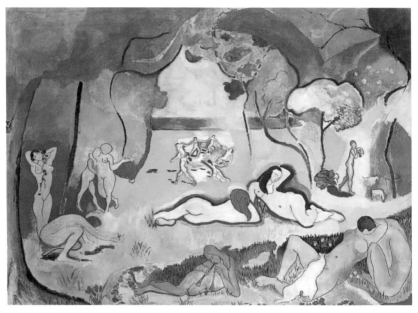

앙리 마티스 〈삶의 기쁨〉, 1906

〈삶의 기쁨〉 작품의 전체적인 분위기는 화려한 색깔과 몽환적입니다. 세속이 아닌 낙원에서 즐기는 유희 즉, 유토피아입니다.

다양한 인물들이 생동감이 넘치고 세속의 고단함에서 이탈한 모습입니다. 인격과 정신은 어디에도 없습니다. 문명의 옷을 던져버리고 원시인이 되었습니다. 미지와 몽환의 세계, 과거를 잊고 현실을 조망하며 희망을 전달하고 있습니다. 여기저기 산재해 있는 화려한 색채의 파편들은 생동감이 넘칩니다. 숲속이 붉게 물들여 있습니다. 보랏빛 바다는 매혹적인 미래를 안겨다 줍니다.

아름다운 여인이 팔을 머리에 올린 채 자신을 한껏 뽐내고 있습니다. 우측의 한 쌍은 다정해 보입니다. 세상 다 가진 양 행복한 유희를 즐기고 있습니다. 아래 여성 포즈는 독특합니다. 시선은 아래에 있고 손은 풀을 뽑고 있습니다. 세속의 일상이 연결되고 있습니다. 나의 존재를 잊고 무엇인가에 몰입한 상태입니다. 자유롭고 생동감이 넘칩니다.

이 장면은 마티스의 작품 〈춤〉이 연상됩니다. 묘한 생동감과 리듬감이 느껴집니다. 나팔을 불고 있고 여성의 표정은 몽환적입니다. 무용수가 애절한 몸동작으로 내면의 감정을 표현하고 있습니다. 우측에 보이는

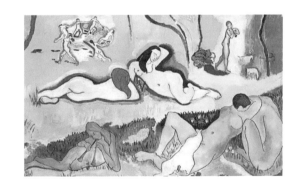

동물은 유유자적 한가롭게 풀을 뜯고 있네요. 동물을 수호하는 듯한 남성이 나팔을 불고 있습니다. 동물에게 전하는 아름다운 음악이 아닌지 추측해 봅니다. 기쁨과 즐거움이 함께합니다. 사랑이 느껴집니다. 행복과 환희의 웃음으

로 삶의 기쁨을 누리고 있습니다. 이 그림은 세상의 모든 구속과 억압에서 해방된 듯 꿈의 낙원에서 즐기는 자유를 그린 듯합니다.

앙리 마티스 〈붉은 방〉, 1908

　가장 편안한 안식처는 가정입니다. 하루 일을 마치고 힘들고 지친 육체와 마음이 쉬는 곳이죠. 다양한 색깔과 취향에 맞는 소품으로 장식되어 있다면 쉼이 더 편안합니다. 우리가 예술을 추구하는 이유는 매일 반복되는 삶의 권태에서 해방하기 위함은 아닐까요? 〈붉은 방〉은 마티스가 추구하는 방의 모

습입니다. 화려한 붉은색입니다. 테이블과 벽, 의자 모두 경계가 없는 평면입니다. 명암은 존재하지 않습니다. 마티스의 감정만이 존재할 뿐입니다. 창문 밖 풍경은 바로 눈앞에 있습니다. 1906년 알제리로 여행을 간 마티스는 그곳에서 화려한 문양의 천들과 카펫을 보게 됩니다. 화가의 예리한 감각은 자신의 캔버스에 그대로 차용 하게 되죠. 도발적이고, 주관적 감정이 작품에 잘 표현되어 있습니다.

화가에게 후원자는 자신의 그림을 꾸준히 구매해 주는 은인이지요. 러시아의 남작인 세르게이 시츄킨(Sergei Shchukin)은 자신의 저택을 꾸미고자 마티스에게 그림을 부탁합니다. 마티스는 세 가지 색으로 완벽한 작품 〈춤〉을 탄생시켰습니다.

앙리 마티스 〈춤〉, 1910

중력이 사라진 사람들이 한 몸이 되어 공중에서 춤추는 그림입니다. 단순함과 극도로 강렬한 보색이 어우러져 조화를 이루고 있습니다. 역동적이고 생동감이 넘치는군요. 신나게 춤추고 있는 무희들의 운동감이 느껴집니다. 마티스는 이 작품을 통해 영원한 인생, 안락의자와 같은 편안한 인간의 모습을 보여주려 했습니다. 생명력이 살아 숨 쉬는 것 같습니다. 마티스는 "춤은 나의 삶이고 리듬이다. 나에게 특별함을 주고 평안을 선사한다."라고 말했습니다. 이 작품의 배경은 19세기 파리의 낭만적이고 화려한 몽마르트르에 위치한 물랑드 라 갈레트입니다. 시츄킨은 이 작품이 마음에 들어 〈춤〉과 비슷한 작품을 또다시 주문했다고 합니다.

앙리 마티스 〈음악〉, 1910

시츄킨이 〈춤〉이 마음에 들어 주문한 〈음악〉 작품도 동일한 세 가지 색으로 탄생했습니다. 아름다운 소리가 들리고 있습니다. 야수주의 특징을 보게 되는데요. 극도의 단순함과 원색은 마티스가 평생 추구해 온 예술철학입니다. 〈춤〉과는 달리 악기를 연주하는 인물들의 엄숙함과 평온이 느껴집니다. 문명이 존재하지 않는 낙원입니다. 행복한 선율이 희망을 전달합니다. 아름다운 음악이 춤을 추고 있습니다.

"지치고 낙담한 사람들이 내 그림을 보고
평화와 고요를 찾을 수 있으면 좋겠다."

_앙리 마티스

색종이로 꾸미는 예술 세계

마티스는 말년에 암을 선고받고 "가위는 연필보다 더 감각적이다."라는 위대한 말을 남기며 물감 대신 색종이로 세기의 걸작 컷아웃 작품을 쏟아 냅니다. 〈이카루스〉는 신화에 등장하는 인물입니다. 동굴에 갇혀 있는 이카루스는 세상의 빛을 보기 위해 깃털로 만들어진 날개를 밀랍으로 고정합니다. 비행이 너무 즐거웠나요. 태양 가까이 한껏 비행을 즐기다가 태양 열기에 밀랍이 녹아 추락하게 됩니다.

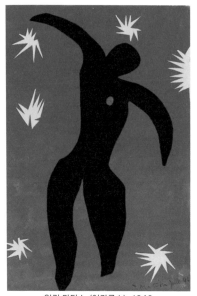

앙리 마티스 〈이카루스〉, 1946

이카루스의 오른쪽 빨간 동그라미는 심장입니다. 배경에 있는 별무늬는 깃털입니다. 마티스는 이 그림을 통해 적신호가 켜진 자신의 건강 희망적으로 묘사했습니다. 강한 의지와 예술혼을 볼 수 있습니다. 예술은 고상하고 풍요롭고, 마법적입니다. 마음의 상처와 아픔을 치유합니다. 성장과 함께 성공적인 삶으로 인도하죠.

파울 클레(Paul Klee, 1879년~1940년)는 '보이지 않는 것을 보이게 하는 것이 회화다.'라고 했습니다. 예술 창작은 무에서 유를 만들어가는 과정입니다. 이렇게 단순한 작품에도 깊은 울림과 강한 메시지가 전달되는 것은 마티스의 예술철학 덕분입니다.

〈왕의 슬픔〉은 마티스가 사망하기 2년 전에 발표합니다. 자유분방한 색의 향연이 펼쳐지는 작품이죠. 마티스는 색종이를 자르고 캔버스에 붙이는 작업을 마치 조각에 비유했는데요. 색종이 콜

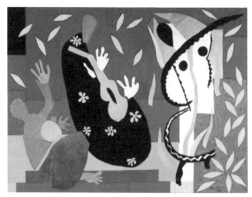

앙리 마티스 〈왕의 슬픔〉, 1952

라주 작업을 수준 높은 예술로 승화시킵니다. 색채의 자유와 화려함이 생동감 넘치는 작품입니다.

검은색 옷에 여섯 개 꽃이 화려합니다. 다윗왕이 수금을 연주하고 있는 모습입니다. 다윗왕 옆에 있는 인물은 건강이 나빠진 마티스가 휠체어를 타고 있는 모습입니다. 화려한 색깔 위에 흩날리는 노란색 조각들은 다윗왕의 수금 연주에 맞춰 춤을 추고 있습니다.

마티스의 최고 걸작 〈다발〉입니다. 팡파르를 울리는 듯한 삶의 환희를 느낄 수 있는 작품입니다. 평면과 원색이 마치 한 몸이 되고 있습니다. 조화롭게 어우러져 있는 꽃이 풍요로움을 선사하죠.

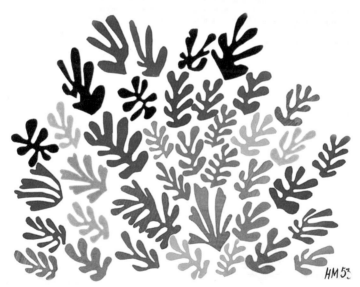

앙리 마티스 〈다발〉, 1853

이 작품은 마티스가 건강 악화로 삶의 불이 꺼져가는 순간에 제작한 컷아웃 작품입니다. 삶에 대한 강한 의지와 예술혼을 보여주고 있습니다. 마티스를 소개할 때 빠지지 않는 작품이기도 합니다.

강렬한 색채, 단순함의 미학을 남긴 말년

마티스는 하루에 열 시간이 넘는 작업 열정을 보여 줍니다. 병에 걸려 붓을 잡을 수 없자 색종이를 오려 붙이는 기법으로 대단한 걸작을 남기죠. 예술에 대한 열망과 삶에 대한 갈망은 엄청난 의지로 다시 일어날 수 있는 힘이 되었습니다. 작품마다 현란한 색채를 선보입니다. 자유로운 색채를 통해 말하고 싶었던 것은 '즐거움'입니다. 안락한 의자에서 편히 쉴 수 있는 '행복'입니다. "일이 모든 것을 치유한다."고 말했습니다. 작업할 때 가장 충만함을 느꼈다고 말합니다. 1954년 85세의 나이로 숨을 거두게 됩니다. 마티스는 숨을 거두기 직전까지 그림을 그립니다.

오랫동안 간호했던 리디아를 시켜 펜과 종이를 가져오게 한 후 그녀의 모습을 그렸다고 알려져 있습니다. 열정적 작업을 불태운 거장의 위대함이 느껴지는 생애입니다.

폴 세잔 1839~1906

Paul Cézanne ——————— 자연을 창조할 뿐 모방하지 않았던 화가

폴 세잔

예술은 인생을 비옥하게 하고 환희와 축복을 주며 삶을 풍요롭게 합니다. 예술만이 인생 최고를 경험한다고나 할까요. 짜릿하고 감동적이고 약간의 흥분이 있습니다. 이것이 인생이고, 즐거움이고 풍요로움이 아닐까요? 이 화가는 인상주의가 추구한 자연을 그대로 재현하지 않았습니다. 파리에서 20년 동안 활동했지만, 독창적인 스타일을 고집한 탓에 누구도 그를 인정해 주지 않습니다. 아집도 있고 고집도 센 편이고요, 남들과 잘 어울리지도 못합니다. 초기 인상주의 화가들과 교류하며 변화를 시도했습니다. "나는 사과 하나로 파리를 놀라게 하겠다."고 호언장담까지 한 화가입니다. 이 화가는 앙리 마티스와 파블로 피카소가 스승으로 모신 프랑스 화가 폴 세잔입니다. 세잔의 사과가 궁금해집니다.

세잔은 완벽주의라고 할 수 있습니다. 에드가 드가는 카메라로 찍은 사진

147

을 편집해 자신만의 화풍을 만드는 작업을 했죠. 세잔도 드가와 동일한 작업을 보여 주고 있습니다. 풍경을 그리지만 그대로 재연하지 않습니다. 세잔의 작품은 본질, 화음, 구성이라는 작가의 독창적인 세계관이 스며 있습니다. 구체적인 계획하에 그림을 그립니다.

카미유 피사로의 권유로 제1회 인상주의전에 출품하게 되죠. 세잔은 화가의 창의성은 모방이 아니며, 인상주의 그림에는 독창성이 없다고 주장합니다. 인상주의를 거부하는 화가들은 전통을 깨부수자 외치지만, 세잔은 전통을 무시하고 버리는 것만이 혁신을 가져다주는 것은 아니라고 합니다. 이후 세잔은 파리에서 활동을 접고 고향에서 은둔 생활을 하며 오직 그림 그리는 데만 평생을 바칩니다.

세잔, 파리에 입성하다

세잔은 1839년 1월 남부 엑상프로방스에서 태어났습니다. 아버지는 유능한 은행가입니다. 금수저 집안의 자제답게 행복하고 평온한 생활을 하게 되죠. 예술에 관심이 많았고 그림을 좋아했습니다. 부모님은 아들이 자신이 운영하는 은행의 법률인이 되기를 원했습니다. 마음은 내키지 않았지만, 아버지의 말씀을 거역할 수 없어 법대에 진학하게 됩니다. 세잔은 법률 공부에서 점

점 멀어집니다. 22살에 법대에 입학했지만 적성에 맞지 않아 그만두고 아버지에게 자신의 예술 주의를 인정해 달라고 간곡히 말합니다. 사실 세잔은 그림을 좋아할 뿐 그림에 자신 있는 사람이 아닙니다. 잘하지는 못하지만 그림 그리는 화가가 되고 싶었던 것이지요. 부모는 어쩔 수 없이 승낙하지만, 세잔의 아버지는 아들에게 한 푼도 지원하지 않습니다. 자식 이기는 부모 없다는 데 이기는 부모도 있군요. 세잔은 승전고를 울리며 파리로 입성합니다.

세잔은 전문적으로 그림을 배우지 않았습니다. 엑상프로방스에서 잠시 배우긴 했지만, 배웠다고 할 수도 없는 실력입니다. 파리 에콜 데 보자르에 입학시험을 치지만 탈락합니다. 당시 아카데미 교육으로 명성이 자자한 에콜 데 보자르는 경직되고 규정되어 있는 교육 시스템입니다. 입학하기는 어려워도 나오기는 쉽습니다. 에드가 드가가 이 학교 출신입니다. 당시 교육 시스템에 만족하지 못해 스스로 자퇴하는 경우가 많았는데 드가는 끝까지 버텼다고 하니 대단합니다. 아카데미 교육을 철저히 받았다는 증거입니다.

1861년 파리에 와보니 그림 잘 그리는 화가들이 많습니다. 자신은 명함도 못 내밀 듯합니다. 루브르에서 거장의 작품을 모작합니다. 루브르 작품 모작은 당시 유명 화가들이 반드시 거친 통과의례였죠. 다행이라고 해야 할까요. 사회성이 부족한 탓에 누구와 잘 사귀지 못하니 시간은 차고 넘칩니다. 세잔은 실력보다 끈기와 지구력으로 밀고 나갑니다. 역시 끈기와 인내심의 거장답

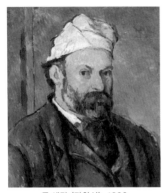
폴 세잔 〈자화상〉, 1880

습니다. 그때 세잔은 인상주의 화가 중 가장 나이가 많고 품격 있는 카미유 피사로를 만나게 됩니다. 피사로는 의견이 맞지 않을 때 중개자 역할을 했는데요. 인상주의 화가들은 나이 많은 피사로를 아버지라 생각하고 그의 말에 귀를 기울였다고 합니다. 피사로는 의기소침하고 자신 없어 하는 세잔의 그림 실력에 칭찬을 아끼지 않습니다. 세잔은 늘 좋은 말로 격려해 주는 피사로를 자신의 스승이며 아버지라고까지 말합니다. 피사로를 통해 모네, 르누아르, 마네, 드가를 만나게 되죠. 그들과 함께 작업 열정을 불태웁니다.

1874년 제1회 인상주의전에 출품하게 됩니다. 마네의 〈풀밭 위의 점심 식사〉와 〈올랭피아〉로 파리계가 어수선했지요. 이후 모네의 〈인상, 해돋이〉는 인상주의 탄생 계기가 되었습니다. 당시 인상주의전은 큰 화제를 일으켰고 작품 가격이 저렴했음에도 잘 팔리지 않았습니다. 제1회 인상주의전은 처참한 상황이었지만, 시작이 반이라고 하나요. 서서히 사람들의 눈에 익숙해지기 시작합니다. 곧 인상주의가 주류가 됩니다.

세잔은 파리 생활에 지쳐 갑니다. 20년 동안 작품은 호응을 얻지 못합니

다. 절친인 졸라의 격려로 파리에 오기 했지만, 무명 화가로 허송세월만 하게 됩니다. 1880년대 초 파리 생활을 청산하고 고향 엑상프로방스로 가게 됩니다. 아버지의 권유로 법대에서 공부를 이어갔다면 지금쯤 유명한 법조인이 되었을 테지요. 세잔이 화가가 되겠다고 파리로 떠났을 때 한 푼도 지원하지 않았던 아버지는 세잔에게 미안했는지 많은 유산을 상속합니다. 아버지가 물려준 유산으로 세잔은 돈 걱정 없이 그림만 그릴 수 있었지요. 유산으로 풍족하고 편안하게 살 수 있는데도 세잔은 집요하게 그립니다. 끈기도 지구력도 강합니다. 수없이 그립니다. 똑같은 산을 신물 나게 그립니다.

그림이 그렇게 좋은가요? 20년 동안 파리에서 줄기차게 그렸으면 이제 쉴 때도 되었는데 세잔은 몸을 혹사하면서 그리고 또 그립니다. 아침, 점심, 저녁, 느낌이 모두 다릅니다. 기분도 다르고 공기도 다릅니다. 이 묘한 감정을 상상력으로 채워 창의적인 그림으로 화폭에 담아냅니다. 주위 화가들처럼 눈에 보이는 자연을 그대로 그리지 않습니다. 재미없습니다. 낭만주의 화가 프리드리히처럼 몽환적이고 신비롭지는 않지만, 고차원적인 작품을 선보입니다.

죽마고우 에밀 졸라

세잔을 언급하면서 꼭 함께해야 하는 인물이 있습니다. 바로 에밀 졸라입니다. 파리 문학계의 거목 졸라와 세잔은 중학교 때 만난 30년 지기 친구

입니다. 졸라는 체격이 약해서 싸움 잘하는 친구들에게 매일 얻어터집니다. 불의를 참지 못하는 세잔은 졸라를 괴롭히는 친구들을 한 방에 날려 버립니다. 사실 중학생인 세잔의 체구는 웬만한 어른만큼이나 했습니다. 그때부터

에밀졸라

세잔과 졸라는 죽고 못 사는 사이가 됩니다. 졸라는 프랑스에서 유명 작가로 성공하고 있었고 세잔은 졸라의 영향으로 프랑스에 가게 됩니다. 둘은 절교 따위는 절대 안 하는 죽고 못 사는 죽마고우입니다. 그러던 세잔은 졸라와 헤어질 결심을 하게 됩니다. 30년 관계를 청산할 만큼 심각한 일이 일어납니다. 어떤 일인지 궁금해집니다.

1886년 졸라의 저서 『작품』을 발표하게 됩니다. 졸라는 작품 속 주인공 클로드를 인생 최고의 낙오자이며 불행하고 볼품없는 화가로 묘사했죠. 그 외 인물들도 파리 미술계에서 활동하는 화가들로 채워졌습니다. 세잔은 클로드의 모델이 세잔 자신이라는 것을 의심하지 않을 수가 없습니다. 아이러니하게 졸라는 인상주의 화가들과 친분이 두텁고 프랑스 인상주의에 큰 영향을 끼친 인물입니다. 그렇다면 인상주의를 배신한 건가요? 아니면 세잔과 30년간 쌓았던 우정이 우롱당한 걸까요? 세잔은 배신감을 감출 수 없었고 결별을 선언합니다. 다시는 만나지 않습니다. 이후 1902년 졸라가 가스 중독으로 사망하게

되는데요. 졸라의 죽음에 큰 충격을 받았고 크게 슬퍼했다고 합니다.

파리 화상계의 거목 볼라르를 만나다

세잔은 1895년 파리 미술계의 전설적인 화상 앙브루아즈 볼라르(Ambroise Vollard)를 만납니다. 볼라르는 그림을 보는 눈이 예리했고 무명 화가를 성공시키는 능력이 탁월했습니다. 처음부터 볼라르가 세잔을 알게 된 건 아닙니다. 당시 르누아르의 인기가 하늘을 찌를 때 르누아르 전속 화상인 뤼앙 뒤엘은 미국에서 인상주의 작품 전시를 개최하며 큰 성공을 거두게 되죠. 볼라르가 르누아르에게 자기와 함께 하지 않겠냐고 하자 르누아르는 세잔을 소개해 주죠. 볼라르는 세잔의 작품이 궁금해 당시 탕기 영감이 운영하는 화방에서 세잔 작품을 보게 되는데요. 독특한 화풍에 관심을 가지게 됩니다.

볼라르는 세잔이 있는 엑상프로방스로 달려갑니다. 세잔에게 개인전 제안을 합니다. 파리에서 세잔의 그림은 특별나지 않았고, 20년 동안의 무명 생활은 혹독했습니다. 화가에게 있어 화랑이나 갤러리의 전속 계약은 성공의 지름길이었지요. 파리 화상의 전설 볼라르를 만났으니 이제 성공은 시간문제입니다. 세잔에게 서광이 비칩니다. 우둔하고, 멋없고, 사회성도 없고 은둔 생활까지 하는 무명 화가 세잔은 승승장구하게 됩니다.

세잔은 세상의 욕망에서 벗어나 주체적인 삶을 살았습니다. 파리에서의 생

활이 지치고 힘들수록 더 강력한 정신이 지배하지 않았을까요? 니체는 "고통과 맞서 싸우라."라고 합니다. 계속 성장하지 않는 사람일수록 삶이 권태스럽고 싫증 난다고 합니다. 22살에 파리에서 그림을 처음 시작한 완벽주의자 세잔은 1895년 11월 56세에 제1회 첫 개인전을 개최합니다. 세잔이 그림을 시작한 지 34년이 흐른 후 화가로서의 이름을 알리게 되었으니, 감회가 새롭겠지요. 화상 볼라르의 눈은 예리했습니다. 무명 화가 세잔을 잘 선택한 것이지요. 개인전 작품은 높은 가격을 측정했음에도 모두 팔리는 대성공을 거둡니다.

세잔은 볼라르 덕분에 개인전에 성공합니다. 고마운 마음에 선물하고 싶다며 볼라르의 초상화를 그려주겠다고 합니다. 볼라르는 자신의 초상화를 그려 준다 하여 모델이 되긴 했지만 움직일 수 없으니 바늘방석입니다. 하루 이틀 만에 그릴 수 있는 초상화가 아닙니다. 세잔은 완벽주의자라고 했습니다. 허투루 하는 걸 죽기보다 싫어하죠. 모델이 된 볼라르는 세잔의 집요한 포즈 요청에 잘 응해야 합니다. 그렇지 않으면 세잔의 호통을 들어야 하니까요. 꼼짝없이 목석이 되어야 하지요. 다른 화가들은 모델에게 움직임을 허용한다고 하는데, 세잔에게는

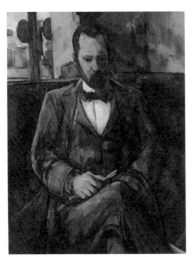

폴 세잔 〈볼라르의 초상〉, 1899

어림없습니다. 한 번은 볼라르가 몸을 움직이니 "볼라르 선생, 저기 저 사과처럼 제발 움직이지 말고, 가만히 좀 있어요!"라고 말했답니다. 세잔이 한 말이 우습네요. 볼라르의 힘겨움이 느껴집니다. 볼라르는 자신의 초상화가 별로 마음에 들지 않았다는 뒷얘기가 있습니다.

세잔의 작품 〈생트 빅투아르산〉은 마음 내키는 대로 그린 작품이 아닙니다. 철저한 계획하에 그린 그림이지요. 고향에 있는 생트 빅투아르산은 세잔의 어린 시절을 추억할 수 있는 곳입니다. 그림 속에 세잔의 삶이 들여다보입니다. 그림은 단순하고 절제되어 있습니다. 우리 눈에 보이는 사물, 형태가 아닌 자연 속에서 느낄 수 있는 본질을 표현한 작품입니다. 보이는 그대로의 경치가 아닙니다. 모든 것이 단순화되어 있고 형태도 축소되어 있습니다. 세잔이 지금껏 추구한 연구와 시행착오를 거듭한 결과입니다. 과학적 논리라고 할 수 있습니다.

"과거의 전통에서 과감히 벗어나야 한다.", "그대로 재현하지 마라. 베끼는 재현은 화가에게 치명적이다.", "그림은 계획적이고 과학적으로 그려야 한다. 그래야 발전이 있다." 세잔이 입버릇처럼 하는 말은 에드가 드가가 추구한 예술혼이기도 합니다.

"완벽함은 도달할 수 없지만, 그것을 향한 여정은 끝없이 이어진다."

– 폴 세잔

〈생트 빅투아르산〉은 원근감이 없고 색깔도 단순합니다. 제가 그려도 저것보다는 잘 그립니다. 무엇하나 성의가 들어간 흔적이 보이지 않습니다. 너무 못 그린 그림 같습니다. 세잔은 그림 실력이 없다고 했습니다. 소질이 없다는 말이지 노력하지 않았다는 말이 아닙니다. 죽기 전까지 그림에만 몰두한 세잔에게는 소질보다 소중한 자산이 있는데요. 바로 집요함과 끈기입니다. 매일 그림만 그린 화가이지요. 〈생트 빅투아르산〉 작품을 보니 잘 그리려고 한 것 같지 않습니다. 남에게 잘 보이려고 그린 그림이 아닙니다. 오직 내가 좋아서 그리는 그림입니다. 그런데 왜 저 그림에 열광하는 거죠? 입체주의에 시동을 건 작품이라고 이구동성으로 말합니다.

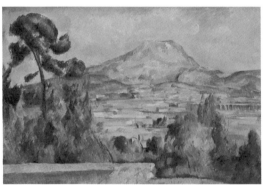
폴 세잔 〈생트 빅투아르산〉, 1890

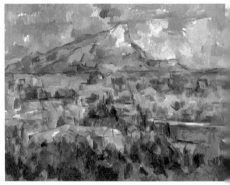
폴 세잔 〈생트 빅투아르산〉, 1902~1904

가만히 보니 정확한 형태가 없습니다. 〈생트 빅투아르산〉 연작을 보면 산과 나무에 숨겨져 있는 입체적인 요소를 발견하게 됩니다. 자연의 형태를 조각낸 것처럼 말이지요. 우리 눈에 익숙한 자연이 아닙니다. 변화무쌍한 자연을 단순한 형태로 입체화시켜 극도의 절제성을 보여 주게 되죠. 입체파 창시자 피카소는 "나의 유일한 스승 세잔은 우리 모두의 아버지다."라고 합니다.

세잔의 독특한 그리기 기법이 있는데요. 사물을 관찰하는 것입니다. 지겨울 정도로 보고 또 보는 것입니다. 그리는 시간보다 보는 시간이 더 많습니다. 한 작품을 완성하는 데 몇 년이 걸립니다. 아마 그리는 작업보다 모델의 본질을 찾으려 했는지도 모릅니다. 한 곳에 앉아 그리지도 않습니다. 일어나 여러 측면을 관찰합니다. 어느 위치에서 보느냐에 따라 그림이 달라집니다. 이 모든 달라짐을 캔버스 위에 표현하는 것입니다. 세잔의 사과가 이상하게 보이는 이유가 바로 여기에 있습니다. 세잔의 정물화는 측면에서 보이는 사물, 위에서 보이는 사물, 밑에서 보이는 사물 등 다양한 시점으로 표현하고 있습니다. 세잔의 트레이드마크는 '사과'인데요. 사과도 예외는 아닙니다. 완벽한 묘사가 아닙니다. 사과가 주는 본질을 표현하고자 했지요. 눈에 보이는 그대로의 사물이 아닙니다.

"사과 한 알을 가지고 파리를 정복하겠다."는 세잔의 〈사과와 오렌지가 있는 정물〉은 오르세 미술관에서 볼 수 있는 작품입니다. 오르세 미술관에 전

시된 인상주의 작품 중 세잔의 과일 정물이 독특한 작품으로 다가옵니다. 〈사과와 오렌지가 있는 정물〉 작품 속 정물들이 어수선해 보이는 것은 다 시점으로 그렸기 때문입니다. 왼쪽에 있는 접시는 위에서 본 듯합니다. 중앙의 접시는 정면에서 보았네요. 사과도 한 위치에서 본 것이 아닙니다. 서양미술사의 고전이 되어온 원근법도 지킬 생각이 없습니다. 누가 뭐래도 내 주관대로 내 멋대로 그리겠다는 아집이 있습니다. 다양한 색이 눈이 부시네요. 빨강, 노랑 심지어 초록까지 혹시 색채를 해방시킨 앙리 마티스의 스승이 아닐까요. 후에

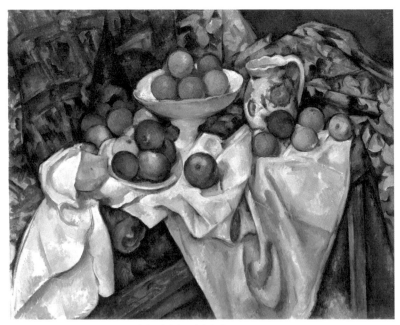

폴 세잔 〈사과와 오렌지가 있는 정물〉, 1899

마티스와 피카소는 세잔의 영향을 받아 입체파, 야수파 창시자가 되었다고 솔직히 고백합니다.

이 작품을 위해 5년이라는 기간 동안 집요하게 파고 들어갑니다. 세잔에게 있어 움직임 없는 사과는 최고의 모델입니다. 세잔의 까칠한 성격을 맞추며 모델 노릇을 할 사람이 몇이나 될까요. 화상 볼라르도 자신의 초상화 모델일 때 지쳐 스러질 것 같다는 말을 수없이 했다고 합니다.

〈사과와 바구니〉 속 사과가 동그랗지 않습니다. 우측에 있는 사과 모양은 길쭉하고, 중앙에 있는 사과는 다른 사과에 비해 너무 작습니다. 모양과 크기, 색깔도 다릅니다. 세워 놓은 바구니가 아슬아슬해 보이네요. 노랑과 빨강, 초록색 사과는 굴러떨어질 듯합니다. 원근법 따위 지키고 싶은

폴 세잔 〈사과와 바구니〉, 1895

생각이 없습니다. 원근법의 창시자 마사초(Masaccio, 1401~1428년)가 웃고 갈 작품입니다. 어떤 기준도 지키고 싶지 않은 반항아 세잔입니다. 자유분방한 세잔을 우대하는 화가들이 속출하는데요. 뭐가 잘못되어도 확실히 잘못되었는

데 모두 세잔의 작품을 극찬하는 이유가 뭐죠? 40년 동안 사과와 동고동락한 이유가 있었네요. 사과를 정복하겠다는 세잔의 꿈은 현실이 됩니다. 모두 이구동성으로 '근대미술의 아버지'라고 말합니다.

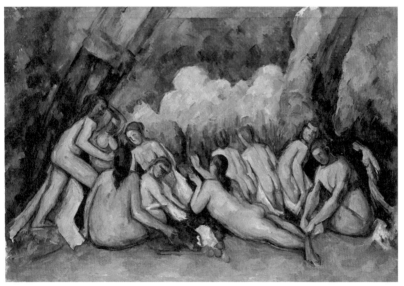

폴 세잔 〈대수욕도〉, 1900

세잔도 모네처럼 연작을 많이 그렸는데요. 그 중 〈대수욕도〉 작품도 연작으로 유명합니다. 삼각형 구도 안에 목욕하는 여인들이 보입니다. 배경은 푸른 계열의 물감으로 대충 칠해져 있습니다. 여인의 몸은 나무토막처럼 뻣뻣해 보여 아름다움을 느낄 수 없습니다.

색깔은 배경색과 유사한 푸른색으로 칠해져 있습니다. 워낙 내성적이고 사

회성이 없는 세잔은 모델을 보고 그리는 것도 석연찮게 생각할 정도로 사람 만나는 것을 싫어합니다. 〈대수욕도〉는 실제 모델을 그린 것이 아닌 예전에 그려둔 드로잉이나 인물에 상상력을 동원해 변형해서 그렸을 확률이 높다고 봅니다. 작품 속 인물들이 예사로 보이지 않습니다. 이 작품은 1907년 세잔 사망 이후 회고전에서 선보이게 되는데요. 그때 피카소가 이 그림을 보고 자신의 그림에 차용하면서 입체파를 창시하게 되었다는 뒷얘기가 있습니다.

세잔의 작품 〈카드놀이 하는 사람들〉은 세잔의 대표작으로 유명합니다. 세잔은 그림 그리기 전 많은 계획을 세운 뒤 그리기에 몰두합니다. 계획하고 그린 그림이 마음에 들지 않으면 유사한 그림을 또다시 그리는데요. 두 번째 작품은 더욱 밀도가 높아집니다. 허점이 발견하게 되면 세 번째 네 번째 그림을

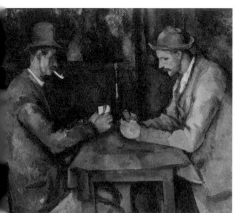

폴 세잔 〈카드놀이 하는 사람들〉, 1894~1895

그려나갑니다. 집요함의 달인답습니다.

이 작품은 세잔의 예술세계를 엿볼 수 있습니다. 명함 대비가 뚜렷하고 균형감과 색채감이 탁월합니다. 세밀하고 명확한 형태를 보여 줍니다. 카드놀이 하는 두 남성의 운동감이 느껴집니다. 승부욕으로 가득한 두 인물의 미미한 감정을 보여 주고 있죠. 시간이 멈춘 듯 공간, 형태, 색채를 통해 카드놀이 하는 사람의 긴장감과 묘한 감정을 표현하려 했습니다. 현실적 묘사에 그치는 것이 아니라 그림 속에 숨겨진 본질을 찾고 싶어 했지요. 평생 본질을 탐구해 온 세잔입니다. 재현에서 벗어나 본질을 표현해야 한다고 수없이 외치곤 했습니다.

세잔은 후기 인상주의 화가입니다. 초기 인상주의 그림은 변화가 없다고 말합니다. 후기 인상주의 화가로는 세잔을 비롯해 조르주 쇠라, 빈센트 반 고흐, 폴 고갱, 툴루즈 로트렉이 있습니다. 모두 미술사에 한 획을 그은 화가이지요. 이들은 기존의 인상주의에 도발적이고 아방가르드 작품으로 승부를 걸긴 했지만 안주하지 않고 자신만의 스타일을 찾았습니다.

그림을 시작한 지 30년 만에 화상 볼라르를 만나 서광이 비치기 시작한 것도 잠시 그림을 향한 세잔의 집요함은 생명을 단축시키는 요인이 되었는데요. 1906년 10월 그림을 그리기 위해 야외에 나갑니다. 폭우가 쏟아지지만, 대수롭지 않게 여기며 그림을 계속 그려 나갑니다. 폭우를 맞으며 집으로 돌아가

는 중 쓰러진 세잔은 당뇨 합병증으로 폐렴에 걸리게 되죠. 증상으로 봐서는 며칠을 쉬어야 하는데 다음날 또다시 작업을 하러 나갔다가 영원히 일어나지 못하고 1906년 10월 22일 67세의 나이로 세상을 떠납니다. 몸을 혹사하면서까지 작업의 끈을 놓지 않은 세잔입니다. 그림을 향한 불굴의 의지도 질병 앞에서는 무력해지나 봅니다. 거장의 죽음은 이렇게 허무하게 생을 마감하게 됩니다.

폴 고갱 1848~1903

Paul Gauguin ——————————— 원시와 야생에서 자유를 얻은 화가

폴 고갱

예술은 자신의 삶을 보여 주는 것입니다. 자신을 보여 주기 위해서는 자기 이해, 표현, 행동이 필요하죠. 그림 그리는 화가에게는 생각도 필요합니다. 생각을 집중하게 되면 몰입이 되고 몰입은 창작의 원동력입니다. 상상력의 부재는 예술 활동에 생기가 없습니다. 화가는 왜 창의성이 필요할까요? 어디에서나 볼 수 있는 작품은 감흥이 없습니다. 개성적인 창작 활동은 예술가에게 필수입니다. 요즘은 예술을 전공하지 않아도 프로 작가로 활동하는 시대입니다. "전공이 밥 먹여주냐! 그림만 잘 그리면 되지!" 틀린 말은 아닙니다. 마음속 울림을 표현하는 것이 현대미술입니다.

누구에게 그림을 배운 적이 없습니다. 직업을 가지고 주말에는 일요화가로 활동합니다. 안정적인 직업을 버리더니 나중에는 모험으로 가득 찬 그림을 하겠다고 처자식까지 버립니다. 화가의 길을 선택한 후 많은 시련과 어려움을 겪

게 됩니다. 원시 문명에 자신의 예술을 맡깁니다. 그림에 원근법도 없고 야수주의에 버금가는 원색의 파노라마입니다. 인상주의 화가 피사로, 모네, 세잔, 르누아르와 교류하지만, 인상주의 작품을 인정하지는 않습니다. 자연을 재현하는 그림은 그림이 아니라고 말합니다. 이 화가의 이름은 폴 고갱입니다.

편안한 삶을 버리고 모험을 떠나다

고갱은 1848년 파리에서 태어납니다. 학교를 졸업하고 17살이던 해에 5년 동안 선원이 되어 세계 여러 곳을 다니며 견문을 넓히게 되죠. 1871년 어머니 사망 소식에 프랑스로 돌아와 가족의 지인 소개로 증권거래소를 다니게 됩니다. 그곳에서 11년을 근무하며 풍족한 생활을 합니다. 1873년 고갱은 덴마크 출신 메테 소피 가드(Mette Sophie Gad)와 결혼해 10년 동안 살면서 5명의 자녀를 두며 중상층에 가까운 생활을 합니다.

고갱은 1873년부터 증권거래소를 다니며 취미로 그림을 그리게 됩니다. 당시 인상주의 화가들이 근교와 자연에서 그림 그리는 것이 크게 유행하면서 취미로 그림 그리는 사람들이 우후죽순으로 늘어나게 되었죠. 고갱은 낮에는 직장 생활, 밤에는 취미로 그림을 그리며 실력을 쌓아 갑니다. 당시 인상주의 화가 중 전문적인 교육을 받지 않은 화가가 많았습니다. 끈기와 노력으로 유명 화가가 되는 모습을 보게 되면서 자신도 화가로 성공할 수 있다고 생각합

니다.

고갱이 전업 화가의 길을 결심한 이유가 있습니다. 취미로 그림을 그릴 때 인상주의 최고 큰 형님 카미유 피사로를 만납니다. 피사로는 세잔의 스승이기도 했는데요. 세잔도 그림을 늦게 시작했고, 전문 교육기관에서 배우지 않았지만, 피사로는 항상 따뜻한 가르침을 주었지요. 피사로는 세잔에게 했듯이 고갱에게도 진심으로 그림을 가르치고 격려합니다. 피사로는 인상주의 핵심 멤버로 여덟 번의 인상주의 전시에 모두 출품하는 의리를 보여줍니다.

피사로의 소개로 모네, 루누아르, 세잔, 드가와 교류하면서 친분은 쌓았지만, 인상주의 화가들은 고갱의 아마추어 그림 실력을 인정하지 않았습니다. 인상주의 전에 함께 전시하는 것을 반대했죠. 뜬금없이 나타난 아마추어 고갱이 달갑지 않았습니다. 르누아르와 모네의 완강한 반대에도 피사로는 고갱이 인상주의 전시에 출품할 수 있도록 도와줍니다. 까칠하고 이기적이며 성공을 위해 인정사정없는 고갱입니다. 피사로는 고갱의 그림 실력을 인정합니다. 고갱은 스승 피사로와 에드가 드가의 영향도 받게 되는데요. 드가의 계획적이고 역동적인 화풍을 좋아했습니다. 드가 작품을 연구하고 본인의 작품에 차용하기도 했습니다.

프랑스 경기 침체로 주식거래가 붕괴하면서 수입이 거의 없던 고갱은 고민합니다. '행복한 삶에 기준은 물질이고, 물질은 곧 풍요로움이다.' 남들과 똑같은 삶을 원하지 않았던 거죠. 매달 통장에 입금되는 월급으로는 물질적으

로 더 이상의 풍요로움은 기대하기 힘들다고 생각합니다. 인상주의 핵심 화가들과의 교류도 그림에 대한 자극과 열정을 주었습니다. 그림으로 돈을 벌 수 있겠다는 자신감도 생기게 되죠. 고갱은 자신의 꿈을 위해 직장 생활을 그만두고, 가족들과 헤어질 결심을 합니다. 위험을 부담하고 그림으로 큰돈을 벌겠다며 1883년 전업 화가의 길을 걸어갑니다. 고갱은 서른다섯 살의 나이로 그림과 고군분투하며 동고동락을 시작합니다.

프랑스 파리에서의 활동

자유분방하고 이기적인 고갱은 삶을 즐기고 싶었습니다. 그림만이 인생이고 삶이라고 말합니다. 그림 없는 인생은 하수로 사는 것이고, 재미없는 삶이라고 합니다. 남들과 똑같은 삶, 무기력하고 권태스러운 삶은 죽기보다 싫습니다. 인상주의 화가들은 고갱을 좋아하지 않습니다. 오직 피사로만이 고갱을 감싸는데요. 나중에는 스승에게 영향을 받은 작품을 발표하지 않습니다. 스승의 가르침마저 드러내고 싶지 않은 모양입니다. 근본도 없는 제자네요.

1886년 여덟 번째 인상주의 전에 그림을 팔려는 목적으로 출품하게 됩니다. 뭘 믿고 그런 생각을 했는지 알 수 없습니다만, 고갱은 자신의 작품이 큰 반응을 받을 것으로 생각했습니다. 여덟 번째 인상주의 전에서 가장 호응 받은 작품은 점묘파의 거장 신인상주의 화가 조르주 쇠라의 〈그랑드쟈트 섬의

일요일 오후〉(1884~1886년) 작품입니다. 당시 인상주의 화가들은 신인상주의 작품을 무시했습니다. 인상주의 성향과 다르다는 것입니다. 세잔과 르누아르, 모네는 쇠라와 시냐크(Paul Victor Jules Signac, 1863~1935년)가 참여하는 것을 반대했지요. 고갱은 후기 인상주의 화가이지만 작품 성향은 조금 다른데요. 자연을 보고 그리지 않습니다. 자기 내면을 표현하며, 상징적인 작품을 합니다. 드가의 계획적이고 과학적인 화풍을 좋아하긴 했지만, 사물의 이미지보다는 본질을 보는 세잔에게 영향을 받아 자신만의 스타일을 만듭니다. 대상을 단순화시킵니다. 과감한 원색 사용과 원근법을 무시합니다. 원시미술에 관심을 가지며, 일본 판화 우키요에 영향을 받습니다.

빈센트 반 고흐의 부름을 받다

1888년 화가공동체를 꿈꾸는 고흐는 여러 화가에게 편지를 보내지만 모두 시큰둥한데요. 말은 그럴듯하지만, 현실은 녹록지 않았습니다. 고흐는 실망하게 됩니다. 동생 테오는 형의 실망에 안타까워합니다. 프랑스에서 활동하고 있는 폴 고갱에게 형 고흐와 아를에서 함께 작업을 해주기를 간청하는 편지를 보냅니다. 모든 경비와 생활비를 지원할 것이고 고갱이 작업한 작품도 팔아줄 것을 조건으로 내세웁니다. 고갱은 흔쾌히 승낙합니다. 아무런 조건 없이 아를에 갈 인물이 아니죠. 고갱은 손해 볼 것 없다고 생각합니다. 고갱다

운 판단입니다.

고흐는 고갱이 온다는 소식에 너무나 기뻐 고갱의 방을 꾸밀 해바라기를 그립니다. 고갱이 아를에 도착했을 때 자신의 방에 걸려 있는 해바라기를 보고 아무 말도 없었다고 합니다. 고흐가 자신보다 아래라고 생각한 거지요. 쉽게 말해 볼품없는 고흐를 무시한 것입니다.

둘은 달라도 너무 다릅니다. 상극이라고 할까요. 폴 고갱의 〈자화상〉을 보세요. 인간미도 없어 보이고 돈만 밝히는 속물로 보입니다. 고흐는 파리에서 생활할 때 고갱을 잠깐 만난 적이 있습니다. 고흐는 사람 보는 눈이 맹하네요. 그때 이미 알아봐야 했는데요. 아무도 안 오겠다고 하는 화가공동체에 고갱의 방문이 그리 기뻤을까요. 고흐는 흥분적이고 광기가 있지만, 따뜻함과 배려심이 있지요. 인간미가 있다는 것입니다. 고갱은 어떨까요. 오만하고 기고만장한

폴 고갱 〈자화상〉, 1888

데다 배려심 따위는 추호도 없습니다. 제 잘난 맛에 삽니다. 그림 제대로 그려 돈 벌어보자는 한탕주의입니다.

화풍도 다릅니다. 고흐는 야외에서 그림을 그리는 것을 즐겨 합니다. 전형

적인 인상주의 화풍입니다. 그렇다고 그대로 베끼는 자존심 없는 화가는 아닙니다. 내면을 표현하며 상상의 나래를 펼쳐나가죠. 고갱은 그런 고흐의 작품을 무시합니다. 자연을 모방하고 창의력과 상상력이 부족하다고 비아냥거립니다. 고흐는 고갱이 그린 〈해바라기를 그리는 반 고흐〉 작품 속 자신의 초라하고 볼품없는 자기 모습에 화가 납니다. 고갱에게 "왜 이렇게 그렸냐? 불쾌하다, 나를 무시하냐?"라며 고흐 나름의 행동을 취하지만 고갱은 들은 체도안 합니다. 사과할 생각도 없습니다. 다툼은 점점 심해지고 고흐는 자신의 성질을 이겨내지 못하고 귀를 자르게 됩니다. 고흐와 고갱의 사건은 미술계에 소문이 자자합니다. 고갱이 한 성격 한다는 것은 누구나 아는 사실입니다. 모두고갱의 성질 때문에 불화가 생겼다는 것에 한 표를 던지게 되죠.

고흐는 고갱과 화가공동체를 잘 이끌면서 다른 화가들에게 귀감이 되려했습니다. 고갱과의 원활한 관계와 앞으로 잘 나가는 화가의 모습을 보여 주면 분명 다른 화가들도 화가공동체에 관심을 가질 거로 생각한 것입니다. 고흐다운 생각이군요. 귀를 자른 고흐의 모습을 보고 고갱은 질겁을 하고 '걸음아 나 살려라!' 외치며 미련 없이 떠납니다. 이제 아를에서 기대할 것도 없고, 아니다 싶으면 미련 없이 떠나는 고갱입니다.

〈황색의 그리스도〉는 1888년 고흐와의 불화로 아를을 떠나 파리 피니스테르주의 퐁타벤에서 그린 고갱의 기념비적 작품입니다. 전문적인 미술교육을 받

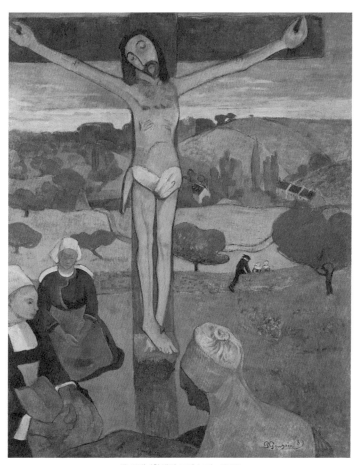

폴 고갱 〈황색의 그리스도〉, 1889

지 않았습니다. 고갱은 인상주의 작품은 사실적이고 자연을 재현한다고 인정하지 않습니다. 화가의 내적 예술혼과 창의적인 그림을 그려야 한다고 주장했지요. "예술은 모방이 아니라 창조이다."라고 말합니다. 스승 피사로가 고갱의 작품을 높이 평가한 이유도 여기에 있습니다.

〈황색의 그리스도〉는 고갱의 정신적 염원과 철학이 숨겨져 있는데요. 죄로 가득한 인간을 대신해 십자가에 못 박힌 예수그리스도의 사랑을 보여 주고 있습니다. 고갱은 인상주의 영향은 받았지만, 색채는 독보적입니다. 노란색, 파란색, 빨간색이 조화롭고 안정적이며 황금빛이 그림 전체를 아우르고 있습니다. 황금색은 절대적 존재인 그리스도의 영적이고 신적인 이미지를 나타냅니다. 그리스도 아래에 있는 여성들은 신의 존엄함을 찬양하듯 두 손을 모으고 기도하고 있습니다. 황금빛 들판과 빨간 나무들은 그리스도와 잘 어우러져 있습니다. 고갱은 우키요에 영향을 받았습니다. 명확하고 굵은 선과 화려한 색채, 원근법을 무시한 독보적인 예술세계를 표현하고 있습니다. 이러한 표현은 다른 화가들뿐 아니라 특히 야수주의에 영향을 주게 됩니다.

마음 내키는 대로 살자, 고갱의 종착지는 타히티섬

고갱은 파리에서의 생활에 염증과 혐오감을 느낍니다. 자신의 그림이 인정받을 것이라는 근거 없는 확신의 대가는 혹독합니다. 조르주 쇠라가 출품한

작품이 최고의 작품으로 인정받자, 파리에서의 활동을 접습니다. 문명사회에서 벗어나 원시적인 삶을 살기를 원합니다. 다른 화가와 차별적인 그림을 그리겠다는 일념입니다. 남태평양 타히티섬으로 가게 되는데요. 그곳에서 원주민들과 함께 생활하며 고갱의 독특한 예술세계를 펼쳐나갑니다. 형태는 단순화하고, 원색을 사용함으로 기존의 예술 방식이 아닌 상징적이고 내면적 예술혼을 불태웁니다. 20세기 현대미술의 선구자가 됩니다.

타히티섬에서 많은 작품을 남기게 되는데요. 〈타히티의 여인들〉은 타히티에 도착한 그해에 그린 작품입니다. 타히티섬의 여인들과 함께하며 그들에게 느끼는 다양한 감정과 원시적인 경험을 토대로 표현한 작품이지요. 원색적인 색과 단순한 형태, 사라진 원근감은 새로운 미술을 보여주게 되죠.

고갱만의 독자적인 화풍을 구축하는 데 성공합니다. 인상주의 작품을 인정하지 않은 고갱은 〈타이티의 여인들〉 작품을 통해 인상주의에서 벗어납니다. 그들의 문화와 생활을 표현한 작품입니다.

폴 고갱 〈타히티의 여인들〉, 1891

문명화되어 가는 파리 생활을 거부하고 인상주의를 배척합니다. 새로운 미술을 개척하려는 의도로 타히티섬의 이방인이 되었습니다. 고갱은 그곳에서 새로운 미술 역사를 남기게 됩니다.

폴 고갱 〈노란 그리스도가 있는 자화상〉, 1891

〈노란 그리스도가 있는 자화상〉은 고갱의 고통과 시련을 상징적으로 표현한 작품입니다. 예수그리스도의 고통을 연상하며 자기 모습을 그린 자화상입니다. 처참할 정도로 힘든 예술혼을 불태우며 끝까지 버티어 나가겠다는 의지를 자화상에서 볼 수 있습니다.

"나는 말로 형용할 수 없는 고통과 처절한 좌절감을 경험했다.

고통과 좌절감은 더욱 예술혼을 불태우게 했다.

예술은 그 고통에서 벗어날 수 있도록 나를 도왔다."

_폴고갱

당시 큰 꿈을 품고 머나먼 타히티섬에 왔지만, 타히티섬에서 그의 삶은 불투명한 미래만을 반기고 있었습니다. 우울과 불안의 연속이었죠. "예수그리스도는 자기 뜻을 굽히지 않고 고난의 십자가를 지셨다. 나도 그의 뜻을 기억하며 나의 길을 포기하지 않겠다."는 염원이 담긴 작품입니다.

〈너 언제 결혼하니〉는 고갱의 작품 세계를 종합한 그림입니다. 원색의 파노라마가 원시적인 풍경과 잘 어우러져 생기가 넘칩니다. 앞 여성은 13세 테하마나입니다. 고갱은 아내와 아이들을 버리고 13세 여성 테하마나와 결혼하는 파렴치한 행동을 하게 됩니다.

고갱은 타히티섬이 자기 생각과는 다르게 문명화되어 있는 것에 실망하게 됩니다. 고갱이 의도한 예술을 불태우기에는 적합하지 않았죠. 앞에 있는 여성 옷차림은 전통 옷입니다. 뒤에 있는 여성은 서구식 옷을 입고 있습니다. 단순한 형태와 독특한 포즈가 인상적입니다. 원근감이

폴 고갱 〈너 언제 결혼하니〉, 1892

없습니다. 색채가 화려합니다. 우키오에 영향을 받았음을 알 수 있습니다. 원시적인 풍경은 생동감이 넘치고, 야생적입니다.

고갱은 2년 뒤 1893년 타히티섬에서 그린 작품들로 파리에서 개인전을 열게 됩니다. 출품한 자신의 그림이 분명 크게 호응받고 성공적일 거라고 기대했지만, 기대에 못 미치는 성과를 거두게 되는데요. 당시 미술계는 고갱의 작품을 이해하지 못합니다. 문명이 사라진 원시적인 그림을 인정하려 하지 않았죠. 야만적이라고 생각했습니다. 큰 실망을 한 고갱은 자신이 머물 곳은 역시 타히티섬이라고 생각합니다. 돈 한 푼 없이 다시 타히티섬으로 가게 됩니다. 그곳에서 고립되고, 방탕한 생활을 하며, 자살까지 시도합니다. 인생이 나락으로 떨어지는 불운을 겪게 됩니다.

고갱은 남들이 시도하지 않는 새로운 미술을 개척하고 싶었습니다. 앙리마티스는 원시미술의 색채를 추구했고, 파블로 피카소는 원시미술의 형태를 작품에 응용했습니다. 고갱은 형태를 단순화시키고 원색적이고 강렬한 색채의 화풍을 표현하고자 했습니다.

유언이 되어버린 〈우리는 어디서 왔는가, 우리는 무엇인가, 우리는 어디로 가는가〉 이 작품은 가로 폭이 4m입니다. 고갱이 작품을 통해 던지는 질문은 무엇일까요? 제목에서 간절한 메시지를 전달하고 있습니다. 고갱이 이 작품을

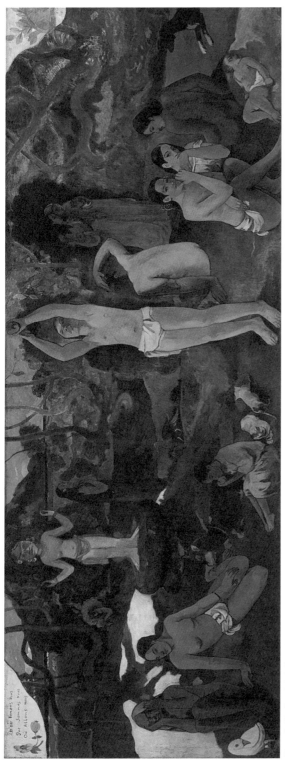

폴 고갱 〈우리는 어디서 왔는가, 우리는 무엇인가, 우리는 어디로 가는가〉, 1897~1898

177

제작할 당시 친구에게 편지를 보냅니다. "나는 12월에 죽을 생각이었네." 그전에 이 작품을 꼭 완성해야 한다며 지금까지 없었던 열정을 바쳐 작업합니다. 유언과 같은 그림이죠. 밑그림도 모델도 없이 오롯이 상상으로 그렸습니다. 고갱만의 삶의 절규를 표현하고 있습니다. 고갱은 실제로 독약을 마셨다고 하는데요. 너무 많은 양을 마시는 바람에 토해버려 죽지는 않았다고 합니다.

자살을 시도할 만큼 처참했나요? 고갱의 유작이 될 뻔한 이 작품은 파리에서 좋은 호응을 받게 됩니다. 세상을 등지고 타히티섬에서 원시 문명을 소재로 열정적 작품을 한 보람이 있는 걸까요? 오직 성공하겠다는 불타는 의지를 보였던 고갱입니다. 그림이 호응이 좋다는 말에 스멀스멀 파리의 화려한 삶이 그리워집니다. 환대받으며 귀환하고픈 욕망이 미친 듯이 자극합니다. 그러나 주위의 반대로 파리로 귀환하지 못합니다. 타히티섬에서 행방을 감춘 채 파리의 신화이자 전설이 되기로 결심합니다.

작품 속 군상이 다양한 포즈를 취하고 있습니다. 작품을 통해 고갱이 말하고자 하는 메시지는 탄생과 삶, 죽음이 아닐까요. 맨 밑 왼쪽 인물은 뭉크의 〈절규〉와 비슷한 포즈를 취하고 있습니다. 세상의 고단함과 암울한 비애가 가득한 얼굴입니다. 움츠린 채

얼굴을 반쯤 가리고 앞을 주시하고 있습니다. 옆 여성은 포즈가 독특합니다. 무릎을 꿇은 채 한쪽 팔은 땅을 짚고 시선은 멀리 두고 있습니다. 주위 인물은 현실에 안주하지 못하는 현대인의 모습을 볼 수 있습니다. 타히티 사람들

이 믿었던 달의 여신이자 삶과 죽음을 관장하는 희나의 동상과 동상 옆 인물은 어딘가를 주시하고 있습니다. 1897년 고갱의 딸 알린은 사망합니다. 비록 죽었지만, 딸을 작품 속에서 영원히 부활시키고픈 아버지의 마음이 담겨 있습니다.

그림은 유희를 즐기고 있습니다. 가운데 인물은 사과를 따 먹으려 합니다. 낙원에서 선악과를 따 먹으면 반드시 죽을 것이라고 경고한 하나님의 명령을 저버립니다. 뱀의 유혹으로 선악과를 먹게 되는 아담이 죄를 짓는 행위를 묘사하고 있습니다. 그 외 인물들은 유유자적하며 삶의 희로애락을 통달한 듯 즐기고 있습니다. 뒷배경은 몽환적입니다. 구속에 얽매이지 않고 자유분방한 타히티섬의 생활을 엿볼 수 있습니다.

문명사회를 떠나 오로지 그림으로 성공하겠다는 의지를 불태우던 고갱은 끝내 꿈을 이루지 못하고 비참한 생활을 합니다. 지독한 알코올 중독과 방탕

한 생활, 매독, 1897년 사랑하는 딸 알린의 사망 소식을 듣고 자살을 시도합니다. 예술을 향한 집념 하나로 무장한 고갱은 타히티섬에서 자신의 예술혼을 불태웁니다. 불안과 고통을 예술로 승화시키고자 자신의 본능을 과감히 표현한 화가입니다. 고갱의 작품에서 우리는 삶의 통찰을 엿볼 수 있습니다. 1903년 5월 8일 고갱은 오랜 병마와 약물 중독으로 사망합니다. 평탄한 삶을 버리고 화가의 길을 걸어간 20년입니다. 불타는 예술에 대한 갈망이 위대한 거장이 되어 우리 곁에 영원히 머물고 있습니다.

에드바르트 뭉크 1863~1944

Edvard Munch ——— 인간 내면의 불안과 고통을 그리며 자신을 치유한 화가

에드바르트 뭉크

인간은 있지도 않은 고통을 상상하며 스스로 고통받습니다. 기억 속에 있는 고통과 마주하며 전율하기도 합니다. "가혹한 고통은 나를 단련시키는 최고의 친구다." 니체의 말이 생각납니다.

세상은 살만한 가치가 있습니다. 살아야 할 이유가 있기에 견디는 법도 알고 있습니다. 시련이 꼭 나쁘진 않습니다. 시련을 통해 단단하게 성장할 수 있기 때문입니다. 생각하기 나름이라고 말하죠. 고통과 시련을 피해야 할 이유가 없습니다. 당당히 맞서 싸워야 합니다.

내가 잘못 살아온 걸까?

마땅히 해야 할 일들을 다하면서 살았는데 어떻게 그럴 수가 있지.

이유가 무엇인지, 왜 이런 끔찍한 일을 겪어야 하는지.

_『이반 일리치의 죽음』중

"다른 사람들은 모두 행복해 보이는데 왜 나만 불행하지?", "내가 뭘 잘못했나?", "왜 고통을 받아야 하는 걸까?" 수없이 자신에게 질문합니다. 니체는 "너의 삶을 사랑하라. 그 삶이 얼마나 비참하든 그대로 받아들이고 극복하라."라고 말했습니다.

지금은 죽을 것처럼 고통스럽지만 이 경험으로 더 강해질 수 있다는 사실과 충분히 이겨낼 수 있다는 자신감, 긍정적인 나의 모습이 전화위복이 될 수 있습니다. 아무 일도 일어나지 않고 적당히 편한 그럭저럭한 삶이 좋은가요? 인간 내면에 잠재해 있는 삶의 희망을 품으세요.

이 화가의 작품에는 어두운 그림자가 있습니다. 단순한 그림이 아닙니다. 내면을 치열하게 표현했습니다. 어릴 적 사랑하는 어머니와 누이를 잃었고, 연속된 사랑의 실패도 겪었습니다. 가슴이 찢어질 것 같은 아픔입니다. 찢어지기만 하면 다행입니다. 바늘로 수천 번 찌르는 고통입니다. 죽음보다 더 고통스러운 경험이죠. 정신적 충격이 어른이 되어서도 떠나지 않습니다. 죽음은 늘 그림자처럼 따라다닙니다. 정신적 트라우마는 자신의 예술 활동의 원동력이 되었다고 합니다. "죽음은 두려운 것이 아니다. 두려운 것은 살지 못한 삶이다."라고 말합니다. 초인적인 삶을 살며, 81세까지 장수한 에드바르트 뭉크입니다.

뭉크는 노르웨이 표현주의 화가입니다. 1863년 12월12일 뢰텐에서 태어납

니다. 5남매 중 둘째입니다. 아버지는 군의관 의사였지만 부유한 가정은 아닙니다. 폐결핵을 앓고 있던 어머니는 뭉크가 5살 때 사망하게 됩니다. 어머니를 대신해 뭉크를 돌봐주었던 누나 소피아도 1877년 어머니와 같은 병으로 죽게 됩니다. 뭉크 나이 14살 때입니다. 누이를 잃은 뭉크의 큰 충격과 상처는 뭉크 작품 〈병든 아이〉의 주제가 되었지요.

뭉크는 아버지에 대한 두려움도 있었는데요. 아내와 딸의 죽음 이후 아버지는 광신도가 되어갔습니다. 아이들에게 광적으로 종교적 신념을 강요했고 밖으로 나가지 못하도록 저녁마다 공포 소설을 읽어 주기까지 했죠. 뭉크의 동생들도 온전하지 못했습니다. 집에 아이들을 둘 수 없어 아버지가 근무하는 병원에서 지낼 수 있도록 했는데요. 뭉크가 병원에서 본 것은 피범벅이 된 환자, 고통을 호소하는 환자, 죽음을 앞둔 환자들입니다. 미치지 않은 게 다행입니다. 이런 이유로 뭉크는 평생 정신적 질환으로 고통받았습니다. 정신병을 앓기도 했죠. "나는 나의 정신과 심정을 작품에 녹여냈다."고 합니다.

뭉크 나이 26살에 아버지가 심장마비로 사망합니다. 그때부터 가정이 어려워져 힘든 생활을 하게 됩니다. 어릴 때 건강이 좋지 않아 학교에 결석하는 일이 잦았고, 허약한 체질은 예술에 동력이 되었습니다. 밖에서 생활하기보다 내부에 있는 날이 많았던 뭉크는 그림을 그리며 예술적 감각을 키워나갑니다. 질병과 불안, 죽음을 극복할 수 있었던 것은 그림뿐이었죠. 내적 불안과 정신

적 충격은 그림을 그리는데 윤활유가 되었지요. 죽음, 불안, 상실에 대한 두려움은 뭉크의 삶과 작품에 늘 등장하는 주제가 되었습니다. 뭉크는 이미지보다는 자신의 내적 감정을 해소하는 그림을 그립니다. "나는 그림을 통해 내 삶을 알고, 내 감정을 표현한다."고 합니다. 초기에는 자연주의, 인상주의에 영향을 받았지만, 차츰 독자적인 화풍으로 인정받습니다. 자기 삶의 트라우마를 예술로 승화시킨 화가로 명성을 얻게 됩니다.

죽음, 병, 불안, 상실. 나의 삶을 그리다

아버지의 권유로 기술학교에 다니게 된 뭉크는 허약한 체질로 1년 후에 그만두고 1881년 크리스티아니아 왕립 미술학교에 입학합니다. 그곳에서 드로잉을 배우며 미술에 대한 열정을 키우며 성장합니다.

뭉크는 자연주의와 인상주의를 넘어 개인적인 감정과 영혼을 작품에 표현하고자 했습니다. 자신만의 표현주의를 창조하길 원했죠. "예술가는 현실을 모방하지 않는다. 그는 자신의 영혼을 표현한다."는 뭉크의 말처럼 예술은 재현이 아닙니다. 영혼을 담아야 합니다. 예술적 철학이 있어야 한다는 거지요. 엄습해 오는 불안, 평생을 혼자 고립 속에서 살아온 삶, 가족을 잃어버린 상실감, 사랑하는 여인에게 배신당한 상처, 모든 작품은 우울로 가득합니다. 〈병든 아이〉와 〈절규〉 외 삶과 죽음, 사랑, 불안 등을 주제로 생의 프리즈

(The Frieze of Life) 시리즈를 선보이기도 했습니다. 따뜻하고 부드럽지 않은 강렬하고 원색적인 색은 뭉크의 내면적 갈등과 감정이 드러납니다.

그림을 평생 직업으로 선택한 뭉크는 성격상 사람을 좋아하지 않습니다. 쉬고 싶을 때 쉬고, 먹고 싶을 때 먹고, 그리고 싶을 때 그리는 자유로운 영혼이 되길 원했죠. 내 마음대로 살자, 이거죠. 소속되기도 싫고, 방해받기도 싫다는 것입니다. 가족들 대부분이 단명했지만, 뭉크는 유명세로 돈 많이 벌면서 당시 평균 수명을 훌쩍 넘기며 장수합니다. 뭉크의 작품이 궁금해집니다.

〈병든 아이〉는 뭉크가 22살에 그린 초기 작품입니다. 14살에 사랑하는 누나 소피아가 결핵으로 죽었을 때의 상처를 그림으로 표현했는데요. 사랑하는 누나를 잃은 고통의 순간을 그림으로 영원히 남기고 싶었을까요. 〈병든 아이〉 작품은 연작이 여러 점 있습니다. 전체적으로 색감이 어둡습니다. 죽음이 곧 들이닥칠 듯한 묘한 분위기입니다. 누나 옆에는 뭉크의 이모입니다. 누나는 머리를 숙이고 슬픔을 감추지 못하는 이모의 모습을 위로하는 듯합니다. 누나는 죽음을 받아들여야 하는 운명임을 압니다. 이 작품의 전체적인 느낌은 불안과 상실입니다. 언젠가는 죽을 수밖에 없는 인간의 운명과 나약함을 상징적으로 표현했습니다. 내면적 슬픔과 상실이 느껴집니다.

에드바르트 뭉크 〈병든 아이〉, 1885~1886

예술의 성지 파리 생활

1889년 26세 때 노르웨이 정부로부터 장학금을 받아 프랑스 파리에 가게 된 뭉크는 그곳에서 많은 화가와 교류하면서 새로운 미술 사조를 접하게 됩니다. 파리 만국박람회에서 인상주의를 접하고 인상주의 화가들의 작품에 매료되어 자신의 화풍에 적용하기도 하죠. 파리의 시인 보들레르의 문학에도 관심을 가지게 되는데요. 뭉크의 그림이 단순히 묘사를 넘어 감정과 내면을 표현하는 시발점이 되기도 합니다. 19세기 말 활기 넘치는 예술의 성지 파리에서 다양한 표현 방식과 아이디어, 창의적인 예술을 탐색합니다. 파리에서의 예술

활동은 후에 표현주의 선구자가 되는 계기가 됩니다.

　뭉크는 "삶은 고통과 슬픔으로 가득 차 있지만, 그 속에서 아름다움을 발견할 수 있다."고 말합니다. 고통 속에 아름다움이 있고, 절망이 있기에 희망도 있다는 뭉크는 자신의 작품을 통해 절망보다는 생의 프리즈로 아픔보다 위로의 향유를 선물하고자 합니다. 예술가에게는 손재주보다 중요한 게 있는데요. 자신의 정신과 내면을 작품에 표현하는 것입니다. 미학적 예술로 승화시키는 것이지요. 예술에도 약간의 왜곡이 필요합니다. 정직한 예술은 지루하고 권태스럽습니다. 뻔한 생각과 뻔한 표현의 예술은 아무 감정도 느낄 수 없어 외면받게 되죠. 크로테스크한 예술이 인기 있습니다. 인상주의, 야수주의, 입체주의, 표현주의, 초현실주의는 19세기를 휩쓸었습니다. 예술은 시대 흐름에 따라 변합니다. 주의(-ism)란 주의는 모두 해괴망측하다고 생각한 시대의 작품들은 후에 인정받아 현대미술에 영향을 주게 됩니다. 변화를 두려워하면 도태됩니다. 받아들여야 합니다.

　"나는 두 친구와 길을 걷고 있었다. 해가 지고 있었고 약간 우울한 기분이 들기도 했다. 그때 갑자기 하늘이 핏빛으로 물들었고 나는 불안으로 몸을 떨며 서 있었다. 그 순간 자연을 꿰뚫는 거대하고 끝없는 절규가 들리는 것 같았다."

_에드바르트 뭉크

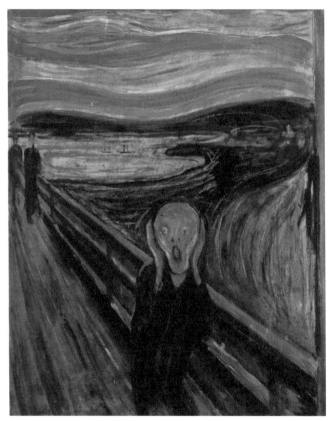

에드바르트 뭉크 〈절규〉, 1893

　〈절규〉는 유화, 템페라, 파스텔, 크레용의 재료를 사용한 다양한 버전으로 여러 점의 작품이 있습니다. 작품 속 하늘은 핏빛입니다. 공포영화 속에 나오는 메인 장면 같습니다. 하늘의 핏빛은 회오리가 되어 절규하는 인물 쪽으로 속력을 내고 있습니다. 죽을 것 같은 공포와 절망감이 느껴집니다. 인간이 죽

음에 직면하면 이런 느낌일까요? 말로 형용할 수 없는 공포입니다. 정신과 마음이 아비규환입니다. 음침하고 참혹합니다. 비현실적인 배경과 왜곡된 인물은 몽환적 판타지를 방불케 하네요. 표현주의 진수를 보여 주는 작품입니다. 과감한 표현, 왜곡된 형태는 비현실적인 이미지입니다. 20세기 미술의 정수가 되는 작품입니다. 이 작품이 주는 예술적 가치는 상당한데요. 현대에는 영화, 문학, 광고 등 다양한 매체에서 패러디합니다.

사랑 때문에 탄생한 걸작

뭉크의 인생에 영향을 끼친 세 명의 여성이 있는데요. 두 명의 여성에게는 배신당하고 한 명의 여성에게는 집착 당합니다. 여성과 열렬한 사랑을 합니다. 미묘한 감정, 질투, 욕망 사이에서 벌어지는 내면적 갈등을 작품에 반영합니다. 단순한 인물 묘사가 아닙니다. 북받치는 감정과 욕망, 고독, 배신, 절망을 상징적으로 표현합니다. 이 시기에 걸작들이 쏟아져 나옵니다. 뭉크에게 있어 여성은 욕망의 대상이기보다는 삶의 희망입니다. 서로 교감하며 함께 행복을 찾고자 했습니다. 자신의 정신적 트라우마를 사랑으로 보상받고자 했지요. 그림 속 여성은 모두 팜므파탈입니다. 요염합니다. 강렬한 원색적인 색채는 정신적 아픔과 상처를 상징적으로 표현했습니다. 뭉크가 느끼는 배신의 감정은 강렬한 이미지가 됩니다.

뭉크의 첫 번째 여성은 22세에 만난 요염하고 도도한 밀리 탈로(Milly Thaulow)입니다. 1885년 여름, 서로 한눈에 반한 둘은 열렬한 사랑을 합니다. 문제는 밀리가 4살 연상의 유부녀였다는 거죠. 밀리는 아름다운 여성이었지요. 사회적 지위와 카리스마가 있었고, 당시 자신의 이름으로 책을 낼 정도로 지성을 갖춘 여성이었습니다. 누구라도 사랑에 빠질만한 여성입니다. 밀리는 여러 남성을 만납니다. 자유로운 영혼의 행보를 보이며 뭉크에게 불안과 질투를 주게 됩니다. 사랑에 집착한 뭉크가 부담스러웠나요? 밀리가 다른 남성을 만나면서 둘의 관계는 끝나고 말죠. 사랑은 짧았습니다. 유부녀를 사랑한 뭉크는 죄책감까지 느끼게 됩니다.

밀리의 첫 번째 결혼은 정략결혼이었습니다. 이혼하고 두 번째 남성과 연애 후 재혼하게 되는데요. 뭉크를 만나면서 다른 남자를 만났습니다. 양다리를 걸친 거죠. 뭉크는 배신감에 여성을 혐오하게 됩니다. 다시는 사랑하고 싶지 않은 심정이었죠.

〈창밖에서의 키스〉 작품은 처음으로 느끼는 사랑과 설렘이 가득합니다. 첫 키스는 잊을 수 없는 묘한 감정으로 다가오지요. 시적이고 낭만적이고 불타오르는 사랑의 도가니에 빠지게 됩니다. 뭉크는 첫사랑의 키스를 잊을 수 없었나요. 로맨틱한 사랑이 느껴집니다. 창밖 노란 불빛이 두 연인의 비밀스러운 사랑을 비추고 있습니다. 여인의 얼굴은 희미합니다. 이 작품은 밀리와의 사랑을

상징적으로 표현했습니다. 뭉크는 육체적 사랑만이 사랑의 본질은 아니라고 말합니다. 서로 교감하며, 친밀한 관계에서 사랑을 승화시키고자 합니다. 사랑이라는 감정을 가장 순수하고 아름답게 표현하고자 했습니다. 사랑의 혼란스러움마저도 사랑의 힘으로 이겨 내려 했지요. 밀리와의 첫 키스는 평생 잊을 수 없는 아픈 기억이 됩니다.

에드바르트 뭉크 〈창밖에서의 키스〉, 1892

"나는 회백색 해변을 따라 내려갔다. 이곳은 내가 처음으로 육체적 사랑이라는 새로운 세상을 배운 곳이었다. 그전까지 한 번도 알지 못했던 눈빛의 신비로운 마력을 그리고 경험해 보지 못했던 키스의 중독성을 알게 되었다."

_에드바르트 뭉크

뭉크는 1889년 26세에 노르웨이 오슬로에서 첫 개인전을 개최합니다. 개인전에 출품한 63점의 작품은 노르웨이에서 주목을 받았지만, 너무 감정적 표현이 노골적이라는 비판도 받게 되지요. 이후 1892년 독일 베를린에서 55점의 작품으로 개인전을 열게 됩니다. 대표 작품으로는 〈병든 아이〉, 〈키스〉 등 왜곡된 형태, 원색적 색채, 자신의 감정이 드러난 작품을 선보이는데요. 당시 뭉크의 작품을 잘 이해하지 못한 비평가들은 작품이 너무 성의가 없다, 미완성 같다, 표현이 아름답지 못하다는 등 비판적 시각 때문에 전시가 중단되는 수모를 겪습니다. 시간이 지나면서 뭉크를 재조명하는 기회가 되고 이름이 알려지게 됩니다.

〈불안〉은 뭉크의 대표작입니다. 뭉크의 삶에 그림자처럼 따라다닌 내면적 불안과 고통을 몽환적이고 신비롭게 표현한 작품입니다. 〈절규〉 작품 이후 최고의 걸작을 남기게 됩니다. 뒷배경은 절규에서 보았던 하늘과 비슷합니다. 그때 기분의 연장선인 듯하네요. 심장이 멎을 것 같은 불안감과 초조하고 긴장감이 느껴집니다. 혼란, 불길함, 미지의 공포가 가득 담겨 있습니다. 횅한 표정이 기괴합니다. 음침한 골짜기에서 공포감이 느껴집니다. 출렁이는 핏빛 하늘은 불길합니다. 온통 어두운 색깔이고 생명감이 없습니다. 죽은 혼령 같습니다. 이보다 더 음침하고 섬뜩한 표정이 있을까요. 극단적 감정 표현이 뭉크의 당시 심정을 나타냅니다. 뭉크의 내면적 불안감을 솔직하게 표현했습니다. 덕

분에 표현주의 걸작이 됩
니다.

남자에게 사랑은 선택
이 아니고 필수인가요? 사
랑이 지긋지긋했음에도
또다시 찾아온 사랑을 뭉
크는 거부하지 못하고 받
아들입니다. 두 번째 사랑
은 1890년 초 베를린 예
술가 모임에서 만난 다그

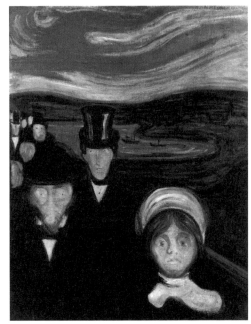

에드바르트 뭉크 〈불안〉, 1894

니 율(Dagny Juel)입니다. 작가, 배우, 피아니스트로 예술계에서 활동한 아름
답고 매혹적인 여성이었죠. 그 모임에는 뭉크의 친구 프지비셰프스키(Joseph
Przybyszewski)도 함께 했는데요. 다그니 율은 뭉크가 자신을 사랑한다는 것
을 알면서도 뭉크를 버리고 친구 프지비셰프스키와 결혼합니다. 프지비셰프스
키는 부인과 아이가 있는 유부남이었죠. 막장 드라마인가요? 남편인 프지비셰
프스키가 또 다른 여성과 부적절한 관계를 유지하며 다그니 율을 버리게 됩니
다. 다그니가 여행을 간 곳에 오래전부터 다그니를 사랑하고 후원한 에머릭이
라는 남성이 나타납니다. 다그니를 향한 에머릭의 집착은 결국 다그니를 살해

하고 자신도 총으로 자살하는 비극으로 이어집니다. 지고지순한 사랑이 아닌 욕망과 질투, 배신에 얽힌 위험한 사랑이 가져다준 결과입니다. 사랑은 슬픔과 절망, 상실감이 함께 존재합니다.

뭉크는 다그니 율과 헤어진 후에도 그녀를 잊지 못하고 자신의 작품 〈마돈나〉에 모델로 등장시킵니다. 〈마돈나〉는 에로틱하고 몽환적이며 신비로움이 함께 공존하는 작품입니다. 회오리가 되어 요동치고 있는 핏물이 마돈나의 허리를 감싸고 있습니다. 마치 공포영화에나 나올법한 오싹한 분위기입니다. 여인의 요염한 자태는 남성을 유혹하는 듯하지만, 눈을 감은 얼굴에는 고독과 슬픔이 느껴집니다. 이 작품의 뒷배경은 생명과 죽음이 교차하는 모순적 감정을 핏빛으로 표현했는데요. 사랑과 욕망의 신비로움을 보여주는 뭉크의 표현주의 사상이 궁금해집니다.

〈흡혈귀〉는 사랑의 고통을 치명적이고 극단적으로 표현한 작품입니다. 뭉크의 작품 속에 등장하는 불안, 고통, 상실, 외로움, 상처, 좌절감 이 모든 감정이 작품 속에 배어있습니다. 여성의 붉은 머리카락이 남성의 몸을 감싸고 있는 듯합니다. 마치 피를 빨아먹는 듯한 모습은 괴기 영화에서나 볼 수 있습니다. 남성은 몸을 맡긴 채 체념하고 있습니다. 사랑은 고통과 집착의 악순환이라고 했나요. 여성이 자신을 죽이려 하지만 도망가지 않습니다.

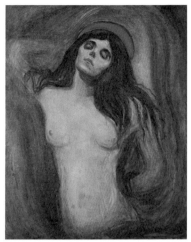

에드바르트 뭉크 〈마돈나〉, 1894

에드바르트 뭉크 〈흡혈귀〉, 1895

이 작품 느낌 오는데요. 뭉크는 고독과 고립, 고통의 미묘한 감정을 자신의 예술적 스타일로 표현했습니다. 왜곡되고 과장된 연출이라 할 수 있죠. 〈절규〉 이후 최고의 감정이 남발된 흡혈귀는 뭉크의 또 다른 대표작이 되었습니다.

좌절에 빠졌던 뭉크의 마지막 사랑이 시작됩니다. 툴라 라르센(Tulla Larsen)입니다. 노르웨이 상류층 여성입니다. 아름답고 지적이며 자존심도 강합니다. 뭉크는 사랑에 두 번이나 배신당했던 상처가 있습니다. 뭉크도 라르센을 사랑했지만, 세 번째 사랑은 조심스럽습니다. 라르센은 뭉크에 대한 사랑이 지나치다 못해 집착까지 하는 행보를 보이는데요. 이제는 죽도록 자신을 사랑하니

불안해집니다. 사랑의 밸런스가 맞지 않습니다.

　물불 가리지 않고 들이대며 결혼을 요구하는 라르센이 점점 두려워집니다. 사랑의 감정은 갈등과 미움으로 변하는데 속력을 냅니다. 그러다 결국 사건이 터지는데요. 라르센이 총을 들고 자기와 결혼하지 않으면 자살하겠다고 협박합니다. 뭉크가 말리며 총을 빼앗으려 하는 순간 라르센의 실수로 총알이 뭉크의 세 번째 손가락에 명중합니다. 곧 병원에 실려 갑니다. 뭉크는 참는 데도 한계가 있다며, 속전속결로 헤어질 결심을 합니다. 뭉크가 라르센을 떠납니다. 우리말에 '가는 사람 안 잡고 오는 사람 안 말린다.'라는 말이 있죠. 자살하겠다고 생쇼를 하고, 풍비박산 요지경을 만들어 놓고는 떠나는 뭉크를 잡지 않았는데요. 그 이유가 뭉크와 헤어지고 3주 만에 새로운 남성을 만났다는 것 아닙니까. 정말 어이없고 황당하네요. 둘이서 잘 먹고 잘살겠다며 파리로 떠났다는 소식이 뭉크의 귀에 들어갑니다. 사랑이 거짓이었나요.

　뭉크는 이제 여자가 여자로 안 보입니다. 요물로 보입니다. 여자에 대한 트라우마가 극에 달합니다. 뭉크는 죽을 지경이 되도록 술을 퍼마시다 보니 공황장애와 환각에 시달리게 됩니다. 맨정신으로는 이 배신감을 잊을 수 없는 거죠. 이 계기로 평생 여성을 혐오하며 독신으로 살아갑니다. 이후로는 혼자 살면서 예술혼을 불태우며 걸작을 남기게 됩니다.

　자크루이 다비드(Jacques-Louis David, 1748~1825년)의 〈마라의 죽음〉은 역

사적인 사건을 표현한 유명한 작품입니다. 하지만 뭉크의 〈마라의 죽음〉은 사랑의 잔인함을 표현한 듯합니다. 뭉크의 그림에 늘 등장하는 강렬한 색

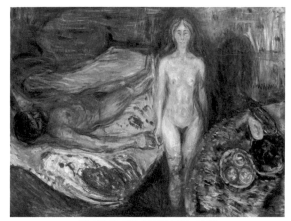

에드바르트 뭉크 〈마라의 죽음〉, 1907

은 불안, 절망, 어두움, 처참함, 공포감을 줍니다. 비참하게 죽어있는 남자는 뭉크 자신입니다. 벌거벗은 알몸으로 무표정하게 앞을 바라보고 있는 여자는 툴라 라르센입니다. 남자를 죽이고 아무 일 없었다는 듯 저렇게 무덤덤할 수 있나요. 이 작품은 인간의 불안과 폭력, 고통, 절망을 표현하며 개인적인 고통과 인간의 보편적인 인생사를 보여주는 것 같습니다.

자화상에 담긴 표현주의

19세기 말과 20세기 초반에 여러 미술 사조가 탄생하는데요. 그중 사물을 그대로 표현하기보다 인간 내면의 깊숙한 것을 표현하는 표현주의에 많은 관심을 가지게 됩니다. 표현주의의 가장 큰 특징은 인간의 감정과 삶을 솔직하

게 표현하는 것에 있습니다. 표현주의 화가인 뭉크의 작품에도 공포, 섬뜩함, 두려움, 상실, 죽음 등의 모든 감정이 시종일관 등장하죠.

　형태를 왜곡해 불안한 감정을 극대화하고 원색적이면서 과감한 색채는 작품을 통해 화가의 내적 감정을 적나라하게 표현합니다. 여성에게 배신당한 상실감을 상징적이고 은유적으로 표현한 그림을 통해 인간이 느끼는 보편적 감정을 표현하고자 했습니다.

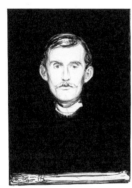
에드바르트 뭉크
〈해골 팔을 든 자화상〉, 1895

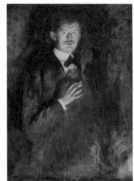
에드바르트 뭉크
〈담배를 든 자화상〉, 1895

에드바르트 뭉크
〈스페인 독감을 앓고 있는 자화상〉,
1919

에드바르트 뭉크
〈시계와 침대 사이〉, 1940~1943

뭉크는 자신의 자아와 감정, 고독과 불안한 내면을 표현한 자화상을 많이 남겼는데요. 자화상 대부분 웃음 대신 적막함이 있습니다. 경직된 표정에서 삶의 고단함과 슬픔이 느껴집니다. 어두운 배경, 음침한 분위기, 정신적 위기 감은 그림 속에 늘 등장했습니다. 평생을 함께한 것은 죽음과 불안이었습니다. 뭉크는 "자신의 정신적 불안이 예술적 창조의 원동력이었다."라고 합니다. 자신의 모든 감정을 자화상에 담으려 했습니다. 자신을 극복하고 진정한 초인이 되고자 했습니다. 뭉크의 초상은 노르웨이 1000 크로니 지폐에 그려져 있습니다.

고독과 고립, 은둔 생활

고독과 불안은 더욱 깊어만 가고 예술에 대한 갈망은 높아만 갑니다. 여성뿐만 아니라 사람이 꼴도 보기 싫어집니다. 은둔 생활을 결심하게 되죠. 뭉크는 노르웨이 오슬로 외곽에 있는 에켈리에서 말년을 위해 준비하는데요. 비록 죽음과 절망과 불안의 삶을 살았지만, 그의 작품은 미술 비평가에게 좋은 호평을 받습니다. 말년에는 안정적인 생활을 합니다. 에켈리에서는 이전과는 다른 그림을 그리게 되는데요. 색채가 밝아지고 빛을 탐구하며, 자연과 함께 희망적인 메시지를 작품에 그려냅니다.

1911년에 그린 〈태양〉은 밝음, 따뜻함, 생명력을 보여 줍니다. 태양은 어둠

을 물리치고 빛으로 채웁니다. 얼어붙은 마음을 녹여주고 온기를 선사합니다. 뭉크는 전원생활을 하며 정신적으로 안정을 취합니다. 자연에서 생활이 뭉크의 마음과 정신을 치유한 듯 색채가 밝고 경쾌합니다. 그림 속 태양은 뭉크를 비추고 있습니다. 역동적인 붓 터치에서 생명력이 느껴집니다. 예전 작품과는 다릅니다. 삶에 대한 희망적 메시지를 전달하고 있습니다. 1919년에는 스페인 독감에 걸립니다. 끝까지 생명 의지를 불태우며 죽음에서 벗어납니다.

뭉크는 노르웨이 대표 화가로 인정받았습니다. 대형 벽화와 공공 건축물을 만들기도 하는 등 왕성한 활동을 합니다. 노르웨이 정부와 오슬로시에 작품을 기증합니다. 오슬로에 뭉크 미술관이 개관하게 되는 계기가 되죠. 뭉크

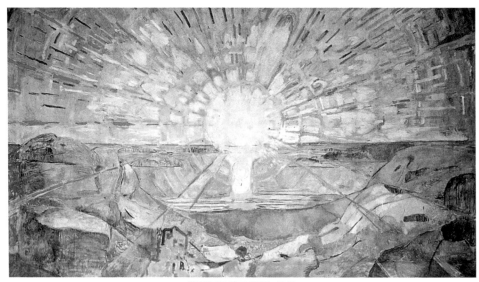

에드바르트 뭉크 〈태양〉, 1911

가 사망 시까지 남긴 많은 작품들은 사후에 빛을 보게 됩니다. 1,700여 점의 유화 작품, 판화 15,400여 점, 수채화와 드로잉 4,500여 점. 어마어마합니다. 이렇게 방대한 작품을 할 수 있었던 것은 장수한 원인도 있지만 자신의 삶을 긍정하고 초인적인 정신으로 살았기 때문입니다. 1944년 1월 23일 자택에서 81세의 나이로 세상을 떠납니다. 그가 남긴 미술적 유산은 대단합니다. 〈절규〉는 세계적인 작품이 되었고, 현대미술에 큰 영향을 주게 됩니다.

"내 예술은 내가 본 것, 내가 겪은, 내가 느낀 것을 표현한다."

_에드바르트 뭉크

피에르 오귀스트 르누아르 1841~1919

Pierre-Auguste Renoir ———————— 삶의 기쁨을 아름답게 표현한 화가

오귀스트 르누아르

인생에는 희로애락이 있습니다. 우리는 심리적으로 불안한 세상에서 여러 감정의 실타래를 품고 살고 있죠. '우울과 분노, 부정적 감정을 어떻게 극복할 것인가? 삶의 즐거움과 기쁨, 행복을 어떻게 누릴 것인가?' 생각해 봅니다. 하루에도 수없이 변하는 주체할 수 없는 감정을 예술을 통해 정화하고자 합니다. 아름다운 그림을 반복적으로 보게 되면 내적으로 풍요로움을 느끼게 됩니다.

이 화가의 그림은 따뜻합니다. 밝고 화사한 파스텔 계열의 물감을 사용하는 것이 특징입니다. 봄날 풀밭에서 햇살을 받으며 휴식하는 느낌을 주는 그림은 심리 치유에 많이 활용하기도 합니다. 마음의 치유가 필요할 때 즐겁고 편안한 안식처 같은 이 화가의 그림을 보면 위안이 됩니다. 그림 속 풍경은 행복과 즐거움으로 가득합니다. 달콤함이 느껴집니다. 사랑스러운 여인들을 즐

겨 그렸습니다. 무채색을 사용하지 않습니다. 색을 섞지 않고 생을 찬미하듯 우아하게 그려나갑니다. 캔버스 위에는 즐거움이 넘칩니다. "그림은 즐겁고 행복한 것입니다. 세상에는 불행한 일이 많습니다. 제 그림만큼은 즐거움과 행복만을 표현하고 싶습니다." 오귀스트 르누아르입니다.

기쁨과 행복의 전도사

르누아르는 1841년 2월 25일 프랑스 리모주의 노동자 가정에서 태어났습니다. 아버지는 재단사로 일하고, 어머니는 노동일을 했습니다. 가난한 집안이었죠. 4살 때 프랑스로 이사 가게 되는데요. 르누아르는 그림에 소질이 있었습니다. 열세 살 때부터 그곳에서 도자기에 그림을 그리는 일을 하게 됩니다. 그림을 하게 되는 계기가 된 거죠. 낮에는 일하고 밤에는 그림을 그리며 모은 돈으로 1840년 4월 프랑스 최고의 명문 미술학교 에콜 데 보자르에 입학합니다. 에콜 데 보자르는 아카데미 미술학교로 입학이 어려운 곳입니다. 르누아르는 쉽게 합격하게 됩니다.

에콜 데 보자르에서는 감정을 드러내면 안 됩니다. 정해진 대로 그림을 그려야 하는 주입식 교육입니다. 데생을 줄기차게 시킵니다. 지겨워도 해야 합니다. 아카데미 슬로건은 "똑같이 그려라."입니다. 조각상 줄리앙, 아그리파, 비너

스를 그리고 또 그려야 합니다. 교수가 시키는 대로 해야 합니다. 반항하면 아웃됩니다. 살롱전에 입상해야만 먹고 살 수 있고, 성공할 수 있으니 교수 눈치 보기 바쁜 학업 생활이죠. 이 모든 난관을 겪으며 학업을 마친 화가는 승승장구합니다.

르누아르는 죽기보다 싫은 주입식 교육과 과감히 굿바이 합니다. 진정한 스승을 만나게 되는데요. 고전주의 화가 클레르입니다. 클레르의 교육은 주입식이 아닙니다. 자기 내면을 자유롭게 표현하도록 가르칩니다. 클레르 교육에 호응한 예비 화가들이 모이기 시작합니다. 르누아르는 모네, 시슬레, 바지유를 만나게 됩니다. 바지유는 인상주의 화가의 물주이기도 했죠. 부유한 집안의 아들인 바지유는 넓은 화실을 얻어 모네와 르누아르에게 작업실을 공유하고 물감까지 제공하면서 최고의 파트너가 됩니다. 르누아르는 인상주의 화가와 교류하며 화풍이 새로워집니다.

스승 클레르 화실에서 만난 모네와 시슬레, 바지유의 외광 회화에 관심을 가지게 된 르누아르는 그들과 야외에서 그림을 그려나갑니다. 고전주의 화풍에서 벗어나 현실의 풍경을 캔버스에 담고자 합니다. 〈양산을 든 리즈〉 작품이 살롱전에서 입상한 뒤 아카데미 미술과 이별하며 인상주의 절친들과 함께합니다. 1870년 절친인 바지유와 함께 프로이센-프랑스 전쟁에 참전하게 되는데요. 안타깝게도 참전 도중 사망한 바지유는 인상주의 화가들에겐 큰 슬픔

오귀스트 르누아르 〈양산을 든 리즈〉, 1867

이 되었습니다.

르누아르는 전쟁의 공포에서 벗어나 마음의 안정을 취하며 그림에 몰두합니다. 아름답고 행복한 그림, 사람에게 즐거움을 줄 수 있는 그림을 그리고자 합니다. 당시 파리 미술계의 전설적인 화상 뒤랑 뤼엘이 르누아르의 작품을 본인이 운영하는 화랑에 전시하려 많은 그림을 사게 되죠. 계속 거래가 이루어지고 있을 때 파리 화상 볼라르가 르누아르에게 함께하자고 합니다. 르누아르는 자신은 이미 뒤랑 뤼엘과 함께하고 있으니, 세잔을 소개해 주고, 세잔은 이후 화상 볼라르의 도움으로 크게 성공하게 됩니다.

르누아르는 전쟁을 경험한 화가입니다. 공포와 고통, 불안감을 그림에 표현할 이유가 없다고 합니다. 우리가 겪는 고통은 잠깐이지만, 아름다움은 영원하다고 합니다. 나의 그림을 보고 행복하고 즐거웠으면 좋겠다고 합니다. '인생

은 환희이며, 유희다. 즐기자!' 르누아르의 인생 슬로건입니다. 작품 속에는 음악과 춤이 있고 따뜻한 햇살이 있습니다. 웃음과 즐거움 그리고 행복이 우리와 함께 춤을 추자고 손짓합니다. 달콤한 아이스크림만큼 달달합니다. 아름다운 향기가 스며 나옵니다. 르누아르는 어릴 적 그림보다 음악을 더 좋아했다고 합니다. 형편이 좋지 않아 그림을 선택했는데요. 음악의 흥겨운 리듬을 작품에서 보여 줍니다.

인상주의와 헤어질 결심

스승 클레르 화실에서 인상주의 화풍을 이어 나가고 있을 때 샤를 보들레르가 현대성을 강조하자 인상주의 화가들은 전통은 과감히 무시하고 자연이나 파리지앵, 일상생활을 그리기 시작합니다. 이후 신인상주의, 후기 인상주의가 탄생하고 야수파와 표현주의가 태동하는 계기가 됩니다.

1874년 당시 유명 사진작가 나다르 스튜디오 2층에서 첫 번째 인상주의 전에 출품하게 됩니다. 르누아르는 8번의 인상주의 전시 중 4번만 참여합니다. 뒤랑 뤼엘을 만나기 전에 르누아르는 경제적으로 여유롭지 못했습니다. 그림으로 돈을 벌어야 하는 현실이었지요. 르누아르는 자신의 그림을 판매하기 위해 아카데미 그림과 인상주의 화풍 모두 자신의 작품에 응용하게 됩니다.

1881년 이탈리아 여행을 하면서 라파엘로의 그림을 보게 되고 그 영향으로

고전풍의 그림을 이어 나가게 되지요. 흐릿하게 그린 윤곽이 뚜렷해지고 따뜻한 햇살도 색채가 선명해집니다.

〈습작, 토르소, 빛의 효과〉는 두 번째 인상주의 전에 출품한 작품입니다. 당시 이 작품은 거대한 폭풍을 몰고 왔는데요. 도저히 알다가도 모를 그림이라며 혹평이 쏟아졌습니다. 르누아르가 인상주의 화가들과 가까이 교류하며 그들의 영향을 받은 작품입니다. 빛에 반사된 피부가 화사하고 인상적입니다. 초록색과 파란색의 조화로운 피부 표현은 신비롭습니다. 관람객들은 피부 곳곳에 심한 멍 자국과 피부가 썩어가고 있다고 말합니다. 당시 아카데미 누드에 길들여 있는 사람들은 이 작품을 이해하려 하지 않습니다.

오귀스트 르누아르 〈습작, 토르소, 빛의 효과〉, 1876

르누아르의 작품 속 여인들은 행복해 보입니다. 풍만한 육체가 아름답고 여성스러움이 물씬 풍기죠. 에드가 드가도 여성을 소재로 그림을 많이 그렸지요. 드가의 작품 속 여성들은 아름답기보다는 노동에 지친 모습입니다. 드가

가 그린 발레리나는 당시 노동에 가까운 직업이었죠. 환대받고 인정받는 발레리나의 모습 대신 힘겨운 노동의 순간을 표현했습니다. 드가의 작업 스타일이기도 합니다.

19세기 초 파리는 중세 이미지에서 벗어나지 못했습니다. 오노레 발자크(Honoré Balzac)는 소설 『고리오 영감』에서 파리를 오물과 악취로 가득한 지옥이라고 표현합니다. 에밀 졸라의 소설 『목로주점』에서도 파리의 비참한 현실을 그려내고 있습니다. 산업혁명으로 농민들이 도시로 몰려와 인구가 기하급수적으로 늘어나다 보니 많은 사람이 전염병으로 죽게 되었죠. 19세기 중반 나폴레옹 3세는 깨끗하고 아름다운 도시로 만들기 위한 도시 재개발 추진을 합니다. 오스만 남작의 지휘 아래 중세 건물이 무너지고 새로운 건물이 건축됩니다. 많은 인력이 필요했죠. 농촌의 가난한 농민들은 돈을 벌려고 파리로 오게 됩니다. 더럽고 냄새나던 파리는 이제 새로운 도시로 바뀌게 됩니다. 당시 파리 몽마르트르는 가난한 예술가의 성지였죠. 르누아르를 비롯해 피카소와 모딜리아니, 고흐 등 많은 예술가가 예술혼을 불태운 곳이기도 합니다.

르누아르는 인상주의 스타일에서 서서히 벗어나려 했지요. 이후 살롱전에 출품하면서 화풍이 달라집니다. 그림을 판매하기 위한 전략을 세우게 됩니다. 화사한 햇살이 요동치고 있는 〈그네〉는 인상주의와 현대성이 녹아있는 작품

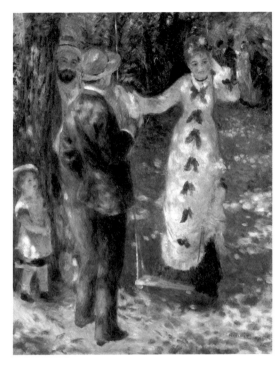

오귀스트 르누아르 〈그네〉, 1876

입니다. 햇살을 머금은 여인의 드레스는 순수하고 아름답습니다. 선명한 리본
은 화사함을 더해 줍니다. 부서지는 햇살은 행복한 분위기를 연출합니다. 여
인은 부끄러운 듯 남자의 시선을 피하고 있습니다. 이 여인은 배우 잔 사마리
(Jeanne Samary)입니다. 남성은 멋지게 차려입고 모자로 한껏 멋을 부렸습니
다. 화가 노르베르 고뇌트(Norbert Goeneutte)입니다. 남자가 여인을 유혹하려
는 걸까요? 여인의 얼굴을 유심히 바라보며 은밀한 대화를 나누고자 합니다.
나무 뒤에 숨어 살짝 얼굴만 보이는 남자는 르누아르의 동생 에드몽(Edmond

Renoir)입니다.

　〈물랑드 라 갈레트 무도회〉는 르누아르의 작품 중 가장 유명한 작품입니다. 프랑스 파리 몽마르트르에 위치한 물랑드 라 갈레트는 향락과 유흥을 즐기고자 하는 노동자 계급의 서민들이 많이 찾는 곳입니다. 가격이 저렴해서 부담 없이 휴식을 즐길 수 있는 곳이었죠. 서민들은 음악에 맞춰 춤추고, 술

오귀스트 르누아르 〈물랑드 라 갈레트 무도회〉, 1876

마시며 흥겨운 시간을 보낼 수 있는 장소였습니다. 물론 파리지앵들도 즐겨 찾은 곳이죠. 앙리 마티스의 〈춤〉의 배경이기도 합니다.

경쾌한 음악이 흐르고 많은 사람이 흥겹게 춤을 추고 있는 무도회장입니다. 르누아르는 작품에 등장하는 여성의 옷에 많은 공을 들였는데요. 당시 패션 유행을 알 수 있습니다. 작품 속 여성들은 화려한 드레스로 멋을 부렸습니다. 산업화로 서민들도 부르주아 못지않게 화려한 드레스를 입을 수 있는 시대가 온 것입니다. 사람들의 옷에는 햇살이 요동치고 있습니다. 모두가 행복하고 즐거움이 넘쳐 보입니다. 형태가 흐릿하지만, 색감이 안정적이고 어수선하지 않습니다. 통일된 느낌입니다. 인물 한 명 한 명 각기 다른 인상이 독특합니다. 무도회의 즐거움에 흥이 납니다. 당시 르누아르는 인상주의에 심취한 상태입니다. 모네의 빛을 과감히 표현하려는 의도가 엿보입니다.

보들레르가 외쳤던 현대성. 현재, 지금, 순간의 찰나를 잘 묘사했습니다. 일상의 여유로움과 풍요로움이 느껴집니다. 우리는 늘 분주합니다. 르누아르 작품을 보며 몽마르트르 물랑드 라 갈레트 무도회서 함께 춤을 추고 싶은 마음입니다. 〈물랑드 라 갈레트 무도회〉 작품은 카유보트가 구매합니다. 카유보트는 당시 유명하지 않은 르누아르, 모네, 피사로의 작품을 구매해 경제적으로 도움을 주는 후원자 역할을 했습니다.

그림이 판매되지 않아 힘겹게 생활하고 있던 르누아르에게 당시 파리 사교

계의 전설 조르주 샤르팡티에(Georges Charpentier)의 부인이 그림 주문을 하게 됩니다. 부인은 그림을 받아 보니 마음에 들어 다른 귀족 부인에게 르누아르를 소개합니다. 소개받은 귀족 부인들은 당시 유행하는 드레스로 한껏 멋을 부립니다. 르누아르의 날카로운 요구하에 포즈를 취하게 되죠. 귀족 부인들은 대만족합니다. 주문이 쇄도하면서 르누아르의 삶은 여유로워지고 유명 화가가 됩니다.

〈샤르팡티에 부인과 아이들〉은 르누아르의 예술관을 엿볼 수 있습니다. 가족의 행복과 편안하고 여유로운 엄마와 아이의 모습은 보기만 해도 행복해집니다. 이보다 더 행복할 수 있을까요. 화려한 거실 분위기는 부르주아의 풍요로움을 보여 줍니다. 꿩이 그려져 있는 황금빛 병풍은 당시 유행한 병풍입니다. 고급스러운 의자는 부르주아만이 가질 수 있는 물건이지요. 테이블 위에 올려 있는 꽃과 주전자

오귀스트 르누아르 〈샤르팡티에 부인과 아이들〉, 1878

212

와 음식은 윤택함을 보여 줍니다. 부인의 고급스러운 드레스 아이들의 옷에서도 부유함이 드러납니다. 르누아르는 그림을 통해 우리에게 위안과 행복을 주고 있습니다.

르누아르는 부르주아의 일상을 즐겨 그렸습니다. 부르주아의 문화와 그들의 풍요로운 일상은 많은 사람에게 동경의 대상이었죠. 〈선상 파티의 점심〉 작품은 일곱 번째 인상주의 전에 출품하게 되는데요. 크게 호응받게 됩니다. 당시 화상 뤼랑 뒤엘과 볼라르의 도움으로 인상주의 작품이 알려지기 시작했죠. 사람들은 지속적으로 노출되는 인상주의 화가의 작품에 관심을 가지기 시작합니다.

오귀스트 르누아르 〈선상 파티의 점심〉, 1881

그림의 모델은 르누아르와 친분이 있는 지인입니다. 모자를 쓴 남자는 인상주의 화가 카유보트입니다. 르누아르는 카유보트에게 신세 진일이 많았죠. 카유보트를 바라보는 여성은 모델 엘렌 앙드레(Ellen Andree)입니다. 바로 옆 남성은 저널리스트 안토니오 마지올로(Antonio Maggiolo)입니다. 카유보트 앞에 강아지를 안고 있는 여성은 르누아르와 결혼하게 될 알린 샤리고(Aline Victorine Charigot)입니다. 알린 사리고는 양장점에서 모자를 판매하는 점원이었죠. 르누아르를 만나 모델이 되었는데요. 1885년 르누아르 아들을 낳고 5년 후에 결혼합니다. 풍성한 식탁에 가득한 음식과 와인, 부르주아의 낙원이 고스란히 표현되고 있습니다. 햇살 가득한 이곳은 축제와 같은 일상을 보여주고 있습니다.

〈도시의 무도회〉 속 깔끔한 정장을 차려입고 아름다운 여인과 춤을 추고 있는 남성은 르누아르 친구입니다. 여인은 수잔 발라동입니다. 우아하고 아름다운 자태입니다. 수잔 발라동은 드가의 모델을 시작으로 인상주의 화가의 모델이 됩니다. 르누아르와 관계도 깊었다고 합니다. 발라동은 그림을 좋아하고 소질이 있어 화가의 모델 일을 하며 어깨 너머로 그림을 배웁니다. 18세에 사생아 아들을 낳게 되는데요. 모리스 위트릴로(Maurice Utrillo, 1883~1955년)입니다. 파리 거리를 자신만의 화풍으로 그려 유명해진 화가입니다. 어머니의 피는 속일 수 없는가 봅니다.

밀착된 두 남녀는 은밀한 대화를 나누는 듯합니다. 르누아르는 이탈리아

에 여행 다녀온 후 따뜻한 이미지보
다는 세련된 이미지로 화풍이 달라짐
을 알 수 있는데요. 윤곽이 뚜렷하고
명확하며 환상적인 빛은 볼 수 없습
니다. 흰색 드레스의 주름이 또렷합니
다. 예전에 흐리게 묘사한 기법과는
사뭇 다르게 보입니다. 인상주의와
고전의 화풍을 적절하게 유지하며 그
림을 그려나갑니다. 살롱전에도 지속
적으로 출품합니다.

오귀스트 르누아르 〈도시의 무도회〉, 1883

〈시골에서의 춤〉 작품은 〈도시의 무도회〉를 보고 자신도 그려달라는 르누
아르 아내의 요구로 그렸다고 합니다. 샤리고는 부채까지 들고 한껏 멋을 부렸
습니다. 춤이 흥겨운지 함박웃음을 띠고 있네요. 남성은 모자가 떨어진 줄도
모르고 춤에 취해 있습니다. 춤에 몰입한 사랑스러운 두 남녀를 잘 묘사하고
있습니다. 아름다운 풍경입니다.

르누아르는 음악을 좋아했습니다. 흥겨운 음악과 리듬이 생동감이 넘치는
작품이네요. 〈피아노 치는 소녀들〉은 인테리어 장식으로 많이 활용되는 그림
이지요. 부유한 부르주아 가정의 전형적인 풍경입니다. 피아노에 앉아 연주하

오귀스트 르누아르 〈시골에서의 춤〉, 1883　　　　　오귀스트 르누아르 〈피아노 치는 소녀들〉, 1892

는 동생과 언니의 사랑스러운 분위기와 따뜻함이 느껴지는 그림입니다. 색감
마저 평온하고 온유해 보이면서 생동감이 넘쳐 보입니다. 소녀의 풍성한 황금
빛 금발이 인상적입니다. 르누아르 화풍의 절정을 보여 주는 작품입니다.

　　르누아르는 말년에 지병으로 고생하는데요. 류마티스 관절염이 걸을 수도
붓을 잡을 수도 없을 만큼 악화합니다. 관절이 굳어가고 심한 통증으로 그림

을 그릴 수 없게 되죠. 움직일 수도 없어 휠체어에 몸을 맡겨야 했습니다. 고통스럽게 그림 그리는 모습을 본 친구가 고통스러움을 참아가며 그림을 그리는 이유를 물었습니다. 르누아르는 "고통은 지나가지만 아름다움은 영원히 남는다."라고 말을 했다고 합니다. 화가 인생 60년 동안 6천여 점의 작품을 남깁니다. 1919년 12월 3일 79세의 거장은 고통에서 영원히 쉴 수 있는 곳으로 갑니다.

구스타프 클림트 1862~1918

Gustav Klimt ——————— 황금빛으로 빛나는 관능적인 상징주의 화가

구스타프 클림트

세상은 규칙과 관습으로 가득하지만, 규정되어 있는 형식에서 벗어나 다양한 변화를 추구하길 원합니다. 이성보다는 감성적인 삶이라고 할까요. 익숙함보다 느낌대로 자유롭게 표현할 수 있는 새로운 것을 창조하길 원합니다. 새로운 것을 창작한다는 것은 기존의 질서와 전통을 무시하고 자신만의 세계를 재탄생하는 것을 말합니다. 하지만 나의 신념, 가치관, 세계관을 독창적으로 재탄생한다는 것은 용기가 필요합니다. 조롱과 비난을 참아야 합니다. 어쩌면 사회에서 매장될 수도 있습니다. 죽을 각오를 해야 합니다.

그는 은둔형 화가입니다. 살아생전 한 번도 인터뷰를 하지 않았습니다. "나를 알고 싶다면, 내 그림을 보라."라고 합니다. 에로틱한 주제와 장식적인 패턴으로 당시 혁신을 보여주었습니다. 자유로운 색채와 모자이크, 금박기법을 사

용해 화려하고 신비로운 자신만의 스타일을 탄생했습니다. 규칙에 얽매이지 않고 자유로워야 창조적인 예술을 할 수 있다고 합니다. 전통을 깨고 아방가르드 예술을 했고 다른 예술가에게 많은 영향을 주었습니다. 걸작을 남긴 거장답지 않게 사생활은 잘 알려지지 않았습니다. 세기의 작품 〈키스〉를 탄생시킨 주인공 구스타프 클림트입니다.

클림트는 오스트리아 바움가르텐에서 1862년 7월 14일 태어났습니다. 아버지는 금세공사이자 각인사입니다. 금속을 정교하게 새기는 기술을 가지고 있었죠. 클림트는 아버지의 영향을 받아, 황금빛 장식의 세밀한 작품을 하게 됩니다. 어머니는 음악을 좋아했고, 음악가가 꿈이었지만 이루지 못했습니다. 클림트에게 예술적 감성과 영감을 주게 됩니다. 가정은 가난했습니다. 평생 독신으로 어머니를 모시고 살았죠. 어머니는 클림트에게 중요한 존재였습니다. 클림트는 독신이었지만 뮤즈는 많았는데요. 작품 속에 등장하는 여성은 모델 이상의 관계를 보여 주고 있습니다.

1876년 14세 때 빈 응용 미술학교에 입학하게 됩니다. 1876~1883년까지 7년 동안 역사화와 고전주의 미술교육을 받습니다. 회화를 배우고, 벽화에 많은 관심을 가지게 되는데요. 이후엔 장식적인 미술을 배웁니다. 어릴 적 배운 장식 기술로 황금빛을 작품에 반영하게 되고 르네상스의 거장 미켈란젤로(Michelangelo, 1475~1564년), 라파엘로 등의 작품을 작업에 응용하기도 합니

다. 1897년에 빈 분리파를 창설하여 새로운 아방가르드 미술에 관심을 가집니다. 아르누보와 상징주의 예술을 하게 되죠. 후에는 응용 미술학교에서 배운 아카데미 미술에서 탈피해 독창적인 예술을 보여줍니다.

클림트에게 영향을 준 스승이 있는데요. 빈 응용 미술학교 페르디난트 루프트(Ferdinand Laufberger, 1829~1881년) 교수입니다. 루프트는 클림트에게 벽화와 장식미술을 체계적으로 가르칩니다. 클림트가 대형 벽화 작업을 할 수 있었던 것은 루프트가 대형 벽화를 그리는 방법과 기법을 전수하였기 때문이죠. 또 한 명의 스승은 한스 마카르트(Hans Makart, 1840~1884년)입니다. 오스트리아에서 유명한 장식예술가였지요. 그에게 직접 배운 것은 아니고, 그의 작품을 통해 영향을 받습니다. 스승의 영향을 받았지만, 클림트는 배운 기법을 더욱 발전시켜 자신의 가치를 입증했습니다.

클림트의 작품 스타일이 궁금해집니다. 첫째는 금박을 칠하고 다양한 패턴으로 이미지를 구성한 모자이크 양식입니다. 둘째는 여성의 아름다운 신체를 우아하게 그려낸 부드러운 곡선과 화려한 금빛으로 에로틱한 모습을 상징적으로 표현했습니다. 셋째는 우키요에 영향으로 장식적이고 색채는 제한적입니다. 작품의 이미지를 단순화시키고 전체적으로 평면적입니다. 넷째는 사랑의 감정, 내면의 강한 욕망과 꿈을 상징적으로 그렸습니다.

혁신을 추구하는 클림트 작품은 화려하고, 몽환적이고, 신비롭습니다. 초

기 스타일은 고전주의 작품이었지만, 스승과 함께 대형 벽화 작품도 제작하게
되죠. 1899~1910년에는 금박기법을 사용해 장식적이고 상징적인 작품을 선
보입니다. 이 시기에 〈유디트〉(1901년), 〈키스〉, 〈아델레 블로흐-바우어의 초상〉,
〈다나에〉 같은 걸작이 탄생합니다. 클림트 예술 세계의 절정이라 할 수 있습
니다. 1910년 이후는 금박 사용을 줄입니다. 프랑스 인상주의 영향을 받아 붓
터치가 대담해집니다. 자신만의 강렬한 색채를 사용했습니다.

은둔생활 뒤에 숨겨진 진실

"사랑은 삶의 가장 큰 예술이다."라며 행복한 삶을 위해 사랑은 꼭 필요하
다고 합니다. "진정한 사랑은 다른 사람의 눈을 통해 나를 이해하는 것이다."
라고도 합니다. 사랑에 통달한 사람 같군요. 클림트는 사랑을 인생의 묘약으
로 보았나 봅니다. 자신의 사생활도 사랑으로 무장했는데요. 예술은 자유로
워야 한다고 외친 클림트는 여성 애호 주의자이기도 합니다. 그를 스쳐 지나간
여성이 많았는데요. 예술 자유주의를 외쳤지만, 사랑 없인 못 살아 주의입니
다. 평생 독신으로 살았지만, 많은 여성과 사랑을 나누었죠. 독신주의자가 추
구한 사랑을 한번 볼까요.

클림트의 뮤즈를 소개합니다. 남편이 있는 유부녀 아델 블로흐-바우어
(Adele Bloch-Bauer)입니다. 오스트리아 빈 유대인이고, 상류층 신분입니다. 예

술을 사랑하고 지적인 여성입니다. 그녀의 남편 페르디난트(Ferdinand Bloch)와 함께 클림트를 후원하고 작품을 구매합니다. 클림트는 아델과 특별한 감정으로 사랑을 나누게 됩니다. 클림트의 작품에 종종 등장하게 되죠. 아델은 지적이고 많은 책을 읽었으며, 예술과 철학에 조예가 깊었죠. 살롱을 운영하면서, 예술을 후원했습니다. 사회적으로 큰 영향력을 행사했죠. 클림트는 아델의 모델로 5점의 작품을 남겼다고 합니다.

1895년 〈사랑〉은 황홀한 사랑의 감정을 상징적으로 표현한 작품입니다. 남성과 여성이 몸을 밀착하고 있습니다. 서로를 갈망하는 눈빛입니다. 남성은 어두움에 묻혀 있고, 여성은 밝은 빛을 받아 부각되어 있네요. 감정적 교감이 느껴지고, 사랑으로 가득합니다. 뒷배경에 다양한 인물이 있습니다. 연인의 사랑을 축복하는 걸까요? 아니면 질투의 화신인가요? 사랑은 환희와 행복의 감정만이 아닙니다. 사랑 속에 함께 공존하는 상처와 아픔이 있지요. 미묘한 감정이 보입니다. 클림트는 작품을

구스타프 클림트 〈사랑〉, 1895

통해 인간의 현실적인 감정을 시각적으로 형상화했습니다. 클림트의 작품 속 여성은 익명의 존재가 많습니다. 많은 여성과 사랑을 나누면서도 드러내는 것을 싫어했으니까요. 여성이 너무 많아 밝히고 싶지 않았을 테지요.

〈아델 블로흐-바우어의 초상〉은 화려함의 극치라고 할까요? 사랑을 신비롭게 표현했습니다. 신적이고 영적인 존재의 서광이 비치는 모습입니다. 얼굴은 화장한 듯 뽀얗고 의상은 여신의 존재감을 보여주네요. 아델의 지적인 내면을 섬세하면서도 우아하고 고귀하게 표현했습니다.

구스타프 클림트 〈아델 블로흐-바우어의 초상〉, 1907

구스타프 클림트 〈아델 블로흐-바우어의 초상〉, 1912

눈부시고 고혹적인 자태와 고고하고 관능적입니다. 클림트만의 기법이 보입니다. 황금 양식과 다양한 패턴, 기하학적 문양, 아르누보 기법을 유감없이 발휘했습니다. 섬세하고 사실적인 묘사는 단순한 초상화가 아닙니다. 클림트 내면에 간직된 불꽃 같은 사랑을 보여 줍니다.

두 번째 뮤즈는 에밀리 플뢰게(Emilie Flöge)입니다. 오스트리아에서 '플뢰게 하우스'라는 유명한 패션사업을 운영하는 에밀리는 클림트와 인척 관계입니다. 1891년에 클림트의 남동생과 에밀리의 언니가 결혼했고, 결혼식장에서 만난 두 사람은 27년간 관계를 유지합니다. 마지막 순간까지 함께하죠. 예술 동반자 이상의 관계를 유지하며 서로에게 영향을 주게 됩니다.

편지 쓰는 것조차 싫어하는 클림트가 에밀리에게는 400여 통의 사랑의 편지를 보냅니다. 클림트는 에밀리와 아름다운 예술적 공감대를 형성하며 같이 연극도 보고, 오페라도 관람합니다. 여름 휴가엔 자신의 별장에서 오붓하게 즐기

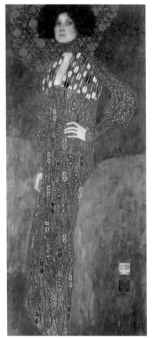

구스타프 클림트
〈에밀리 플뢰게 초상〉, 1902

는 등 여러 여성과는 다른 행보를 보였습니다. 클림트가 죽기 직전 에밀리를 불러달라고 했을 정도로 에밀리와 각별한 관계였음을 보여주었습니다. 클림트는 사망 전 재산의 절반을 에밀리에게 상속하는 유언을 남깁니다.

에밀리는 평생 클림트의 뮤즈였는데요. 〈에밀리 플뢰게 초상〉 이 작품은 황금빛 기법이 보이지 않습니다. 당당하고 도도한 포즈를 취하고 있네요. 자존심이 강하고 냉정함도 엿보입니다. 푸른색 톤으로 안정감이 있고 정적이기도 합니다. 아무런 장식이 없는 뒷배경은 암묵적인 메시지를 전달합니다. 에밀리의 의상이 독특한데요. 에밀리는 당시 새로운 패션 디자인으로 명성이 자자했습니다. 자신이 디자인한 옷을 입고 모델을 했습니다. 옷은 장식적이고 기하학적인 문양이 그려져 있습니다. 클림트는 에밀리 내면의 본질과 영혼의 깊이를 보여주고자 했습니다. 총 4점의 에밀리를 그렸는데요. 이 작품은 네 번째 작품입니다. 에밀리와 그녀의 어머니는 작품이 마음에 들지 않았다고 합니다. 에밀리가 마음에 들어 하지 않아 기분이 나빴나요? 클림트는 이 작품을 팔았다고 하는데 이유는 알 수 없습니다. 다시는 에밀리의 초상화를 그리지 않게 되죠.

에로틱한 사랑으로 삶을 즐기다

클림트는 사랑을 주제로 자신의 철학과 신념이 담긴 작품을 많이 남겼는데요. 여성을 달빛 속에 비치는 실루엣처럼 매혹적으로 표현했습니다. 관능을

넘어 철학을 보여주고 있죠. 클림트는 은둔생활을 하며 자신의 사랑을 숨기길 원했습니다. 한 여자만 사랑할 수 없는 바람기 많은 남자였으니까요. 클림트는 규정과 규칙, 관습을 싫어했습니다. 책임져야 할 여자가 있으면 예술의 걸림돌이라고 합니다. 그렇다고 여자를 싫어한 건 아닙니다. 여자를 너무 좋아하는 클림트는 성적인 부분에도 자유로웠죠. 작품의 모델은 모두 클림트와 그렇고 그런 사이였지만 단순히 즐기기만 하지 않았는데요. 클림트는 여성의 몸과 마음을 예술로 승화시킨 화가입니다. 클림트가 사망 후 14명의 여성으로부터 친자 확인 소송까지 벌어지는데요. 흔한 자화상도 남기지 않을 정도로 자신을 드러내기 싫어했던 클림트가 은둔생활로 자신의 스캔들을 감춘 것 같네요. 아름다운 여성과 사랑을 예술로 승화시킨 풍요로운 인생입니다.

예술도 사랑도 자유주의를 추구한 클림트는 자신의 화풍을 혁신적으로 구축했는데요. 클림트 화풍의 진수 〈키스〉가 탄생합니다. 키스하는 연인의 발밑에는 알록달록 화려한 꽃들이 사랑을 축복하고 있습니다. 깊고 진한 사랑입니다. 황홀하고 감미로운 순간이지요. 황금빛은 두 사람의 사랑을 비추고 있습니다. 신성하고 초월적인 사랑입니다. 에로틱하지만 선정적이지 않습니다. 남성은 여성을 따듯하게 감싸고 있네요. 포근하고 안락함을 주고 있습니다. 뜨거운 사랑의 불꽃이 타오르고 있습니다. 금빛으로 가득한 정원에 연인은 몽환적이고 신비로운 자태입니다. 의상은 화려하고 장식적인 패턴으로 가득하

네요. 클림트가 추구해 온 예술의 혼이 고스란히 담겨있습니다. 따뜻하고 포근한 느낌입니다. 금색으로 무장한 화려한 문양은 감미롭게 보입니다. 빨간색, 노란색, 보라색 꽃들은 황금빛 들판에서 춤을 추듯 아름답게 피어 있습니다.

구스타프 클림트 〈키스〉, 1907~1908

예술혼의 결정체입니다. 사랑의 신성함과 성적인 이미지를 에로틱하게 보여준 걸작입니다.

예술은 자유로워야 한다

19세기 말 빈은 전통을 중시하고 아카데미 미술이 주류였습니다. 당시 혁신을 추구한 화가들은 규율과 규칙은 예술을 도태시킨다고 합니다. 표현에 자유를 달라며 예술만큼은 간섭받지 않고 자유롭고 싶다고도 합니다. 상상력을 동원해 창작하고 자유롭게 탐구하자는 거지요. 전통에 얽매이지 않고 나의 세계관을 작품에 반영하겠다는 신조입니다. "진정한 예술가는 아무런 규칙에 얽매이지 않는다."라고 말합니다. 현실을 비판하고 예술의 범위를 넓혀야 한다고 주장합니다. 클림트는 보수적인 예술에 반발해 예술단체를 결성하게 되는데요. 1897년~1905년 콜로 모저(Kolo Moser, 1868~1918년), 요제프 호프만(Josef Hoffmann, 1870~1956년) 등으로 결성된 '빈 분리파(Wiener Secession)'입니다. 초대 회장인 클림트는 큰 역할을 하게 되죠. 빈 분리파의 목표는 '새로운 양식을 만든다.

빈 분리파 단체 사진
슬로건 "시대에는 시대의 예술을, 예술에는 자유를."

국제적으로 예술 활동을 하며 확장한다. 다양한 종합 예술을 추구한다.'입니다. 예술 잡지 『베리 자크릴리움』을 창간하고 아르누보, 디자인, 포스터, 평론 예술 문화에 공헌하게 됩니다. 8년 동안 왕성한 활동을 한 빈 분리파는 멤버들의 예술 양식이 변함에 따라 한두 명씩 탈퇴하면서 1905년 해체됩니다. 빈 분리파는 현대미술에 큰 영향을 주었습니다.

클림트와 에곤 실레(Egon Schiele, 1890~1918년)와의 관계를 조명해야 할 필요가 있는데요. 1907년 클림트는 17세인 실레를 만나게 됩니다. 둘은 이후 스승과 제자 관계의 행보를 보이게 되죠. 실레는 클림트를 존경하고 신뢰하며 스승의 작품을 연구하고 영향을 받게 됩니다. 클림트는 실레를 후원하고 지지하며 인체 드로잉과 구도, 색채 등 많은 조언을 합니다. 실레의 자유로운 선과 과감한 동작, 선정적인 포즈는 클림트의 영향이라 할 수 있습니다. 날카롭고 왜곡된 선, 솔직한 감정 표현, 에로틱한 신체적 표현 등 실레는 감정을 숨기지 않고 도발적이고, 직설적으로 과감히 그려나갑니다. 보는 이로부터 불편함을 느끼게 하였죠. 후에는 클림트의 영향에서 벗어나 자신만의 화풍을 만들어 가게 됩니다.

죽음이 있기에 삶이 소중합니다. 삶은 희망을 뜻합니다. 클림트는 죽음을 절망이 아닌 긍정적인 메시지를 전달하려고 합니다. 〈죽음과 삶〉 작품을 보니 다양한 군상 속에서 삶의 희로애락이 느껴집니다. 그림에서 왼쪽은 죽음

구스타프 클림트 〈죽음과 삶〉, 1911

을 뜻하듯 어둡습니다. 미지의 세계입니다. 어둠은 부정적인 것만은 아닙니다. 끝이 아니라 삶의 일부이지요. 죽음과 삶의 의미를 추상적이고 상징적으로 표현했습니다. 오른쪽의 군상은 밝게 표현되어 있습니다. 몸은 엉켜져 있습니다. 서로의 몸을 감싸안으며, 온기를 전하고 있습니다. 어둠과 빛의 조화가 어우러져 새로운 희망을 보게 됩니다. 인간 존재의 운명을 상징적으로 표현했습니다. 화려한 색채는 생동감이 느껴집니다. 생명과 에너지, 희망을 상징합니다. 우리의 삶은 고난과 역경, 기쁨과 즐거움이 함께 공존합니다. 아무 이유 없이 불안하고 위태롭기도 하죠. 이 작품은 무의식이 몽롱한 상태입니다. 무

아의 경지 같기도 합니다. 클림트는 죽음과 삶의 깊이를 성찰하며 철학적인 의미를 주고자 했습니다.

〈생명의 나무〉는 아르누보 양식으로 그려진 작품입니다. 아르누보는 빈 분리파가 추구해 온 핵심 양식입니다. 아르누보는 19세기 말 20세기 초 회화, 건축, 가구, 공예에 영향을 주게 됩니다. 아르누보의 거장은 화려하고, 여성적인 포스터로 유명한 알폰스 무하(Alphonse Mucha, 1860~1939년)와 장식적이고 독특한 건축의 거장 안토니 가우디(Antoni Gaudí, 1852~1926년)가 있습니다. 〈생명의 나무〉는 다양한 패턴을 자유롭게 묘사해 생명의 순환을 느낄 수 있는 작품입니다. 곡선으로 아름답게 표현한 나뭇가지는 생명력의 의지를 볼 수

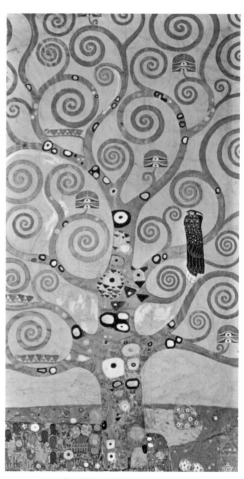

구스타프 클림트 〈생명의 나무〉, 1910~1911

있습니다. 풍부한 금색은 신비롭고, 영적이고 독특합니다. 이 작품 이후 클림트 말년에는 고흐와 고갱의 강렬한 색채를 사용하기도 했습니다.

자신의 사생활이 알려지는 것을 싫어했습니다. 알고 보니 여자관계가 복잡했죠. 세기의 바람둥이 디에고 리베라만큼 다양한 여성과 사랑을 나누었던 클림트는 죽기 직전 에밀리 플뢰게에게 자신이 보낸 편지를 소각하라고 부탁합니다. 에밀리는 대부분의 편지를 소각했다고 하죠. 클림트의 사생활이 알려지지 않은 이유이기도 합니다. 자유로운 영혼, 클림트는 유별난 여성 옹호주의 덕분에 그의 예술은 세기의 걸작을 남기게 되었죠. 평생을 여성의 아름다움을 탐구했고, 성적 욕망, 인간의 본능을 은유적이고 상징적으로 표현한 거장입니다. 1918년 2월 뇌졸중과 폐렴으로 사망합니다. 그의 나이 55세입니다. 그의 제자 에곤 실레도 같은 해에 스페인 독감으로 28세에 사망합니다.

아마데오 모딜리아니 1884~1920

Amedeo Modigliani ——————— 열정적이고 자유로운 영혼을 지닌 화가

아마데오 모딜리아니

19세기 파리 몽마르트르는 예술가들이 꿈과 사랑, 창작을 불태운 곳입니다. 1800년 초반부터 가난한 예술가들이 모이기 시작해 200여 년 동안 예술가의 터전이 됩니다. 창작 활동의 무대였지요. 자유분방한 예술가의 아지트이기도 합니다. 피카소, 마티스, 고흐, 로트렉 외많은 예술가가 활동한 곳이죠. 아방가르드 미술, 인상주의, 야수주의, 입체주의 등 미술 사조의 발상지이기도 합니다. 몽마르트르를 상징하는 사크레쾨르 대성당에서는 파리 시가지를 내려다볼 수 있습니다. 파리의 밤 문화를 상징하는 물랑 루즈는 예술가의 성지입니다. 전설적인 화가 로트렉이 맹활약한 곳이기도 합니다.

몽마르트르의 낭만과 생기 넘치는 분위기를 즐기며, 많은 화가와 소통합니다. 주로 초상화와 누드를 그립니다. 단순하면서 심오하고, 신비적인 초상화는 당시 예술계에 충격을 주었습니다. 절제미가 넘치는 누드는 화가의 상징적 이

미지가 되었습니다. 몽마르트르 밤 문화에 젖어 방탕한 생활을 합니다. 심각한 알코올 중독과 마약은 비극적인 삶으로 마감하게 되죠. 그에게 몽마르트르는 삶의 거주지 이전에 예술혼을 불태우는 요람이기도 했습니다. 역사상 가장 슬프고 아름다운 사랑을 몽마르트르에서 했습니다. "인생은 순간 속에서 살아가야 한다. 과거에 묶이거나 미래를 두려워하지 마라."라고 합니다. 본성에 숨겨진 욕망과 보헤미안적인 삶을 살았지요. 아마데오 모딜리아니를 소개합니다.

1884년 이탈리아 리보르노에서 태어납니다. 그의 집은 유대인 가정입니다. 어머니는 지성과 교양을 갖추었습니다. 은행가인 아버지는 모딜리아니가 태어났을 때 사업 실패로 가정은 더욱 어려워집니다. 태어날 때부터 몸이 약했던 모딜리아니는 어린 시절부터 결핵과 폐렴 등으로 학업을 중단하기도 하죠. 어려운 환경이지만 어머니는 아들이 미술에 재능이 있다는 사실을 알고 미술교육을 시킵니다.

피렌체 미술학교에 들어가 르네상스 미켈란젤로의 조각에 관심을 가지게 됩니다. 조각가는 모딜리아니의 꿈이었습니다. 1903년엔 베네치아 미술학교에서 새로운 예술을 접하며 체계적인 미술교육을 받습니다. 열정적이고 낭만적인 성격으로 자신의 신념을 굳게 믿습니다. 예술에 대한 강한 자부심을 가지고 있으며 자유로운 영혼입니다. 입체파와 표현주의에 영향을 받아 형태를 단

순화시킵니다. 강렬한 색채를 사용하여 자신만의 스타일을 구축합니다.

파리의 보헤미안, 독창적이고 강렬한 예술혼

1906년 파리 몽마르트르로 향합니다. 그곳에서 아방가르드 예술을 접하고, 독창적인 예술 화풍을 구축합니다. 앙드레 살몽(André Salmon), 파블로 피카소, 콘스탄틴 브랑쿠시(Constantin Brâncuşi)와 소통하며, 예술적인 자극을 받게 되죠. 당시 유행한 후기 인상주의, 입체주의, 표현주의, 야수주의의 사조를 작품에 반영하기도 합니다. 그림과 조각에 열정을 쏟아부었습니다. 가늘고 긴 목과 눈동자가 없는 눈, 왜곡된 단순한 형태의 초상화와 누드로 그만의 독특한 화풍을 창조해 냅니다.

아마데오 모딜리아니, 파블로 피카소, 앙드레 살몽

모딜리아니는 파리에 이주한 후 다양한 예술인과 만남을 갖습니다. 초기에는 앙투안 부르델(Antoine Bourdelle)의 작업실에서 조각을 배우게 되는데요. 부르델은 고전과 현대를 잘 접목해 조각이 지닌 아름다움을 표현하는 조각가입니다. 그중 모딜리아니가 이사한 집 근처에 살고 있는 브랑쿠시 조각가와 가까이합니다. 모딜리아니의 어릴 적 꿈은 조각가였습니다. 브랑쿠시는 아프리카

원시미술 영향을 받아 자신의 조각 작품에 적용합니다.

단순한 형태와 간결한 선, 독특한 이미지로 당시 좋은 호응과 인기를 얻게 됩니다. 모딜리아니는 그의 조각 작품을 연구하며, 초기 자신의 조각에 적용해 독특한 조각 세계를 구축합니다. 단순한 형태, 얼굴과 코, 목을 길게 과장하고 무표정한 얼굴, 왜곡된 이미지는 모딜리아니만의 시그니처가 되었지요.

19세기 말과 20세기 초 아프리카 원시미술의 상징인 단순한 형태는 당시 화가의 예술 활동에 영감을 주게 되었죠. 아프리카의 조각과 회화는 독특한 조형 예술입니다. 추상예술의 시발점이 되기도 합니다. 왜곡되고 과장된 표현, 상징적 이미지, 종교적 신념, 주술적이고 영적 이미지는 현대 미술에 변화를 주었죠. 원시미술이 기초가 된 파블로 피카소의 〈아비뇽의 처녀〉와 앙리 마티스의 대담한 색과 단순한 형태와 선은 그들만의 예술이 되었지요.

원시미술에 영향을 받은 모딜리아니는 몇 년간 조각 작품을 이어 나갑니다. 하지만 어릴 적부터 앓고 있었던 결핵과 허약한 체질 때문에 조각을 포기하게 됩니다. 조각의 재료

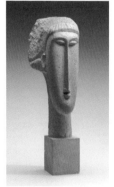

아마데오 모딜리아니 〈여자의 머리〉〈두상〉, 1911~12

인 석재는 먼지가 많이 나와 결핵이 있는 모딜리아니에게는 치명적이었죠. 또 다른 이유는 돌을 살 돈이 없어서 공사장이나 주위에서 돌을 주워다 작업했지만, 한계에 부딪치게 되죠. 5년 동안 25점의 조각을 남깁니다.

예술적으로 인정받으려고 노력함에도 성과는 없었습니다. 파리에서의 생활은 방황과 방탕, 알코올 중독, 마약으로 더욱 피폐해집니다. 파리의 밤은 모든 예술가를 유혹했습니다. 흥청망청 마시는 술과 마약은 보헤미안 스타일의 모딜리아니에겐 천국과 같았습니다. 매일 밤 문화를 즐기는 생활은 작업을 지속할 수 없는 상황까지 오게 만듭니다. 자유로움이 무절제를 낳고 건강은 더욱 악화하였습니다. 인정받지 못한 화가였기에 간간이 팔린 그림값은 모두 방탕한 생활에 탕진하게 되었죠. 경제적 어려움은 악순환이 되었습니다. 잘생긴 외모 덕에 많은 여성이 무료로 모델이 되어 주었지만, 여성들과의 불안정한 관계는 삶을 더욱 피폐하게 만들었습니다.

모딜리아니의 예술을 인정하고, 작품 홍보와 판매까지 책임지는 화상이 있었는데요. 프랑스에서 갤러리를 운영하는 폴 기욤(Paul Guillaume)입니다. 표현주의와 입체주의 작품에 큰 관심을 보이며 아방가르드 미술을 소개하는 화상입니다. 폴 기욤은 모딜리아니의 그림을 사주며 재정적으로 지원하기 시작합니다. 초상화와 누드 작품에 관심을 가지고 그만의 독특한 화풍을 알리고 홍보합니다.

모딜리아니는 〈폴 기욤 초상화〉도 남기게 되는데요. 폴 기욤과의 관계를 기념하기 위한 그림이기도 하죠. 초상화는 모딜리아니의 독특한 스타일을 볼 수 있습니다. 긴 얼굴과 목 그리고 폴 기욤의 독특한 모습을 세련되게 표현한 작품입니다. 공허하게 표현된 눈은 신비롭고, 내적인 감정을 드러내고 있습니다. 배경보다는 인물에 집중할 수 있도록 그렸습니다. 폴 기욤과의 관계는 모딜리아니의 예술 활동에 영향을 주게 됩니다.

1917년 폴 기욤은 모딜리아니가 첫 개인전을 열 수 있도록 도움을 주는데요. 모딜리아니 인생 중 가장 중요한 첫 개인전은 논란의 사건이 되어 버립니다. 그 대상은 누드입니다. 사람들은 모딜리아니의 독창적인 예술을 인정하지 않았습니다. 사회 분위기와 보수적인 가치관으로 작품을 보게 된 거죠. 전통적인 누드에 길들어 있는 관람객에게 모딜리아니의 누드는 선정적이었죠. 보기 민망할 정도로 사실적인 표현에 불편함을 드러냈습니다. 갤러리 가까운 곳에 경찰서가 있었는데요. 경찰이 갤러리 외부 벽에 걸려 있는 선정적인 누드를 보게 됩니다. 외설적이라며 당장 전시

아마데오 모딜리아니 〈폴 기욤 초상화〉, 1916

를 중단하라고 합니다.

작품 중 일부를 철거하고 전시는 진행되었지만, 성공적인 전시를 이루지 못하고 끝나고 맙니다. 개인전은 비록 성공하지 못했더라도 출품한 작품만큼은 독창성 있는 예술로 높이 평가받는 기회가 되었습니다. 도움을 준 폴 기욤과 모딜리아니의 관계는 신뢰와 믿음, 우정이 두터워지게 되었습니다.

아마데오 모딜리아니
〈누워있는 누드〉, 1917

아마데오 모딜리아니
〈누드〉, 1917

세기의 사랑이 남긴 슬픈 이야기

1917년 모딜리아니는 파리 미술학교에 다니는 잔 에뷔테른(Jeanne Hébuterne, 1898~1920년)을 만나게 됩니다. 잔은 19세, 모딜리아니는 33세입니다. 모딜리아니는 작품은 성공하지 못했고, 초상화와 누드화를 싼값에 팔다 보니 여전히 궁핍하고 가난했습니다. 잔의 집안은 부유한 부르주아였고 가톨릭 신앙을 가지고 있었습니다. 모딜리아니는 당시 무명 화가에다 알코올 중독에 마약까지 방탕한 생활을 하고 있었습니다.

잔의 부모님은 둘의 만남을 강력하게 반대합니다. 둘은 부모님의 반대에도 열렬한 사랑을 하며 동거를 시작합니다. 모딜리아니는 잔과 동거하면서도 여전히 술을 마시고 폭력적인 행동을 보이기까지 합니다. 이런 행동에도 잔은 모딜리아니가 작업에만 전념할 수 있도록 헌신적인 모습을 보입니다. 잔의 헌신적인 보살핌과 사랑에 마음의 안정을 찾은 모딜리아니는 작업에 매진하며 많은 작품을 남기게 되는데요. 3년 동안 25점의 잔 초상화를 그리는 등 초상화와 누드 작품이 쏟아져 나왔습니다.

잔 에뷔테른

둘은 너무나 사랑했습니다. 1918년 잔은 모딜리아니의 딸을 낳게 됩니다. 세상은 사랑만으로는 완성될 수 없나 봅니다. 모딜리아니는 알코올 중독은 여전했고 간간이 판매된 작품값은 유흥으로 써 버립니다. 가난은 깊어만 갔고 어릴 적부터 가지고 있었던 지병은 날이 갈수록 악화해 둘의 삶에 깊이 파고들었습니다. 빈털터리에다 알코올 중독과 마약으로 거칠게 변한 모딜리아니는 사랑하는 잔에게 폭력까지 쓰며 씻을 수 없는 상처만 줍니다. 하지만 잔은 헤어질 결심 절대 안 합니다. 모딜리아니가 그렇게 좋았을까요. 우아하고 아름답고, 천사 같은 잔은 모딜리아니를 만나 불행에서 벗어날 수 없는 운명이 됩니다.

잔이 둘째를 임신하게 됩니다. 어려운 환경에서 더 이상 함께 할 수 없습니다. 모딜리아니는 잔을 집으로 보내게 됩니다. 잔의 부모님은 잔과 어린 손녀딸은 받아들이지만, 모딜리아니는 받아주지 않았죠. 모딜리아니는 고독과 추위 속에서 한 발짝도 움직일 수 없었습니다. 죽음을 예감했을지도 모릅니다. 서서히 온기가 사라지는 자신의 몸을 바라보며 무슨 생각을 했을까요? 사랑하는 잔이 얼마나 그리웠을까요. 주위에서 아무런 인기척이 없어 문을 열어보니 신음하고 있는 모딜리아니를 발견합니다. 자선병원으로 옮겨지지만 끝내 일어나지 못합니다. 잔을 다시는 볼 수 없게 됩니다. 모딜리아니의 죽음을 알게 된 잔은 미친 듯이 울며 정신을 잃어갑니다. 몇몇 화가들이 모여 장례식을 치르게 되는데요. 그곳엔 잔은 보이지 않습니다. 부모님이 잔의 상태가 좋지 않아 걱정되어 집으로 데려왔기 때문입니다.

잔 에뷔테른 〈자살〉, 1920

잔은 자신의 마지막 모습을 그림으로 남깁니다. 뱃속에는 둘째 아이가 있습니다. 슬픔과 비통에 젖어 신음합니다. "천국에 가서도 당신의 모델이 되어 줄게요."라고 말할 만큼 모딜리아니를 사랑한 잔 에뷔테른. 정말 천국에 가길 원했을까요? 그곳에서 모딜리아니와 행복한 삶을 살길 원했을까요? 삶을 거부합니다. 모두가 잠든 새벽 잔은 부모님 집 베란다에 올라가 뱃속의 아이와 함께 뛰어내립니다. 잔의 나이 22살입니다.

모딜리아니 작품의 시그니처

모딜리아니 작품은 길쭉한 얼굴과 코와 목, 공허한 표정에 눈동자가 없는 것이 특징입니다. 전통적인 초상화 기법과 다르게 형태 또한 단순합니다. 부드러운 곡선과 간결한 선으로 단순화시켜 배경보다는 인물을 강조했죠. 색감이 따뜻하고 감정적 분위기를 연출합니다. 내면과 감정의 깊이를 보여주고 있죠. 늘 봐 왔던 초상화가 아닌 비현실적인 구도로 생소하지만 독특함이 묻어나는 모딜리아니만의 독창적인 화풍이라 할 수 있습니다.

모딜리아니의 뮤즈, 잔은 어느 날 "왜 제 눈에 눈동자를 그리지 않느냐?" 고 묻자 "당신의 영혼을 알게 되면 눈동자를 그릴게요."라며 심오한 말을 남깁니다. 모델의 외적인 모습이 아닌 내적 영혼과 인물의 본질을 표현하고 신비로움을 관람객에게 전하고자 했죠. 인물의 디테일한 묘사보다는 간결한 표현

으로 자신의 예술 철학을 전하려는 의도가 엿보입니다. 내면을 표현하고 추상화처럼 묘한 감정을 보여주고자 했습니다. 고전적인 기법이 아닌 현대적으로 재해석한 인물 표현은 현대 미술에 영향을 주었습니다.

큰 모자를 쓴 잔의 모습에서 애잔함과 슬픔이 느껴지는 〈모자를 쓴 에뷔테른〉 작품은 그녀에 대한 사랑과 애정을 느낄 수 있죠. 잔은 사랑하는 모딜리아니의 모델이 될 수 있다는 것에 행복합니다. 내면적 아름다움과 고요함이 느껴지네요. 부드러운 곡선과 단순한 형태는 잔의 우아한 모습이 더욱 부각

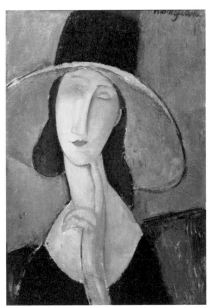

아마데오 모딜리아니 〈모자를 쓴 에뷔테른〉, 1917

됩니다. 모딜리아니는 잔을 신비롭고 이상적인 아름다움으로 표현했습니다. 황색 스웨터를 입은 잔은 포근하고 따뜻합니다. 〈황색 스웨터를 입은 잔 에뷔테른〉 작품 속 잔의 부드럽고 자연스러운 형태와 선이 인물의 감정적 여운을 느낄 수 있게 해 줍니다.

〈잔 에뷔테른 초상〉 작품은 잔의 눈에 눈동자가 그려

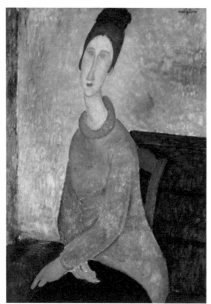

아마데오 모딜리아니
〈황색 스웨터를 입은 잔 에뷔테른〉, 1918

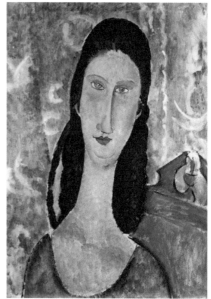

아마데오 모딜리아니 〈잔 에뷔테른 초상〉, 1919

져 있습니다. 눈동자를 그리지 않은 이유는 내면의 영혼을 보지 못했기 때문이라더니 이제 잔의 내면과 맑은 영혼을 보았나요. 지금껏 만난 어느 여성과는 비교할 수 없는 잔의 청순하고 아름다운 영혼이 모딜리아니에게 더없는 감동으로 다가왔을 것입니다. 잔의 깊은 사랑은 영혼의 울림이 되었고 슬픈 사랑이 되었습니다. 모딜리아니는 잔에 대한 사랑을 작품으로 남겼습니다. 잔의 초상화를 통해 사랑의 미묘한 감정을 그렸습니다.

모딜리아니는 많은 초상화를 그렸지만, 자신의 자화상은 별로 남기지 않았

는데요. 1919년 〈자화상〉 작
품 속 모딜리아니의 얼굴에서
절망과 깊은 슬픔이 느껴집니
다. 우울함이 느껴지기도 합니
다. 이 작품을 그렸던 시기는
자신의 그림은 안 팔리고, 건
강은 악화하고, 현실은 희망적
이지 않아 비통하고 고통스러
웠던 때였습니다.

아마데오 모딜리아니 〈자화상〉, 1919

　화가는 무슨 생각을 하고
있을까요? 그림을 그리면서
잔의 모습을 생각하고 있는 걸까요? 이젤 앞에 있는 화가의 슬픔에 젖은 저
눈빛과 고뇌에 찬 표정을 보니 마음이 아련해집니다.

　순간의 본능과 욕망에 충실했던 자유분방한 삶이 비참하고 절망적인 현실
이 되어 불행을 재촉합니다. 잔에게 영원한 사랑을 맹세했지만, 해줄 수 있는
것이 아무것도 없습니다. 자화상의 눈빛은 빛을 잃고 있습니다. 곁에는 분명
잔이 있습니다.

　모딜리아니의 작품은 화가 사후에 그림값이 수백억 원에 거래가 되었습니

다. 그의 작품이 위조의 표적이 되었다는 사실을 알고 있나요? 위조의 가장 큰 이유는 작품의 단순성입니다. 복잡한 디테일이 없으니 위조하기에 좋은 조건이라 할 수 있습니다. 초상화는 위조하기 쉬워 위조범들이 많다고 합니다. 모딜리아니는 자신의 작품을 소중히 다루지 않았습니다. 기록도 허술했고, 보관도 제멋대로이니 출처 확인이 어려운 작품이 많았다고 합니다. 위작과 진품의 구별이 어려운 것은 당연할 수밖에 없었지요.

여러 사례가 있는데요. 이탈리아 리보르노는 모딜리아니 고향입니다. 그곳에서 조각품 3점이 발견되었다는 소식이 있었는데요. 나중에 알고 보니 예술학교 학생들이 만든 위조품이라고 합니다. 2017년 이탈리아 팔라초 두칼레 전시실에서 전시된 모딜리아니의 작품 21점 중 20점이 위작인 사건도 있었습니다. 위작은 전문가의 감정이 필요합니다. X선, 적외선 촬영, 모딜리아니의 붓질, 물감 등을 분석하여 진품을 확인한다고 합니다.

모딜리아니에게 있어 가장 행복한 시기는 잔과 함께한 시간이었지요. 너무나 짧았습니다. 행복과 절망, 고통이 함께한 시간입니다. 잔과 함께하며 자신의 예술은 풍부한 결실을 거두었습니다. 가난과 병으로 늘 힘겹고 불안한 생활을 했습니다. 모딜리아니 작품은 미학적으로 높이 평가받았습니다. 초상화의 내적인 본질과 진실을 보게 된 거죠. 모딜리아니는 "예술가는 다른 사람들에게는 보이지 않는 진실을 봐야 한다."라고 했습니다. 자신만의 독특한 화풍

페르 라셰즈에 있는 모딜리아니와 잔 묘지

을 구축한 모딜리아니는 19세기 미술 사조는 물론 현대 미술에 끼친 영향도 크다고 볼 수 있습니다.

1920년 모딜리아니는 35세의 나이에 결핵성 뇌척수막염으로 사망합니다. 그가 사망한 후 뮤즈 잔 에뷔테른이 그를 따라갑니다. 영혼을 울리는 비극적인 사랑. 모든 사람에게 슬픔으로 다가옵니다. 죽어서도 함께하고자 했던 잔은 부모님 때문에 10년 동안 모딜리아니와 함께하지 못했습니다. 잔의 부모님은 모딜리아니를 만나 자기 딸이 비극적 죽음을 맞이했다며 같은 곳에 묻지 않았기 때문입니다. 1930년 잔의 부모님은 함께 잠들 수 있도록 모딜리아니 옆으로 잔을 옮기게 됩니다. 천국에서 아름다운 사랑을 나누고 있겠죠.

"삶이 고통스러울 때도 예술은 그것을 초월할 수 있는 힘을 준다."

_아마데오 모딜리아니

툴루즈 로트렉 1864~1901

Toulouse Lautrec ———————— 물랑 루즈의 밤을 사랑한 작은 화가

툴루즈 로트렉

19세기 중반 파리 예술계는 혁신을 꿈꾸며 기존의 전통에서 벗어나 새로운 예술을 하고자 했습니다. 마네, 모네, 드가, 후기 인상주의 고흐, 고갱, 세잔 등은 온갖 조롱과 모욕, 비방에도 꿋꿋하게 예술의 전사가 되었지요.

예술가들은 왜 평범함에서 벗어나 늘 새로움을 추구하려 할까요? 새로움은 우리를 설레게 합니다. 흥미롭고, 신선하고, 독창적이고, 참신하죠. 예술은 때론 비범하고 우리가 생각하는 이상의 혁신이 필요합니다. 파리의 불빛은 유흥과 향락을 비추고, 매력적입니다. 평범함에서 벗어나고 싶은 이들의 안식처였죠. 권태는 죽기보다 싫다! 새롭지 않은 예술은 이제 무미건조하고, 따분하고, 재미없습니다. 거부당하게 되죠.

"나는 사람들의 진정한 모습을 그리기를 원했다. 그들이 어떤 가면도 쓰지 않은 채로."라고 말합니다. 파리의 밤 문화를 사랑했습니다. 몽마르트르 물랑

루즈에서 맹활약했습니다. 물랑 루즈의 활기찬 밤 풍경을 예술로 승화시켰습니다. 작품은 간결하고, 선은 단순합니다. 우키요에를 작품에 녹였고 단순한 형태와 강렬한 색채, 원근법이 없습니다. 역동적인 모습을 잘 포착해 다양한 인물의 생동감 넘치는 표현이 걸작입니다. 상업적 포스터도 그의 손길이 닿으면 예술로 변합니다. 자유로운 영혼인 그는 '내 사전엔 건강은 없다'고 외칩니다. 그의 뮤즈 '술'과 쾌락만이 인생인 양 매일 마십니다. 물랑 루즈의 전설 툴루즈 로트렉입니다.

1864년 프랑스 남부 알비에서 태어납니다. 천 년 이상 이어져 온 유서 깊은 귀족 아들입니다. 금수저보다 높은 다이아몬드 수저입니다. 고귀한 귀족 자제지만 로트렉의 불행은 태어나면서부터 시작합니다. 어릴 때부터 허약한 체질에다 유전적으로 골격이 약해 쉽게 넘어지고 다치곤 했습니다. 다치면 회복이 더디었지요. 원인은 근친혼입니다. 아버지와 어머니는 사촌 관계입니다. 당시 귀족의 혈통과 재산을 지키고 권력을 유지하기 위해 근친혼이 성행했습니다. 로트렉의 부모도 예외는 아니었죠. 로트렉은 14세에 다리를 다쳐 골절된 후 성장하지 않습니다. 성장이 멈춘 그의 키는 152cm입니다. 어른이 된 로트렉은 난쟁이 화가로 불리게 됩니다. 두 다리가 짧고 정상적이지 않은 자기 모습에 절망하여 고립된 생활을 합니다. 후에 파리 생활에서는 음주와 약물 남용으로 건강이 나빠집니다. 로트렉에게 건강보다 더 아픈 상처가 있는데요. 아버

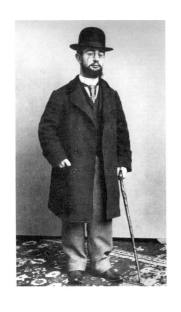

지와의 갈등입니다. 아버지는 아들이 미워집니다. 로트렉의 병이 가문을 더럽혔다고 생각하죠. 당시 귀족 가문에서는 승마가 사회적 지위를 높이는 데 중요한 취미였죠. 아버지는 태어난 아들과 승마를 즐기며, 귀족의 품격을 과시하고 싶었습니다. 아들이 정상적이지 못하니 모든 꿈이 물거품이 되었지요. 실망은 아들을 미워하고 외면하는 지경까지 이릅니다. 아들이 그림을 하겠다고 했을 때 아버지는 그림은 귀족 신분을 실추시키는 것이라며 반대합니다. 아버지와의 불화는 로트렉이 죽음이 임박해질 때까지 계속됩니다.

어머니는 로트렉을 애정과 사랑으로 보살핍니다. 그림에 재능을 보이는 아들의 예술 활동을 지원하고 격려합니다. 어머니는 로트렉이 파리에서 활동할 때 많은 사람이 드나드는 쾌적하지 못한 환경에서 그림을 그리고 있는 것이 못마땅했습니다. "안락하고 편안한 집을 두고 왜 고생하며 인생을 살아가느냐"고 어머니가 묻자, 로트렉은 "나의 예술은 안락함에서는 성취할 수 없습니다. 저는 이곳 물랑루즈에서 새로운 그림을 그려야 합니다."라고 말합니다. 저

택에 살면서 혁신적인 그림을 그릴 수 없다는 것입니다. 자식 이기는 부모가 있나요. 하지만 물랑 루즈에서 폭음과 약물 남용, 방탕한 생활은 어머니에게 큰 상처를 주었지요. 건강이 악화하는 아들을 어머니는 끝까지 사랑하고 지원합니다.

로트렉은 전문 미술교육을 받지 않고, 파리 유명 화가에게 교육받습니다. 스승의 가르침과 여러 화가와의 교류에서 예술적 영감을 받았지요. 초상화와 역사화를 전문으로 하는 파리의 거장 레옹 보나(Léon Bonnat, 1833~1922년)에게 전통 아카데미 교육을 받습니다. 드로잉과 인물 묘사입니다. 규칙을 지켜야 하는 아카데미 교육은 신물 납니다. 창의적인 스타일을 고집하는 로트렉에게 맞지 않았죠. 그곳을 나가게 됩니다.

두 번째 스승 페르낭 코르몽(Fernand Cormon, 1845~1924년)을 만납니다. 주눅 들지 말고, 자유롭게 마음껏 표현해야 독창적인 자신만의 스타일을 찾을 수 있다고 합니다. 로트렉는 룰루랄라 흥얼거리며 죽어라 그리고 또 그립니다. 이곳에서 고흐를 만납니다. 파리에서 활동한 화가들과 왕래하며 예술에 몰두합니다. 물랑루즈의 휘황찬란한 밤 문화를 로트렉만의 스타일로 표현합니다.

로트렉은 소외 당하는 여성, 창녀, 무희, 무명 가수, 댄서 등 그들의 일상을 많이 그렸는데요. 작품 스타일이 독특합니다. 인물에 감정이 없습니다. 무표정한 얼굴에서 삶의 고뇌가 느껴집니다. 삶은 유쾌하지 않습니다. 현실을 이겨내

기 위해 치열하게 살아가야 하죠. 노동을 미화시키지 않고 사실 그대로를 그려 생동감이 넘칩니다. 감정과 내면을 강렬한 색채로 솔직하게 표현했습니다.

〈세탁부〉는 생계를 위해 마지못해 일하는 노동의 숭고함을 표현하려 했지요. 당시 여성들은 가사 일을 하면서 돈을 벌어야 했습니다. 세탁부 외 여성이 할만한 일거리는 없습니다. 로트렉은 힘겹게 일하는 여성을 연민의 마음으로 보게 됩니다. 감정적이고 인간적인 면을 보게 되죠. 작품 속 여성은 일하다 잠깐 저 멀리 풍경을 보고 있습니다. 무슨 생각을 하는 걸까요? 현실의 막막함과 고단한 일상, 언제쯤 지긋지긋한 노동에서 벗어날 수 있을까? 삶에 대한 허탈함과 쓸쓸함이 느껴집니다. 하층민의 노동을 인간적으로 표현했습니다. 단순히 묘사에서 벗어나 인물의 본질을 그렸습니다.

툴루즈 로트렉 〈세탁부〉, 1886

나의 인생은 파리 몽마르트르, 물랑 루즈

당시 나폴레옹 3세는 당시 혁명가들이 좁은 골목에 바리케이트를 쌓아 저항하고 폭력을 일삼는 것을 막길 원했습니다. 군대가 신속하게 진입할 수 있도록 모든 도로를 넓히길 원했죠. 비록 정치적 목적이긴 하지만, 재개발된 파리는 중세 도시에서 벗어나 아름답고 풍요로운 낭만과 유흥의 근대 도시가 되었습니다.

넓은 공원과 광장은 파리지앵의 산책 코스가 되고 저녁이면 휘황찬란한 네온사인과 샹들리에 불빛은 돈과 시간밖에 없는 부르주아를 유혹합니다. 파리의 근대화는 인상주의 화가의 작품에 등장하는 단골 주제가 됩니다. 보들레르가 쓴 『파리의 우울』은 낭만과 유흥, 쾌락이 넘치는 파리를 미화시킨 걸작이기도 합니다.

로트렉은 1885년에 몽마르트르에 정착해 빨간 풍차 물랑 루즈의 단골손님이 되는데요. 매일 출석 도장 찍습니다. 물랑루즈는 파리의 환락가입니다. 일상이 권태로운 부르주아 남성과 여성의 사교와 유흥장소였지요. 로트렉은 그곳에서 술을 마시며 그림을 그립니다. 지배인에게 그림을 그려주는 대가로 무한정 리필되는 술을 마실 수 있는 계약을 합니다. 로트렉의 방탕 생활의 막이 오릅니다. 물랑 루즈에서 로트렉의 그림 소재가 쏟아져 나옵니다.

춤추는 여성, 술에 취한 여성, 한탕 즐기고자 하는 남성, 캉캉 춤을 추는 댄서…. 로트렉은 한호합니다. 쾌락과 유희는 예술의 자극제라고 외칩니다. 환락가 물랑 루즈는 희열과 축제의 마당이 됩니다. 물랑 루즈가 문을 닫는 시간에 광란의 질주는 끝나고 로트렉은 아쉬운 마음을 달래기 위해 몇몇 친구들과 자리를 옮겨 또다시 술독에 빠집니다. 로트렉의 방탕 생활은 끝이 보이지 않습니다.

고흐와 함께 예술의 뮤즈 압생트에 빠지다

로트렉은 페르낭 코르몽 화실에서 만난 고흐와 절친이 됩니다. 둘은 마음 둘 곳이 없는 외로운 처지입니다. 절친도 이런 절친이 없습니다. 예술을 논하기보다는 술을 논합니다. 하루 종일 그림 그리며 받은 스트레스를 술로 풉니다. 밥 없이는 살아도 술 없인 못 살아 주의입니다. 술만이 살길이라 외치며 술이 자신의 뮤즈 인양 매일 함께합니다. 고흐는 동생 테오에게 받은 용돈을 술 마시는 데 탕진합니다. 가난한 예술가들이 즐기는 압생트 덕분에 요염한 녹색 요정과 유희하는 행운을 누립니다.

19세기 파리에서 유행한 압생트는 로트렉에게 예술의 뮤즈가 됩니다. 예술 영감을 불태우게 합니다. 중독성이 강하고, 환각 증상이 나타납니다. 삶이 무가치하고 무의미하다고 생각해서일까요? 절망과 우울을 허공에 날려 버리고

툴루즈 로트렉 〈압생트를 마시는 반 고흐〉, 1887

압생트로 허무한 인생 보상받고자 했나요? 로트렉이 그린 압생트 작품을 보겠습니다.

고흐와 함께 압생트를 즐기며 그린 〈압생트를 마시는 반 고흐〉 그림입니다. 작품을 보니 고흐는 압생트 잔을 앞에 두고 허공을 바라보고 있습니다. 고흐의 파리 생활은 희망적이지 않았습니다. 작품도 인정받지 못했고, 주위에서는 아마추어 화가라고 무시했죠. 고갱마저도 고흐를 자신의 밑으로 보았습니다. 생의 기쁨도 즐거움도 희망도 없는 듯한 멍한 표정에서 고흐의 처지가 느껴집니다. 아를에서의 고흐와 고갱과의 일화는 예술계에 소문이 자자했습니다. 퇴폐적인 파리 생활에 염증을 느낀 고흐는 화가공동체를 꿈꾸며 아를로 떠납니다. 이런저런 이유로 고흐가 파리를 떠나면서 죽고 못 사는 로트렉과 헤어지게 됩니다. 이후 로트렉은 고흐가 사망했다는 소식을 듣고 진심으로 슬퍼했다고 합니다.

예술가의 인생 스토리엔 뮤즈가 등장하는데요. 로트렉은 죽을 때까지 독신을 고수했지만, 그에게 영향을 끼친 몇 명의 여성이 있었습니다. 물랑 루즈

에서 유명한 캉캉 댄서 잔 아브릴(Jane Avril)과 라 굴뤼(La Goulue)입니다. 로트렉의 작품에 모델로 예술 활동에 영향을 주었지만, 모델 이상의 관계는 아닙니다. 로트렉이 사랑한 여성이 있었는데요. 잘 알려지지 않은 미스테리한 사랑이기도 합니다. 예술가들과 상류층 사람과의 관계에서 우연히 만난 그녀는 로트렉의 신체적인 조건 때문에 그와의 관계를 멀리했습니다. 로트렉은 사랑의 실패로 더욱 외로움과 고립에 빠지면서 술과 예술에 몰두하게 됩니다.

쾌락에 빠져 살던 그에게 한 여인이 나타납니다. 파리에서 화가의 모델로 활동하면서 르누아르, 드가와 밀접한 관계였고, 로트렉의 작품에 종종 등장하는 수잔 발라동(Suzanne Valadon, 1865~1938년)입니다. 로트렉은 그녀의 아름다운 외모와 개성에 매료되면서 그녀와 관계가 깊어집니다. 로맨틱한 사랑이 있었던 건 사실이지만 로트렉은 사랑보다는 자신의 예술 작업에 더 애착을 가지게 됩니다. 발라동은 그림에 소질이 있었습니다. 로트렉이 발라동에게 그림을 가르칩니다. 발라동이 예술 활동을 하는데 로트렉의 영향이 컸다고 합니다. 로트렉은 밤 문화를 그렸다면 발라동은 여성의 주제로 독특한 작업을 했습니다.

〈숙취〉 그림 모델은 수잔 발라동입니다. 로트렉을 사랑했죠. 그렇다면 함께 술도 마셨겠죠. 술 마신 후의 모습을 그렸습니다. 나른하고 피곤해 보입니다. 술기운이 아직도 남은 듯한 멍한 얼굴로 어디를 보고 있는 걸까요? 몸이 무겁

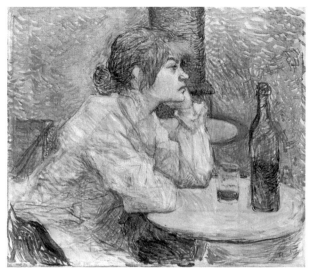

툴루즈 로트렉 〈숙취〉, 1887~1889

고 무기력한 표정입니다. 수잔 발라동의 〈숙취〉는 내면의 본질을 표현했습니다. 발라동은 '왜 이렇게밖에 살지 못하지? 인생이 왜 나에게만 가혹할까? 부질없는 인생 모두 내려놓고 싶어!'라는 생각을 하는 건 아닐까요. "삶은 고해와도 같지만, 그 안에서 의미를 찾는 것이 우리의 역할이다." 니체가 이런 말을 하며 우리를 위로합니다.

발라동에게 로트렉의 키 따위는 중요하지 않았죠. 그에게 사랑을 고백하지만, 로트렉이 거절했다는 일화가 있습니다. 사랑보다 예술을 선택한 거죠. 로트렉이 진심으로 사랑한 여인이 있는데요. 어머니입니다. 어머니는 로트렉이

물랑 루즈에서 그림을 그리는 것이 마음 아픕니다. 귀족 신분으로 사창가 여성을 만나고, 지저분한 환경에서 몸을 혹사하는 것이 안타깝습니다. 알코올 중독과 유흥으로 살아가는 아들을 보니 슬프기만 합니다. 끝까지 보호하고 헌신과 희생적인 사랑의 지원을 아끼지 않습니다. 로트렉은 정신은 물론 육체적 고통으로 건강이 악화하는 자신이 불안합니다. 어머니의 사랑은 위로와 안식이 됩니다. 어머니로부터 불멸의 사랑을 받게 되죠. 어머니의 사랑은 다른 어느 여성과도 비교될 수 없는 고귀한 사랑입니다.

> "사랑이란 누군가에게 갈망 받고 싶은 욕망이 너무나 강해져
> 그것 때문에 죽을 것 같은 기분이 드는 것이다."
>
> _툴루즈 로트렉

〈물랑 루즈에서의 춤〉의 장소는 19세기 말 파리 몽마르트르에서 유명한 카바레 물랑 루즈입니다. 로트렉은 그곳의 문화를 흡수하며 자신만의 예술 세계를 구축합니다. 밤이 되면 유흥을 즐기고 댄스들의 춤을 구경합니다. 아름다운 샹들리에, 화려한 춤, 유혹하는 여성, 축제의 분위기는 술과 함께 매혹으로 다가옵니다. 물랑 루즈의 넓은 홀에서 춤추는 무희와 즐기려는 남성들로 발 디딜 틈이 없습니다. 로트렉이 특별히 생각하는 댄서 라 굴뤼가 중심이 되어 주위에는 부르주아 남성들이 함께 춤을 즐기고 있습니다. 춤은 유혹적

이고 생동감이 있습니다. 물랑 루즈에서 늘 볼 수 있는 분위기이지만, 로트렉은 새롭고 신선하게 화폭에 담습니다.

로트렉은 1891년부터 포스터 작업을 하게 되는데요. 포스터의 거장답게 기념비적인 작품이 대거 쏟아져 나옵니다. 상업적인 미술을 예술로 승화시킨 선구자라고 할까요. 로트렉의 포스터는 물랑 루즈의 홍보 역할을 단단히 합니다. 당시 포스터는 아주 생소한 미술 장르였지만, 관능적이고 도발적인 댄스 모습을 독특하고 파격적인 이미지로 그려 큰 인기를 얻게 됩니다. 포스터가 너

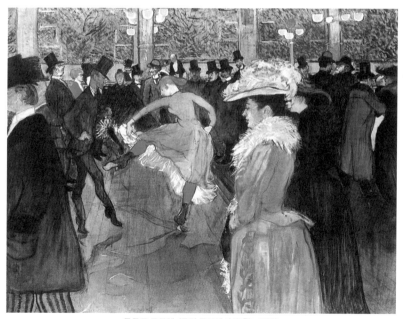

툴루즈 로트렉 〈물랑 루즈에서의 춤〉, 1890

무 독특해 거리에 붙여 놓은 포스터를 사람들이 모두 떼어 갈 정도였다고 합니다.

〈물랑 루즈 라굴뤼〉와 〈디방 자포네〉의 특징을 한 번 볼까요? 첫 번째 디테일이 없습니다. 선이 대담하고 간결합니다. 두 번째 평면적입니다. 색이 단순합니다. 입체감이 없고 일본 미술 우키요에를 적극 활용했습니다. 세 번째 주제가 강조되었습니다. 인물이 부각되고, 이색적이고, 환상적입니다. 텍스트도 참신하고 신선합니다. 상업용 포스터가 주는 이미지가 아닙니다. 로트렉은 파격적이고 전위적인 스타일을 원했습니다. 대담하고 독특하죠. 당시 파리 미술에 큰 영향을 주게 되었습니다.

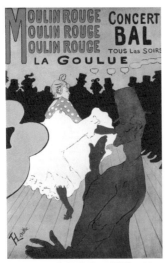
툴루즈 로트렉 〈물랑 루즈 라굴뤼〉, 1891

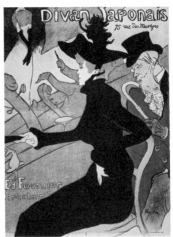
툴루즈 로트렉 〈디방 자포네〉, 1892

〈침대〉이 작품은 카바레의 유흥과 생기 있는 분위기와는 다릅니다. 현실적인 감정을 평면적이고 간결한 선으로 묘사되어 있습니다. 일에 지쳐 누워 있는 두 여성은 편한 모습으로 마주 보고 있지만, 소외감과 단절감 등이 느껴집니다. 여성이 맞나요? 머리카락이 짧습니다. 당시 매춘부나 사창가 여성들은 가난을 이기지 못해 자기 머리카락을 잘라 판매하기까지 했죠. 로트렉은 인물이 주는 이미지만을 표현하지 않았습니다. 저 여인의 삶과 가난을 본질적으로 그리고자 했습니다. 내면을 탐구하고 고독을 표현한 작품입니다.

〈화장하는 여인〉은 자신을 아름답게 꾸미는 모습을 담았습니다. 아름다움을 열망하는 것은 여성의 존재감을 높이기 위함이죠. 자아 표현입니다. 인물의 본질과 내면을 그렸습니다. 1890년 이후 로트렉은 여성의 사생활이나 일상을 주로 그렸는데요. 19세기 프랑스 파리는 문화적 사회적으로 혁신을 보였습니다. 당시 여성은 사회적 역할과 지위가 높아졌고, 여성의 존재감을 높이는 시대였죠. 자신의 이미지를 관리하고 외적 아름다움을 표현하는 것은 당시 시대적 배경의 원인이라고 할 수 있습니다.

"사람들을 그릴 때, 나는 그들의 몸뿐 아니라 영혼을 그린다."

_툴루즈 로트렉

툴루즈 로트렉 〈침대〉, 1892

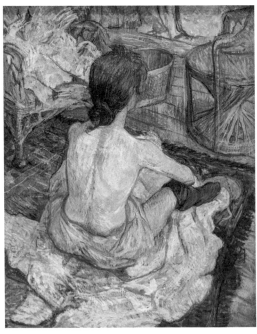

툴루즈 로트렉 〈화장하는 여인〉, 1896

우리는 평화로움 뒤에 숨겨진 고뇌를 발견하기도 합니다. 허망하다고 할까요? 로트렉의 예술 세계는 번민과 허무, 아픔으로 가득한 내 안에서 나를 발견하고 삶의 의미를 찾고자 합니다. 내면의 메시지에 귀 기울이고 나 자신에게 충실히 하고자 했죠. 로트렉에게 잊을 수 없는 상처는 자신을 바라보는 사회의 시선보다 아버지와의 심한 갈등이었지요. 귀족의 품격을 떨어뜨린다는 이유로 그림을 그리지 못하게 하고 몽마르트르에 있는 작업실까지 찾아와 아들의 그림을 불태운 아버지입니다. 아버지의 폭력적인 행동은 로트렉이 죽을 때까지 잊지 못하게 되었죠. 로트렉은 자신의 상처를, 그림을 통해 치유하려고 했습니다.

로트렉의 조기 사망의 원인은 여러 가지가 이유가 있는데요. 가장 큰 원인은 알코올 중독입니다. 술을 마시지 않으면 정상적인 생활이 불가능할 정도였죠. 폭음은 정신적, 육체적으로 악영향을 미쳤습니다. 유전적 요인도 한몫합니다. 부모의 근친혼으로 허약한 체질로 태어났고 어린 시절 하반신 골절로 정상적인 성장을 하지 못했습니다. 전부터 건강의 적신호가 왔음에도 술을 끊을 수 없었고 환락 생활은 자신의 삶을 비관하면서 계속 이어 갔습니다.

로트렉의 나이 서른일곱. 올 것이 옵니다. 하반신 마비가 됩니다. 어머니의 지극한 간호로 병은 호전됩니다. 돈밖에 없는 귀족 아들이니 자신의 몸을 아꼈더라면 좀 더 오래 살지 않았을까요? 이후에도 병의 그림자는 로트렉과 함

께합니다. 하반신 마비 후 얼마 있지 않아 뇌졸중으로 온몸이 마비됩니다. 돌이킬 수 없는 현실입니다. 어머니는 또다시 간호합니다. 간호만으로 해결될 수 있는 병이 아닙니다. 로트렉은 죽음이 임박한 걸 아는 듯 그림에 더욱 몰두합니다.

1901년 9월9일 36세의 나이로 사망합니다. 19세기 파리의 밤 문화를 생생하고 활기차게 표현했습니다. 근대 도시 파리 문화를 예술적으로 승화시킨 화가입니다. 로트렉 사망 후 아버지는 아들의 작품 중 사창가 여인이나 누드는 귀족 가문에 해가 된다고 모두 처분합니다. 로트렉 작품은 루브르에도 전시되는데요. 위대한 아들을 알아보지 못한 아버지는 루브르에서 아들의 그림을 보고 어떤 마음이었을까요. 아들에게 모진 상처를 준 것에 후회라도 할까요.

"나는 무엇을 그리는지 모르는 상태에서 붓을 들지 않는다."

_툴루즈 로트렉

로트렉의 작품은 즉흥적으로 보이지만 철저한 계획하에 그렸습니다. 순간 포착 뒤에 숨겨진 본질과 진실이라고 할까요. 로트렉은 드가를 존경했습니다. 그의 작품을 보고 연구까지 했다고 합니다. 드가가 늘 하는 말이 있지요. '미술은 스포츠가 아니다.' 야외에서 보이는 그대로가 아닌 계산과 계획으로 그려야 한다는 신념이죠. 로트렉도 드가와 예술 신념이 같다고 볼 수 있습니다.

인간의 내면을 탐색하고 꿰뚫는 시선을 보여주었습니다.

　로트렉 사망 후 어머니는 남은 작품을 알비에 기증합니다. 1922년 로트렉 미술관이 개관되고 기증된 작품은 그곳에서 빛을 발휘합니다. 로트렉은 상업 포스트를 회화의 경지에 올린 장본인이기도 하죠. 파격적인 포스터는 미술 장르에 큰 영향을 주었습니다. 짧은 인생 동안 회화 737점, 수채화 275점, 판화 369점 외 포스터를 포함해 5,000여 점의 많은 작품을 남겼고 그의 작품은 사후 높이 평가되었습니다.

잭슨 폴록 1912~1956

Paul Jackson Pollock —— 즉흥적인 작업으로 자신만의 독창적인 기법을 만든 화가

잭슨 폴록

예술은 자유입니다. 규칙이 없습니다. 내면에 잠재된 욕구를 표현합니다. 표현의 한계는 없습니다. 새롭고 특별한 작품만이 인정받는 시대입니다. 19세기 중반 인상주의가 그랬고, 신인상주의 쇠라의 점묘법도 그랬습니다. 후기 인상주의 고흐, 고갱, 세잔, 로트렉도 미술계의 반항아로 예술사에 한 획을 그은 화가들입니다. 중립을 지키지 않고 내가 최고인 양 나만의 스타일을 살려 이름을 떨쳤습니다. 낭만주의 대가 프리드리히는 "눈에 보이는 것을 그리지 말고, 보이는 것 너머를 그려라.", "캔버스 위의 상상력은 무궁하다."라고 합니다.

바르비종 화가의 풍경화는 따뜻한 햇살처럼 포근하고 평화롭고 아름답습니다. 행복을 느낄 수 있죠. 반면에 추상적인 그림은 이해되지 않습니다. 추측이나 상상력을 동원해야 합니다. "기법은 단지 도구에 지나지 않는다. 화가는

자신이 추구하는 기법을 찾아야 한다."라고 합니다. 무의식적으로 마음 내키는 대로 그림을 그립니다. 그림엔 질서가 없고 미완성인지 완성인지 알 수 없습니다. 감정과 무의식 행위만이 존재할 뿐입니다. 즉흥적입니다. 그림을 그리는 화가의 행위를 중요시 여깁니다. 열정적 예술혼을 불태운 화가입니다. 화가의 이름은 드립 페인팅 창시자 잭슨 폴록입니다.

잭슨 폴록은 1912년 미국 와이오밍주에서 가난하고 어려운 가정에서 다섯 형제 중 막내로 태어났습니다. 폴록의 아버지는 농부였습니다. 나중에는 토지 조사원으로도 활동합니다. 아버지는 폴록이 어릴 때 집을 떠나게 됩니다. 폴록은 심리적으로 불안정하고 충동적인 성격이 됩니다. 우울증과 혼란스러움을 느끼게 되죠. 내향적이고, 혼자만의 시간을 즐기면서 대인관계에도 영향을 미치게 됩니다. 비판적이기도 합니다. 작품이 뜻대로 되지 않으면 성질을 부리거나 스트레스를 타인에게 풀기도 했습니다.

청소년이 되어서 화가인 형의 영향으로 그림에 관심을 가지기 시작합니다. 후에 로스앤젤레스 미술학교에서 그림 공부를 하게 되죠. 1929년 뉴욕에 가게 되는데요. 그곳에서 아트 스튜던트 리그에서 스승 토머스 하트 벤튼 (Thomas Hart Benton, 1889~1975년)에게 그림을 배우며 본격적인 미술 활동을 합니다. 스승 벤튼은 미국의 사실주의와 벽화가로 유명합니다. 선을 중요시하

고 작품에 메시지가 강합니다. 폴록은 완벽한 구도, 뚜렷한 선, 역동적인 이미지를 배우게 됩니다. 후에는 스승의 작품 스타일과는 다른 자신만의 스타일을 구축하며 추상화가, 표현주의 화가로 활동합니다. 스승을 존경했고 "나의 아버지 같은 분"이라고 말합니다.

어른이 되어서도 어린 시절의 불안정한 심리 상태를 다스리지 못해 심각한 알코올 중독에 빠지게 됩니다. 술을 절제하지 못하고 술만 마시면 폭력을 사용하고, 아무 곳에서나 노상 방뇨를 합니다. 감정을 조절하지 못해 술집에 가면 이유 없이 창문을 깨고 사람에게 시비 거는 일은 허다합니다. 1950년대는 자기 작품에 변화를 찾지 못해 회의를 느껴 더욱 알코올에 의존하게 됩니다.

1943년 폴록은 구세주를 만나게 되는데요. 미국의 전설적인 콜렉트 구겐하임(Peggy Guggenheim)입니다. 그림을 구매하기도 하고 예술가들과 교류하며 예술 활동을 지원합니다. 구겐하임은 무명의 폴록을 만나게 되는데요. 그의 재능을 인정하고 계약을 맺게 됩니다. 당시 자신의 스타일을 찾지 못한 폴록에게 생활비와 활동비를 지원하게 되죠. 폴록이 재능을 발휘할 수 있도록 아낌없이 지원하던 구겐하임은 1947년 더 이상 폴록을 지원하지 않겠다고 선언합니다. 폴록과의 갈등 때문이었죠. 폴록의 심해지는 알코올 중독과 자신의 요구를 들어주지 않자, 인내심에 한계를 느끼게 됩니다.

한 일화가 있습니다. 구겐하임이 폴록의 작업실에서 만나기로 했는데 약속

시간이 한참 지나도 오지 않자 막 일어나려 할 때 폴록이 들어왔습니다. 그것도 술이 깨지 않은 모습으로요. 폴록의 무례함은 그뿐만이 아닙니다. 구겐하임은 파티에 폴록을 초대하는데요. 만취한 폴록이 구겐하임의 집 벽에 소변을 보는 등 구겐하임과의 갈등이 깊어지게 되었죠. 구겐하임의 지원이 없었더라면 폴록은 지금의 추상 표현주의 선구자가 되지 못했습니다.

드립 페인팅의 숨겨진 비밀은 행위다

폴록은 1945년 여류 화가 리 크래스너(Lee Krasner, 1908~1984년)와 결혼합니다. 뉴욕 롱아일랜드의 이스트 햄프턴에 집을 구매합니다. 집 뒤에 있는 헛간을 작업실로 개조했는데요. 이곳에서 폴록의 드립 페인팅이 탄생합니다. 크래스너는 폴록이 안정을 찾고 작품 활동에 매진하도록 도우면서 홍보까지 담당합니다. 자신의 화가 생활까지 접고 오직 폴록이 미술계에서 성공할 수 있도록 최선을 다합니다. 폴록은 크래스너의 노력에도 불구하고 알코올을 끊지 못하고 폭력적인 행동을 보입니다. 폴록은 술을 마실 때나 안 마실 때나 항상 정오쯤에 일어납니다. 아침 겸 점심을 먹고 작업을 시작했다고 합니다. 2시경부터 시작해 어두워지기 전까지 작업합니다. 폴록의 작업실은 헛간이라 전기를 사용할 수 없었죠. 어두워지기 전에 작업을 빨리 마무리해야 했습니다. 폴록은 마음이 급해집니다. 어제저녁에 마신 술 때문에 비몽사몽입니다. 어둠

이 오기 전에 마무리해야 하는데 작업은 아무런 진척이 없습니다.

 작업실에 캔버스가 누워 있습니다. 폴록은 캔버스를 유심히 바라봅니다. 구겐하임의 요청으로 작업했던 벽화가 생각이 납니다. 벽화 그림은 아무런 형태 없이 즉흥적으로 작업합니다. 에너지와 역동성을 발견할 수 있죠. 폴록은 밖에 어두움이 엄습해 오는 것이 보입니다. 바닥에 있는 캔버스에 붓으로 물감을 찍어 자유롭게 떨어뜨려 봅니다. 캔버스 주위를 돌며 페인트 통에 있는 물감을 붓기도 합니다. 계획적인 묘사가 아닌 무의식적인 행동에 의해 만들어지는 형체가 춤을 추고 요동칩니다. 드립 페인팅이 탄생 되는 순간입니다.

 추상 표현주의를 대표하는 드립 페인팅을 높이 평가하는 이유가 있습니다. 캔버스를 이젤에 올려놓고 그리는 방식이 아닙니다. 캔버스를 눕혀 물감을 뿌리고 흘리는 독특한 방식을 사용했다는 것입니다. 캔버스 주위를 돌아다니며 뿌리는 기법은 당시 생소했지요. 특별한 기법이기에 관심을 가지기에 충분했습니다. 나중에는 동전이나 열쇠 등 온갖 잡동사니를 동원해 작업합니다. 형태도 원근도 없습니다. 우연의 효과와 무의식적인 행위뿐입니다. 공연예술에서 펼쳐지는 신들린 춤 같은 느낌입니다.

 미국의 예술 비평가 해롤드 로젠버그(Harold Rosenberg)가 폴록의 작업실을 방문합니다. 폴록은 대형 캔버스 위에 온갖 재료를 동원합니다. 붓으로 뿌리

고 나무젓가락으로도 뿌립니다. 페인트 통을 들고 캔버스 주위를 돌면서 물감을 흘립니다. 말 그대로 신들린 모습입니다. 아무 생각 없이 즉흥적 행위에 맡깁니다. 그림에 몰두하는 폴록의 사진은 후에 크게 이슈가 됩니다. 예술가가 행하는 행위에 예술의 가치가 있다고 폴록은 말합니다. 로젠버그는 폴록의 행위를 '액션 페인팅'이라는 새로운 미술 사조로 탄생시켰습니다. 로젠버그는 "예술가는 그림을 그리는 행위가 곧 예술의 본질"이라고 말합니다. 캔버스 위에서 예술가는 자유롭게 표현할 수 있어야 한다고 합니다.

작품 속에 펼쳐지는 질서와 무질서

〈암늑대〉는 폴록의 초기 작품입니다. 이 시기는 초현실주의와 신화적 주제

에 관심이 있었습니다. 인간과 동물을 상징적으로 표현한 작품입니다. 폴록은 기존의 회화에서 벗어나길 원했습니다. 자신이 추구하는 상상의 세계를 자유롭게 표현하고 싶었죠. 어렴풋이 보이는 이미지가 늑대 형상임을 알 수 있습니다. 신화 속 이야기입니다. 신화의 내용에 따르면 암늑대는 살아있는 생명과 창조의 의미가 있다고 합니다. 〈암늑대〉는 가공되지 않은 자연의 모습과 야생적이고 역동적인 에너지를 보여 주고 있습니다.

붓 터치가 강렬한데요. 폴록의 작업 스타일을 엿볼 수 있습니다. 자신의 직관과 즉흥을 신뢰한 폴록의 물감을 떨어뜨리는 기법은 미술계의 아이돌이라고 할까요? 미술계에서 혁신을 꿈꾸며, 추상 표현주의의 개척자로 명성이 자

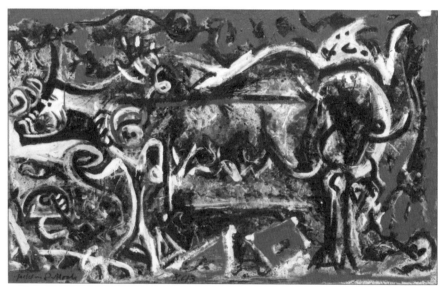

잭슨 폴록 〈암늑대〉, 1943

자합니다. 아틀리에에서 이젤을 세우고 정적인 작업을 하는 작업 스타일은 폴록의 스타일이 아닙니다. 페인트 통을 들고 무의식적으로 물감과의 사투를 벌입니다. 화가들은 작품을 그리기 전에 이미 어떤 그림이 그려질 것인지 예감합니다. 폴록의 작품은 전혀 예감할 수 없습니다. 자신의 몸동작과 그날 컨디션에 따라 작품이 달라지기 때문이죠.

> "나는 무의식적으로 내 느낌을 따라간다."
>
> _잭슨 폴록

1948년 작품 〈NO. 5〉는 가로 2m 40cm, 세로 1m 20cm로 사이즈가 큽니다. 사이즈가 크다고 한들 폴록에게는 부담스럽지 않습니다. 뿌리고, 흘리고, 붙이고, 놀이하듯 작업하면 되니까요. 전체적인 갈색톤으로 안정감이 있

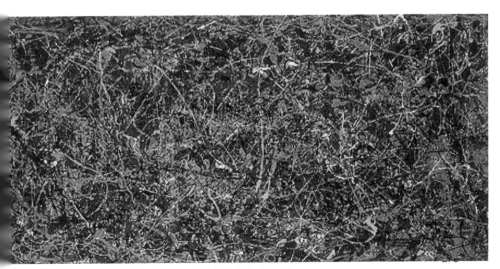

잭슨 폴록 〈NO. 5〉, 1948

습니다. 실이 풀려 엉켜져 있는 느낌, 생물체가 꿈틀거리는 느낌입니다. 무질서, 파괴, 회오라기, 폭풍이 연상됩니다. 우리가 상상할 수 있는 온갖 감정들이 그림 속에서 생동감 있게 요동치고 있습니다. 정신이 혼미합니다. 이 작품은 2006년 5월 경매에서 가장 비싼 가격으로 거래가 이루어지는데요. 1억 400만 달러 (당시 환율 기준 1,315억 원)라고 합니다. 레이어처럼 쌓아 올린 그림에는 리듬감과 폴록이 추구한 자유로운 행위예술을 볼 수 있습니다.

폴록의 작품은 사이즈와 색채만 다를 뿐 대부분 비슷합니다. 폴록 자신도 이 부분에 고심하게 되죠. 〈NO. 1〉 작품도 사이즈(가로 172.7cm 세로 264.2cm)가 만만치 않습니다. 폴록의 작업실은 당시 위생적이지 못했습니다. 농촌의

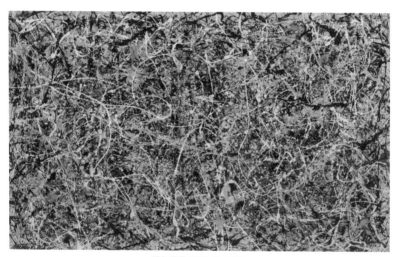

잭슨 폴록 〈NO. 1〉, 1949

헛간이다 보니 파리들이 윙윙거리며 날아다녔죠. 캔버스 위에 떨어트린 두터운 물감 위에 파리가 달라붙어 있는 경우도 있었다고 합니다. 폴록은 그걸 발견하지 못한 채 전시장에 전시하게 됩니다. 폴록은 고급 물감이 아닌 페인트용 물감을 작품에 사용했습니다. 캔버스에 젯소도 칠하지 않고 그대로 사용했죠. 넓은 캔버스를 채우려면 당연히 저가의 페인트를 사용할 수밖에 없습니다. 문제는 작품이 빨리 훼손된다는 것입니다. 두텁게 뿌려진 물감이 떨어지고 심하게 갈라지는 현상은 막을 수 없었죠. 작품을 구매한 화랑에서는 자주 복원해야 하는 번거로움이 있습니다. 당시 폴록의 작품을 복원하면서 작품에 달라붙은 파리를 발견했다는 일화도 있습니다. 폴록은 자신만의 기법을 찾아야 한다고 외치면서 작품의 수명은 고려하지 않았나 봅니다.

1950년에 발표한 〈가을의 리듬 NO. 30〉과 〈라벤더 미스트 NO. 1〉은 비슷한 감이 있습니다. 갈색 색감이 가을을 연상합니다. 폴록은 작품에 변화를 주지 않습니다. 관람객들이 봤을 때 작품이 모두 똑같이 느껴집니다. 자기 작품을 연구하고 실험할 시간적 여유가 없습니다. 매일 술에 취해 있고 툭하면 싸움질이고 아침인지 점심인지 모를 애매한 시간에 일어납니다. 비몽사몽으로 크래스너가 챙겨주는 밥을 먹고 오후 느지막이 나와 전기도 없는 작업실에서 어둠이 내려오기 전에 작업을 마무리해야 합니다. 여유로운 시간을 내어 작업을 구상한다는 것은 사치죠. 오죽하면 담배도 작업을 하면서 필까요.

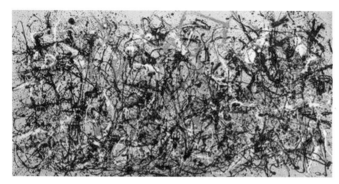

잭슨 폴록
〈가을의 리듬 NO. 30〉, 1950

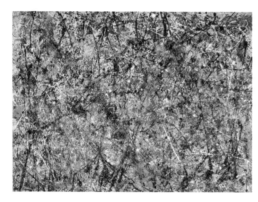

잭슨 폴록
〈라벤더 미스트 NO. 1〉, 1950

폴록의 작품은 형상이나 이미지가 없습니다. "나는 그림 그리는 화가일 뿐이다. 내 그림은 그 자체로 삶의 에너지다. 그림에는 설명이 필요 없다. 관람자나 비평가들은 알아서 해석해라."라며 자신의 그림에 관해 묻지 말라고 말합니다. 자동기술법으로 우연이 탄생했기 때문입니다. 폴록의 작품은 20세기 예술계의 혁신을 가져다주었습니다. 액션 페인팅이라는 생소한 미술 사조의 선구자가 되었죠.

〈블루 폴스 NO. 11〉은 사망 4년 전에 작업한 폴록의 후기 작품입니다. 당시 폴록은 자신의 작품에 변화를 찾지 못해 심적 부담이 있었습니다. 심리적 부담은 작품으로 작품은 점점 어두움에 잠들어 가고, 폴록의 삶은 피폐해집니다. 변화를 찾지 못한 폴록은 알코올에 의지하며 하루하루를 버팁니다.

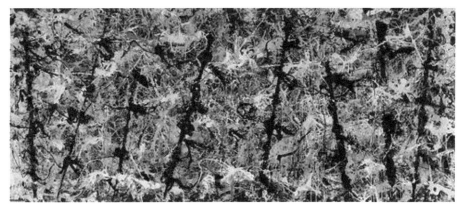

잭슨 폴록 〈블루 폴스 NO. 11〉, 1952

작품에는 파란색 기둥 모양이 보입니다. 무질서하고 형태를 무시한 폴록의 그림 중 유일하게 형상이 보이는 작품입니다. 색채가 화려합니다. 강렬한 원색이 느껴집니다.

폴록의 예고된 죽음

미국은 2차 세계대전을 치르고 세계 최고의 강대국이 되었지만, 문화면에

서는 유럽에 뒤처지는 현실을 벗어날 수 없었습니다. 당시 미국에서 활동한 화가들은 대부분 다른 나라에서 건너온 화가들이었지요. 미국은 폴록의 예술을 지원하게 되는데요. 동기가 있습니다. 거대한 캔버스에 펼쳐진 강렬한 색깔과 역동적 스케일은 미국의 인디언 문화와 개척 정신을 엿볼 수 있다고 합니다. 미국은 폴록의 자유롭고 창의적인 작품을 통해 자유민주주의를 홍보하고 미국의 예술 문화를 세계에 알리는 계기를 마련하고자 했습니다. 추상표현주의가 유럽보다 미국의 중심 예술이 되길 원했습니다. 1949년 미국의 유명 잡지에 폴록을 소개하면서 그의 명성은 더욱 확고해집니다. 폴록이 미국 화가라는 것을 전략적으로 노출해 세계 최고의 화가로 만듦으로써 나라의 위상이 높아지길 기대한 거죠.

1947년부터 시작된 액션 페인팅으로 미술계에서 두각을 나타냅니다. 그것도 잠시뿐 폴록은 자신의 그림에 대한 정체성을 발견하지 못하고 방황합니다. 작업에 변화를 찾지 못한 폴록은 알코올에 더욱 의존합니다. 알코올 중독이 자신의 예술 활동에 걸림돌이 되지만 폴록은 예사롭지 않게 생각합니다. 1956년 8월 11일 폴록은 평소보다 더 많은 술을 진탕 마시고 비틀거리는 몸으로 집에 돌아가려 합니다. 함께 있는 일행의 만류에도 불구하고 자신의 차에 그들을 태우고 음주 운전을 합니다. 과속한 차는 도로에서 이탈하여 나무에 충돌하고 폴록과 일행 중 한 명은 그 자리에서 사망합니다. 한 명은 중경

상을 입게 됩니다. 폴록은 파격적인 미술 기법을 선보이며 하루아침에 유명해졌지만, 음주 운전으로 44세 나이에 허망하게 세상을 떠났습니다. 짧은 인생을 살았습니다. 자살하기 위해 음주 운전을 했다는 설도 있지만, 공식적인 사망 원인은 음주 운전입니다. 죽음의 이유는 다양하겠지만, 폴록이 미술사에 끼친 영향은 크다고 봅니다.

프리다 칼로 1907~1954

Frida Kahlo ———————————— 고통 속에서 삶의 의지를 불태운 화가

프리다 칼로

삶이 고되고 힘든가요? 허무하고 공허한가
요? 육체적 고통만이 고통이 아닙니다. 마음속
고통은 영원히 함께합니다. 죽기 전까지 내면에
살아 숨 쉬고 있죠. 피한다고 해결되지 않습니
다. 삶의 목적과 의미를 내세워 당당히 맞서 싸
워야 합니다. 긍정해야 합니다. 부정하면 지는
겁니다. 마음속 꿈틀거리는 고통을 피하지 마세요. 기쁨과 고통은 함께합니
다. 니체는 "자기 자신을 극복하는 자가 진정한 영웅이다."라고 했습니다. 나
의 존재와 본질을 이해해야 한다고 합니다. 고통은 자기를 이해하고 삶의 의
미를 찾게 합니다. 고통을 통해 성장하고 깨달으면 삶의 통찰력이 생긴다고
할까요? 고통 속에 숨겨진 삶의 진실을 알게 된다면 인생은 풍요로울 테니까
요. 고통은 자기를 이해하고 삶의 의미를 찾게 됩니다.

고통과 상처를 예술로 승화시켜 창조적인 생명력을 불어넣습니다. 시련과

고난에 당당히 맞서 싸우며, 환호의 미소를 짓기도 합니다. 어릴 적 척추성 소아마비에 걸립니다. 한창 꿈을 키울 나이 18세 때 교통사고로 심각한 부상을 얻습니다. 사망할 때까지 30번의 수술을 합니다. 프리다의 고통은 자신을 더욱 강인하게 만들었고, 도전적이며 독립적인 삶을 살게 했습니다. "나는 내 고통을 마치 즐거운 일처럼 물감으로 녹여냈다."라고 말합니다. 그림을 그리며 자신과 끝없이 싸웁니다. 죽지 않으려고 그림을 그린다고 합니다. 고통을 사랑한다고 합니다. 그림을 나 자신의 일부로 생각하고 더 강하게 만들어 갑니다. 상실, 상처, 외로움, 사랑은 인간 존재의 일부라고 말합니다. "삶은 고통으로 가득 차 있지만, 바로 그 고통이 삶의 창조적 에너지를 제공한다."라는 니체의 말이 프리다 칼로의 삶이 됩니다.

프리다 칼로는 멕시코 남부 코요아칸에서 1907년 7월6일 태어났습니다. 네 명의 딸 중 셋째이며, 유복한 가정입니다. 아버지는 사진작가입니다. 프리다를 아끼며 예술적으로 성장할 수 있도록 많은 관심을 가집니다. 어머니는 가톨릭 신자입니다. 프리다가 사고를 당했을 때 딸의 건강을 위해 자신을 희생했으며, 종교적 신념으로 극복할 수 있도록 합니다. 프리다가 짐대에서 그림을 그릴 수 있도록 특수 이젤을 만들어 주었습니다. 딸이 예술적 삶을 살 수 있도록 헌신적으로 보살핍니다.

여섯 살 때 소아마비에 걸린 프리다는 오른쪽 다리가 왼쪽 다리보다 얇아

친구들에게 놀림을 받기도 했지요. 프리다는 의사를 꿈꾸었습니다. 공부도 잘하고, 똑똑했습니다. 멕시코에서 알아주는 명문 대학인 국립 예비학교에 입학합니다. 전교생이 2,000명 중 여성은 프리다를 포함해 35명뿐이죠. 프리다는 진보적인 학생들과 어울리며 정치에도 관심을 가집니다. 멕시코의 민족주의적 자부심도 대단했습니다. 멕시코 사회의 불평등과 억압에 목소리를 높였습니다. 1927년 멕시코 공산당(PCM)에 가입합니다. 후에 멕시코 공산주의자 당원인 디에고를 만나 정치적 동지며 예술적 동반자로 함께 합니다.

운명은 인간의 힘으로 바꿀 수 없는 건가요? 운명은 예고 없이 찾아옵니다. 받아들여야 합니다. 니체는 "운명을 그대로 받아들이고, 그것을 사랑하라."고 합니다. 셰익스피어와 사르트르는 "운명은 인간이 선택한 것이고, 정해진 운명 따위 없으니 벗어나라."라고 합니다. 운명을 긍정하라는 뜻이죠. 하지만 긍정도 긍정 나름이죠. 미칠 것 같고, 죽을 것 같은데 긍정이 되나요? 프리다 칼로의 운명과 그가 선택한 삶이 궁금해집니다.

1925년 9월17일. 학업을 마치고 버스를 타고 집으로 돌아가는 중 18세 프리다 칼로에게 비극이 찾아옵니다. 전차와 충돌해 심각한 부상을 당합니다. 몸은 피범벅이 되고, 척추와 갈비뼈, 다리뼈가 부러져 성한 곳이 없습니다. 이것도 모자라 긴 막대기의 버스 손잡이가 프리다의 옆구리를 관통하여 질을 뚫었고 자궁을 다친 프리다는 임신할 수 없는 상태가 되죠. 몸의 상태는 사람

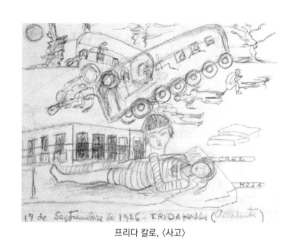

프리다 칼로, 〈사고〉

으로 보이질 않습니다. 붕대를 감은 미이라 같습니다. 모두 살 수 없을 거라고 말합니다. 몇 차례 수술합니다. 9개월 동안 병원에서 보낸 시간은 암흑에 갇힌 것 같습니다. 세상은 어둡고 암울합니다. 우울증에 걸리고 정신적 불안감은 극에 달합니다. 최악의 상태이지요. 의사를 꿈꾸어온 꿈 많은 소녀는 삶의 의지를 불태웁니다. 병원에서 재활은 삶의 의욕마저 잃게 합니다. 하루 종일 침대에 누워 있어야 하는 자신이 미치도록 싫습니다. 그렇다고 무엇을 할 수도 없습니다. 꿈도 희망도 송두리째 빼앗긴 자기 모습을 생각하며 울음을 터트립니다. 하지만 이런 걸 구사일생이라고 하나요. 죽을 고비를 넘긴 프리다 칼로는 일어납니다. 다시 꿈꾸게 되죠. 지루하고 힘든 병원 생활에 활력을 주기 위해 어머니는 캔버스와 물감을 선물합니다. 프리다는 무엇을 그리고 싶었을까요? 자신의 육체적 아픔과 마음의 상처를 시각적으로 표현하길 원합니다.

프리다는 "나는 내 자신의 뮤즈다. 내가 가장 잘 알고 있는 주제는 나 자신이다."라고 말합니다. 후에 자화상을 많이 남기게 되는데요. 이런 이유가 아닐

까요?

프리다와 비슷한 화가가 생각나네요. 앙리 마티스입니다. 법률을 전공한 마티스는 일을 하다 맹장염으로 수술하게 됩니다. 병원에서의 요양 생활은 지루하고 따분하기만 합니다. 어머니가 선물한 물감 상자는 마티스의 운명이 되었다고 말합니다. 법률 일도 그만두고 자신의 운명을 그림에 맡기게 됩니다. 프리다와 마티스는 병을 통해 자신을 극복하고 화가의 운명적 삶을 살게 된 걸 보면 병은 꼭 부정적인 것만은 아닌 것 같습니다. 병은 자신의 내면을 바라보게 되고 통찰의 힘이 생깁니다. 깊은 성찰은 삶에 에너지를 불어넣게 됩니다. 나의 존재를 확인하고 삶의 본질을 깨닫게 되죠.

세기의 만남이 두 번째 사고가 되다

프리다 칼로도 정식 미술교육을 받지 않았지만, 그림에 열정과 의욕을 불태웁니다. 열정과 의욕은 한계가 있다고 누가 그랬나요? 교통사고로 긴 병원 생활에서 오는 권태와 우울을 그림으로 극복합니다. 그림이 정신적 치유가 되었습니다. 고통스러운 현실을 그림으로 보상받고자 합니다. 전문 미술교육을 받지 않았기에 본인 작품을 평가받기를 원합니다. 작품에 믿음이 없었는지도 모릅니다. 자신이 그린 그림을 들고 멕시코 벽화의 거장 디에고 리베라(Diego Rivera, 1886~1957년)를 찾아가게 되죠. 프리다와 디에고의 만남은 운명이 되

는데요. 프리다를 만난 디에고는 그녀의 작품을 보고 "자기 내면을 솔직하게 표현한 진정한 예술가"라며 독창적이고 자유로운 표현은 독특하고 특별하다고 합니다. 프리다에게 칭찬과 격려를 아끼지 않았죠.

프리다의 작품 속에 숨어 있는 내면의 목소리를 들은 걸까요? 뛰어난 예

디에고 리베라와 프리다 칼로

술가가 될 것이라고 확신합니다. 프리다는 멕시코 유명 벽화가 다비드 시케이로스(David Alfaro Siqueiros, 1896~1974년)의 작품에서 정치적 사회적 메시지와 벽화 표현 양식을 영향받게 되죠. 프리다는 디에고와 유럽 여행 중 초현실주의 화가 살바도르 달리의 작품에 푹 빠지게 되고 초현실주의를 작품에 반영했지만,

프리다는 "나는 초현실주의자가 아니다. 나는 내 현실을 그릴 뿐이다."라고 말합니다.

프리다와 디에고는 처음 만났을 때 운명을 느낀 듯 서로에게 강한 끌림을 확인했고 사랑하게 됩니다. 디에고는 1886년 12월 8일 멕시코에서 데어난 유명 벽화가입니다. 사회적 변화와 정치에 관심이 많았고 멕시코 혁명 정신을 자신의 그림에서 보여 주었죠. 정부의 지원을 받아 대형 벽화가 대중 예술이 되는 데 공을 세웠습니다. 정치적 메시지가 강했고 사회주의와 멕시코의 인권에

도 관심을 가졌습니다. 그런 디에고의 사생활은 여자 문제로 난잡했습니다. 여자 싫어하는 남자 없다지만, 디에고는 도가 지나치다는 거죠. 여자라면 죽고 못 사는 속물이라고나 할까요. 너무 밝히면 추해집니다. "여자를 사랑하지 않고는 살 수 없다."고 합니다. 여자에게만큼은 자유롭다고 하네요. 이런 남자를 선택한 프리다의 운명은 어떻게 될까요? 프리다 집에서 강력하게 반대합니다. 디에고는 두 번의 결혼 경험이 있고, 심지어 디에고는 43세, 프리다는 22세로 21살 나이 차이가 납니다. 젊고 예쁜 프리다와 코끼리처럼 거구에 여자 문제 복잡한 디에고는 프리다의 상대가 아니었죠. 말리면 더욱 간절해지나요. 둘은 1929년 결혼합니다. 어떤 선택이든 간에 본인이 선택한 이상 삶에 책임을 져야 합니다. 이제 막장 드라마의 막이 올라갑니다.

〈프리다와 디에고 리베라〉는 프리다와 디에고가 함께한 그림입니다. 정면을

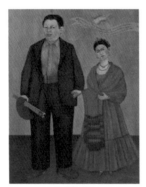

프리다 칼로
〈프리다와 디에고 리베라〉, 1931

보고 있지만 둘은 서로를 외면하는 듯 포즈가 어색합니다. 결혼생활이 만족스러워 보이지 않습니다. 디에고는 화가라는 사실을 알리고 싶은 듯 팔레트와 붓을 들고 있고 프리다는 떨어지기 싫다는 듯 디에고의 손을 꼭 잡고 있습니다. 멕시코 유명 화가 디에고와 결혼한 것이 자랑스럽나요.

그런 이유보다 프라다는 디에고를 통해 자신의 예술을 구축하길 원했습니다. 복잡 미묘한 감정입니다. 전통 의상으로 한껏 멋을 부린 프리다는 남편 디에고를 위대한 화가로 자랑스럽게 표현했습니다. 자신은 예술가의 아내로 독보적인 존재가 되고 싶었습니다.

프리다는 남편 디에고에게 예술적 영감을 받으며 활동에 매진합니다. 예술 동반자로 서로를 지지하며 믿음과 신뢰를 주려고 노력하죠. 노력이 지속되면 다행입니다. 디에고는 결혼 후에도 여전히 불륜을 저지르며 프리다에게 상처를 주게 되죠. 프리다의 인내도 한계가 있습니다. 프리다가 디에고에게 결별을 선언하는 계기가 생깁니다. 프리다가 몸이 좋지 않아 동생에게 간호를 부탁하며 친정집에 오게 되는데요. 상상 초월할 일이 벌어집니다. 디에고가 프리다 동생 크리스티나(Cristina Kahlo)와 불륜을 저지릅니다. 형부와 처제 사이 아닌가요? 디에고가 사람으로 안 보입니다. 동물로 보이네요. 프리다는 절망과 배신감으로 망연자실합니다. 결혼생활은 불신과 갈등으로 프리다 마음에 큰 상처를 주게 됩니다.

시련과 맞서는 예술 활동

프리다는 남편의 외도를 잊겠다는 듯 그림에 불굴의 의지를 보입니다. 디에고는 불륜을 저지르면서도 프리다의 예술을 지지하며 격려합니다. 1929년 프

리다는 디에고의 권유로 멕시코시티에서 첫 개인전을 엽니다. 자화상과 내면이 담긴 작품으로 전시장이 가득 채워지는데요. 당시 프리다는 유명한 화가가 아니었는데도 관람객들은 프리다만의 독특한 주제에 큰 울림을 받았다고 합니다. 이후 프리다의 예술 행보는 큰 빛을 보게 되고 1940년 뉴욕에서 초대 개인전 의뢰가 들어 옵니다. 개인전에서 자화상과 프리다만의 독특한 주제가 이슈가 되어 더욱 유명한 화가가 됩니다.

눈에는 눈 이에는 이라는 말이 있죠. 디에고의 외도에 복수의 칼을 갈게 됩니다. 프리다는 1937년 멕시코로 망명한 레온 트로츠키(Leon Trotsky)와 사랑을 나누는데요. 리베라가 집에 초대해 잠깐 머물면서 짧은 만남이 이루어집니다. 그의 정치적 신념에 반했다고 하는데요. 진실한 사랑은 아니었습니다. 이후 프리다는 프랑스 유명 여성 가수 조세핀 베이커(Freda Josephine Baker)와 사랑을 합니다. 프리다가 양성애자였다는 사실을 알 수 있습니다. 그 외 뉴욕의 사진작가 니콜라스 머레이(Nickolas Muray)와는 진지한 사랑을 나누었다고 합니다. 머레이는 프리다가 자신을 사랑하긴 했지만, 프리다의 마음은 늘 디에고를 향해 있다는 사실을 알고 있었죠. "당신이 나에게 사랑을 준 것에 행복하다."라는 말을 남기고 떠납니다. 디에고에게 복수를 하겠다고 이를 갈았지만, 여러 사랑을 통해 자신의 정체성을 발견하게 됩니다.

디에고와 프리다의 사랑에 어둠이 몰려옵니다. 10년의 결혼생활을 그만 끝

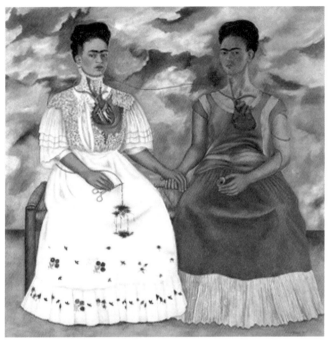

프리다 칼로 〈두 명의 프리다〉, 1939

낼 결심을 합니다. 프리다는 디에고를 여전히 사랑했지만, 이혼할 수밖에 없는 현실이 고통스럽습니다. 불륜은 밉지만, 디에고를 사랑하고 있었죠. 프리다는 독립적으로 살길 원했고 자유로워지고 싶었습니다. 감정이 폭발해 이혼하지 않으면 미칠 것 같다더니 이혼 1년 후에 재결합이라니! 이혼이 장난으로 보이나요? 프리다는 디에고의 영원한 사랑에 동반자가 되길 약속합니다.

디에고와의 이혼은 프리다에게 심각한 정신적 스트레스였는데요. 모든 희

망을 잃은 좌절과 상실의 나날이었죠. 이혼 후에도 디에고에 대한 사랑이 식지 않는 자신이 싫어집니다. "나는 사랑의 가치가 있는 사람을 사랑했지만, 그는 사랑할 줄 몰랐다."라고 합니다. 혼자만의 고독한 사랑을 했다는 것이지요. 〈두 명의 프리다〉는 프리다 대표 작품입니다. 왼쪽은 멕시코 전통 옷차림의 프리다이고 오른쪽은 유럽 옷차림의 프리다입니다. 손을 꼭 잡고 있네요. 서로 연결된 심장을 왼쪽 프리다가 가위로 잘라 버렸네요. 심장을 끊을 만큼 고통스러운 이 현실에서 벗어나고 싶었나요? 두 명의 프리다는 혼란의 소용돌이 속에서 허공만 주시할 뿐입니다. 사랑하는 디에고와의 이혼으로 정신이 혼미한가요?

자화상에 숨겨진 진실 '나는 나를 찾아가고 있다'

프리다는 자화상을 많이 남겼는데요. 자신을 표현하기 위함이죠. 남편의 외도로 인한 상처와 배신을 자신의 자화상에 상징적으로 그렸습니다. 자신의 정체성과 정치적 이념 등 많은 메시지가 담겨 있죠. 삶에 대한 투쟁을 시각적으로 표현했고 극복하려는 의지를 보여주고 있습니다. 프리다의 자화상에는 그녀만의 특징이 있는데요. 대부분 정면을 바라보고 있는 자기 모습을 당당히 그렸다는 것입니다. 전통 의상과 다양한 장신구를 통해 시각적인 이미지를 부각해 내면의 정체성도 표현하고자 했지요. 마지막으로 자신이 현재 겪고 있

는 감정의 상처를 은유적으로 작품에 반영했습니다. 개인적인 삶을 넘어 현실의 경험과 고통, 자아를 사실대로 표현하고자 했죠.

〈짧은 머리의 자화상〉 작품 속 프리다는 머리카락을 짧게 자르고 허공을 응시하고 있습니다. 표정은 굳어 있고, 눈빛은 날카롭고, 뭔가 단단히 각오한 듯 입술은 굳게 다물고 있습니다. 냉정한 분노가 느껴집니다. 머리카락은 여성을 상징하는 중요한 부분이죠. 머리카락을 자르는 심경의 변화는 실연이나 배신 후에 종종 나타나게 되는데요. 당시 프리다는 디에고와 이혼했고, 마음에는 아픔과 상처를 가지고 있었죠. 머리카락을 잘라 자신의 심경을 표현하고자 했습니다. 남성적인 옷차림은 여성스러움에서 벗어나 강인하고 굳세게 살아가려는 의지가 보입니다. 바닥에 흐트러져 있는 머리카락이 꿈틀거리고 절규하고 있습니다. 위에 그려진 악보는 무엇을 의미하죠? 마음의 상처를 음악을 통해 위로받고자 합니다. 프리다가 머리카락을 자른 이유는 삶이 무

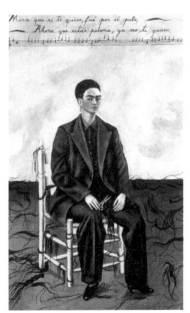

프리다 칼로 〈짧은 머리의 자화상〉, 1904

너진 자신을 찾겠다는 강한 의지를 외모의 변화를 통해 메시지를 전달하고자
한 것이 아닐까요?

프리다는 디에고를 우상모시 듯 지나치게 의존하고 집착했습니다. 〈내 마음속의 디에고〉 작품을 보니 우상 숭배자나 그릴 법한 그림입니다. 디에고와의 혼란스러운 감정을 애정으로 표현했나요? 자기 머리에 디에고를 그리다니!

죽어서도 함께 하고픈 강한 애정을 암시하고 있습니다. 미워도 다시 한 번인가요? 내 사전에 이별은 없다고 외치는 듯합니다. 디에고의 난잡한 불륜도 눈감아 주는 불멸의 사랑입니다. 작품은 독특하다 못해 신비롭고 몽환적입니다. 초현실적이기도 합니다. 영혼의 울림을 읽을 수 있습니다.

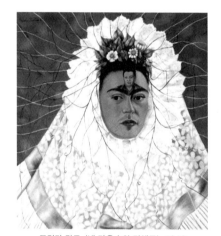

프리다 칼로 〈내 마음속의 디에고〉, 1943

다. 프리다의 자화상에 실타래처럼 엉켜있는 감정을 언제쯤 풀 수 있을지 알수 없습니다. 부부 사이에는 갈등과 충돌, 실망과 아픔이 함께합니다. 강한 애정과 사랑, 집착이 느껴지는 작품입니다.

"나의 평생소원은 단 세 가지. 디에고와 함께 사는 것, 그림을 계속 그리
는 것, 혁명가가 되는 것이다."

_프리다 칼로

프리다는 자신의 고통과 디에고와의 상처를 외면하지 않았습니다. 여러분
은 아픔과 절망을 어떻게 극복하나요? 쇼펜하우어는 "삶은 끊임없는 욕망과
고통의 반복이다."라고 합니다. 프리다는 그림을 통해서 자신의 처지를 긍정하
려 했습니다. 프리다의 그림은 상처와 슬픔의 애끓음입니다.

〈부서진 기둥〉 작품 속 몸에 박힌 못은 고통을 상징하고 있습니다. 심신의
고통을 이보다 더 강렬하게 표현할 수 있을까요. "한 번 박힌 못은 뺄 수는
있어도, 자국은 사라지지 않는다."라는 말이 있습니다. 마음의 상처 역시 치유
가 불가능하고 흔적은 영원히 남습니다. 몸을 척추 보호대로 간신히 지탱하고
있습니다. 자신의 절망과 슬픔도 겨우 지탱하고 있다는 뜻이지요. 얼굴에 흐
르는 눈물은 참았던 감정이 폭발하는 느낌입니다. 눈물을 통해 더 강인해지
고자 하는 상징적 표현이 아닐까요. 프리다의 고통은 예술을 창작하는 윤활
유가 되었습니다.

"나는 그저 살고 싶었다. 하지만 살아가는 것은 내가 생각했던 것보다
더 어려운 일이었다."

_프리다 칼로

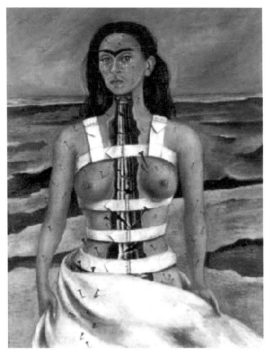

프리다 칼로 〈부서진 기둥〉, 1944

〈상처 입은 사슴〉은 아픔도 잊은 체 자신의 고통을 마주하고 있습니다. 정신과 의사인 빅토르 프랑클(Viktor Emil Frank)은 "시련은 고통스럽지만, 그것이야말로 진정한 나를 만나는 순간이다."라고 합니다. 힘든 상황에서도 나를 찾고 삶의 본질을 깨닫는다는 말이 아닐까요.

사슴 몸에 화살이 꽂혀 있습니다. 누군가를 응시하고 있습니다. 프리다의 얼굴은 운명을 향해 나아가는 전사처럼 두려움이 없습니다. 당당함과 비장한 각오가 느껴집니다. 참혹한 현실이지만 도망가거나 벗어나지 않고 맞서 싸우려

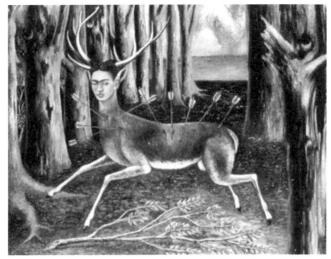
프리다 칼로 〈상처 입은 사슴〉, 1946

합니다. 바람이 부는 대로 몸을 맡기며, 유유히 어디론가 가길 원합니다. 그곳
은 나의 우상 디에고 리베라가 있는 곳입니다. 디에고는 프리다의 운명이기 때
문이죠.

꿈을 그리지 않고 현실을 그린 화가

프리다는 자신의 그림은 나의 삶을 표현했을 뿐이라고 말하지만, 그녀는
자화상을 통해 내면의 감정과 고통을 상징적으로 보여 줍니다. 개인의 삶과
이야기를 처절하게 표현함으로 생로병사의 진수도 보여주고 있습니다. 프리다
의 작품은 초현실주의적이라고 합니다. 초현실주의적 작품은 장식적인 패턴을

즐겨 사용하고 색이 강렬합니다. 표현은 내면의 심정을 세부적으로 묘사하죠. 남편 디에고는 멕시코 초현실주의 화가입니다. 디에고의 영향을 받았다고도 할 수 있지만 프리다는 현실을 그렸을 뿐이라고 말합니다. 프리다는 1944년부터 죽기 직전까지 감정의 실타래를 일기로도 풀었습니다. 낙서와 스케치를 통해 자신을 표현했고 그림과 일러스트를 그리며 정신적 고통을 위로받고자 했습니다. 예술과 철학적 사유를 일기에 적어 내려갔습니다. 자신의 내면세계를 여행하며, 조용한 대화를 나누지 않았을까요? 프리다는 자신의 육체적 고통과 디에고와의 갈등 그로 인한 고독과 슬픔을 적었

『프리다 칼로, 내 영혼의 일기』, 프리다 칼로 박물관

습니다. 프리다의 일기(『Frida Kahlo: The Diary of Frida Kahlo』)는 원본 그대로 1995년 출간되었습니다. 영혼의 일기라고 할 수 있습니다.

마지막 전시 및 죽음

프리다는 1950년 골수염과 다리 괴저로 심신의 고통이 심각해집니다. 1953년 다리를 절단하게 되었죠. 우울증과 깊은 절망감에 빠지게 됩니다. 고통 속

에서도 그녀에게 위로가 되는 것은 예술 활동입니다. 1953년 4월 13일 멕시코에서 개인전이 열립니다. 당시 몸 상태는 휠체어조차 탈 수 없는 최악이었지만, 프리다는 이 전시가 마지막이라는 것을 알고 있었죠. 자신의 개인전에 꼭 참석하고 싶었습니다.

의사의 만류에도 불구하고 프리다는 침대를 통째로 전시장으로 옮겨 개인전에 참석하는 불굴의 의지를 보입니다. 30여 점이 전시되었습니다. 1954년 7월 마지막 개인전이 열린 후 1년 후에 세상을 떠납니다. 심각한 후유증과 만성적 고통, 우울증과 고독, 무엇하나 정상적이지 않았습니다. 프리다가 준비한 반지는 디에고에게 바치는 마지막 사랑의 징표가 됩니다. 디에고는 반지를 영원히 착용했을까요?

"나는 떠나는 것을 기쁘게 바라며, 다시 돌아오지 않기를 바란다."

_프리다칼로

장 프랑수아 밀레 1814~1875

Jean-François Millet —————— 농민의 고단한 삶을 아름답게 담아낸 화가

장 프랑수아 밀레

번잡한 도시를 떠나 신선한 공기를 마시며 자연에서 유희하고자 합니다. 청명한 날씨와 맑은 하늘의 자연은 정신건강과 스트레스를 치유하는 최고의 처방전입니다. 우리는 자연의 치유력을 믿고 있습니다. 고요하고 평화로운 일상은 인간이 누려야 하는 최고의 행복이기도 하죠. 빠르게 움직이는 도시를 떠나 '슬로우 라이프'를 즐길 수 있습니다. 마음의 여유를 가질 수 있죠. 자연생활은 도시인이 꿈꾸는 소망이기도 합니다. 자연과의 교감을 통해 삶은 행복해 집니다.

아름다움은 화려한 저택이나 웅장한 교회, 귀족의 삶만을 의미하지 않는다고 합니다. 들녘에서 일하는 농민의 노동은 숭고하고 아름답다고 말합니다. 이 화가의 풍경화에는 항상 인물이 등장합니다. 노동의 본질을 그림을 통해 전하려 하는 거죠. 자연은 나의 운명이라고 말합니다. 사랑하는 어머니와 할

머니가 돌아가실 때 경비가 없어 임종을 함께 하지 못합니다. 평생 가난하게 살았지만, 부와 명예가 아닌 평화와 안정을 추구하며 그림에만 전념합니다. 화가의 이름은 장 프랑수아 밀레입니다.

농민 화가

1814년 프랑스 노르망디 그레빌에서 태어난 밀레는 가난한 농부의 아들이 었죠. 8남매 중 장남입니다. 아버지 다음으로 집안일을 책임져야 합니다. 하루 종일 농사 일을 합니다. 그림을 좋아하지만, 그릴 시간이 없습니다. 농촌에는 그림에 도움이 되는 것이 많지 않았습니다. 간간이 삽화를 보고 그리며, 실력을 쌓아가지요. 밀레가 20살 때 아버지가 돌아가시게 됩니다. 가장이 된 밀레는 부모님과 동생들을 책임져야 합니다. 밀레의 어머니와 할머니는 밀레의 꿈이 화가라는 사실을 알고 있습니다. 밀레가 농촌을 떠나 화가의 길을 갈 수 있도록 도와줍니다.

23살의 밀레는 파리로 향합니다. 파리 미술대학 에콜 데 보자르에서 교육 받습니다. 그곳의 교수 폴 들라로슈(Hippolyte-Paul Delaroche, 1797~1856년)에게 사사 받게 되는데요. 폴 들라로슈는 역사화와 초상화로 명성이 자자한 화가입니다. 고전주의와 낭만주의 화풍으로 그림을 그립니다. 그의 아틀리에

는 100여 명의 제자들이 있었습니다. 유명한 교수다 보니 그에게 그림을 배우고자 문전성시를 이뤘다고 합니다. 당시 밀레는 형편이 어려워 수업료를 낼 수 없었지만, 밀레의 실력을 인정한 스승은 수업료를 받지 않고 지도합니다. 밀레는 루브르 박물관에서 니콜라 푸생(Nicolas Poussin, 1594~1665년)의 그림을 모작하며 실력을 더욱 쌓아갔습니다.

살롱전에 여러 차례 도전했지만 모두 낙선한 밀레는 1840년 초상화로 살롱전에 입상하게 됩니다. 살롱전 입상은 밀레에게 큰 용기를 주게 됩니다. 초상화 화가로 활동하게 되지요. 당시 화가가 돈을 벌 수 있는 유일한 길은 초상화가로 활동하는 것입니다. 밀레의 초상화는 고전주의 화풍이지만 독특하고 신비롭습니다. 렘브란트 영향으로 테레브리즘 기법(빛과 그림자의 대비를 활용해 극적인 연출 효과를 내는 회화 기법)을 사용하기도 했죠. 그림을 판매하기 위한 목적으로 그리게 됩니다. 나중에는 누드화도 그립니다. 현실은 여전히 힘들기만 합니다.

밀레는 "나의 그림은 부와 권력을 위해 그려진 것이 아니다. 나는 삶의 진실을 말하고자 한다. 나는 농민으로 태어나 농민으로 죽을 것이다. 내 땅을 지키며, 한 걸음도 떠나지 않을 것이다."라고 말합니다. 돈을 벌기 위한 예술이기 전에 자연을 통해 삶의 본질을 말하고 싶었던 것입니다. 할머니가 돌아가시고 2년 뒤 사랑하는 어머니로부터 꼭 한 번 고향에 오라는 편지를 받습니다. 편

지를 받은 지 얼마 되지 않아 어머니도 돌아가십니다. 경비가 없어 할머니와 어머니의 마지막을 함께하지 못했습니다. 밀레는 얼마나 참담했을까요.

숭고한 마음으로 자연을 바라보자

"나는 자연이 전하는 이야기를 듣는다. 그 안에서 창조의 힘을 본다."

_장 프랑수아 밀레

19세기 중반 산업화가 빠르게 진행됩니다. 인간은 피폐해진 삶에 대한 보상을 자연에서 보상받으려 했지요. 문명을 거부하고 편리함에서 벗어나 온전히 자연에 맡깁니다. 세상을 향한 비판적 시각으로 자연주의 그림에 매진한 화가들이 있습니다. 그들은 자연에서 행복을 찾고자 했습니다.

파리에서 남동쪽으로 60km 떨어진 퐁텐블로 숲 근처 바르비종 마을이 있습니다. 19세기 중반 유럽은 콜레라 전염병으로 많은 사람이 죽었습니다. 전염병을 피하고자 도시를 떠나 숲속 마을을 찾습니다. 그곳에서 그림을 그리려는 화가들이 늘어나게 되었죠. 밀레와 데오도르 루소(Étienne Pierre Théodore Rousseau, 1812~1867년), 카미유 코로는 이 마을과 숲을 소재로 많은 작품을 남깁니다. 세속을 떠나 자연의 경이로움을 화폭에 담았지요. 화가의 눈에 비친 자연은 신비롭습니다. 중세에는 가공되지 않은 정글과도 같은 자연은 두

려움의 대상이었죠. 야생적이고, 공포적이었죠. 죄인들을 깊은 산에 풀어놓아 두려움과 공포심을 주는 형벌이 있었다고 합니다.

당시 풍경화는 부주류였습니다. 고전주의 미술에 길들여 있는 사람들은 자연을 주제로 그린 풍경화가 생소하기만 했죠. 자연은 고귀하고 아름다운 것이 아니라 무가치했죠. 시골에서 농사를 짓는 농민들을 사람으로 생각지 않을 정도였으니까요. 파리의 산업화가 진행되면서 시대적 배경은 그림의 주제에도 변화가 오는데요. 도시의 삭막함에서 벗어나 자연에서 휴식을 취하고자 하는 사람들이 늘어났습니다. 자연을 동경하고 전원생활을 꿈꾸게 되었죠. 바르비종 인근 퐁텐블로 숲에서 자연주의를 외치며 활동한 화가들은 풍경화의 역사를 쓰게 됩니다.

밀레와 그의 절친 루소와의 일화가 있습니다. 밀레가 작품이 판매되지 않아 힘겨워할 때 루소는 잘나가는 화가로 활동하고 있었죠. 루소는 밀레의 아틀리에에 가게 되는데요. 루소가 300프랑을 내밀며 말합니다. "내가 자네 그림을 화랑에 소개했더니 그림을 사겠다는 사람이 있었어. 그 사람은 사정이 있어 내가 그림을 가지러 왔다네." 밀레는 너무나 기뻤습니다. 당시 300프랑은 쾌 큰 돈이었죠. 힘겹게 살아가는 밀레는 안정적인 생활을 하게 됩니다. 후에 밀레는 루소의 아틀리에에 방문할 기회가 있어 가게 됩니다. 그곳에 자신이 판매한 작품이 걸려 있는 것을 봅니다. 자신의 그림을 사준 이는 친구 루소였습니

다. 밀레는 친구의 배려심에 눈물을 흘렸다고 합니다.

농민의 삶에서 애환을 느끼다

밀레는 단순한 풍경화 사실주의 화가가 아닙니다. 그의 작품 속에는 언제나 인물이 등장하지요. 사회에서 대접받는 귀족이 아닌 소외되고 힘겹게 살아가는 농민의 생활을 그렸지요. 자연을 떠나지 않고 농부와 함께하겠다는 일념으로 오직 농민 편에서 그림을 그린 화가입니다. 지치고 힘든 노동과 농촌 생활의 일상을 진솔하게 표현합니다. 사회의 부조리와 노동의 숭고함을 얘기하고 있습니다. 나중에는 사회주의 화가라고 말하는 정치인들도 있었습니다. 밀레는 "정치에는 관심이 없다고."고 단호히 말합니다.

고흐는 밀레에게 그림뿐만 아니라 밀레의 정신을 본받고 싶었습니다. 고흐는 가난하고 소외당하는 사람에게 연민을 품고 그들을 위해 살고 싶다고 합니다. 삶에 지친 힘겨운 사람을 위해 그림을 그리고, 그림으로 위로받길 원했습니다. 고흐의 〈감자를 먹는 사람들〉은 노동자 계급의 삶과 그들의 노동을 신성하게 표현하려 합니다.

바르비종에 살면서 초기에 그려진 작품은 〈씨 뿌리는 사람들〉입니다. 농민의 역동적인 모습을 볼 수 있습니다. 씨뿌리는 행위는 결실을 얻기 위함입니다. 희망을 뜻하기도 하지요. 힘겨운 노동 뒤에 얻게 되는 보상이라고 할 수

있습니다. 당시 농민들은 귀족으로부터 많은 착취를 당했습니다. 노동의 보상을 받지 못하는 현실을 밀레는 안타깝게 생각했습니다. 노동의 고귀함을 알리고 싶었던 거죠. 밀레 그림의 특징은 짙은 갈색을 사용함으로 자연의 신비로움과 숭고함을 표현합니다. 작품을 통해 밀레

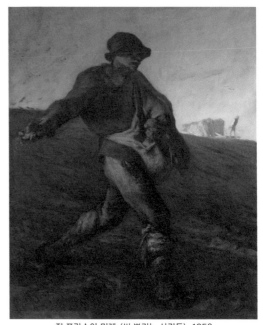

장 프랑수아 밀레 〈씨 뿌리는 사람들〉, 1850

는 자연과 인간이 일부임을 알리고 있습니다. 이 작품을 시작으로 밀레는 생계를 위한 초상화 작업이 아닌 농민의 힘겨운 삶을 대변하고자 했습니다.

밀레의 작품에 등장하는 농민은 신을 의지하고 있습니다. 가난하고 힘겨운 삶을 이겨내는 희망적인 메시지도 포함되어 있습니다. 이 작품은 1850년 살롱전에 출품하게 되는데요. 혹평을 받게 됩니다. 당시에는 초라하고 보잘것없는 농민을 주제로 그린 작품을 이해할 수 없었던 거죠.

고흐가 1888년 아를에서 밀레의 작품 〈씨뿌리는 사람〉을 모작하게 되는데

요. 태양이 떠오릅니다. 농민은 아침 일찍 씨뿌리는 일을 하고 있습니다. 역동적인 모습인데요. 넓은 밭은 굵직한 붓 터치 임파스토 기법으로 칠해져 있습니다. 고흐는 밀레 작품을 모작했지만, 자신의 감정과 내면을 표현했습니다. 자연의 숭고함과 노동의 신성함을 알리려 했습니다. 희망적 메시지이기도 하죠.

빈센트 반 고흐 〈씨 뿌리는 사람들〉, 1888

19세기 중반 유럽은 산업화로 번영을 이루었지만, 가난한 농민과 서민의 삶은 여전히 힘겹습니다. 1857년 작품 〈이삭 줍는 여인들〉은 밀레가 보여주고자 하는 사회적 부조리를 진솔하게 표현했습니다. 작품 속 풍경은 평온하고 온화합니다. 세 명의 여인은 하루 종일 노동으로 지쳐 있습니다. 해가 지고 있습니다. 지친 몸이지만 밭에 떨어진 이삭을 주워 양식에 보태려 합니다. 저 멀리 많은 곡식은 당시 부르주아의 풍족한 현실과 농민의 삶과 대조를 이루고 있습니다.

밀레는 농민의 삶을 비관적이기보다는 평화롭고 아름답게 묘사하고 있습니다. 농민과 부르주아의 삶을 솔직하게 표현해 사회에 경각심을 보여주고자 했습니다. 이 작품은 사회적 논란과 혹평으로 유명한 작품이 되었습니다. 당시 부르주아는 작품 속에서 사회주의 성향과 자신들이 행하는 악덕을 보게

장 프랑수아 밀레 〈이삭줍는 여인들〉, 1857

되는 불편한 그림이었을 테죠. 밀레는 자연과 인간, 노동의 숭고함을 예찬합
니다. 농민의 불평등을 그림을 통해 알리고자 했죠. 밀레의 예술혼과 정신을
엿 볼 수 있는 작품입니다.

　밀레는 유년 시절 할머니와 함께 일했습니다. 하루에 세 번 울리는 종소리
에 일을 멈추고 기도하는 것을 삼종기도라고 하지요. 황혼이 지고 있는 들판

에 두 명의 농민은 삼종기도를 하고 있습니다. 농민들이 비록 힘겹지만, 신앙으로 삶의 평화를 찾으려고 했습니다. 멀리에는 교회가 보이고 바구니에는 수확한 감자가 있습니다. 초라한 수확이지만 신께 감사드리는 신앙적 메시지를 볼 수 있습니다.

일을 마치고 신께 감사기도 드리는 평화로움이 느껴지는 〈만종〉 작품입니다. 밀레는 자연과 인간 그리고 신의 조화로운 일체를 보여주려 했습니다. 〈만종〉은 초현실주의 화가 살바도르 달리의 해석으로 이슈가 되었는데요. 감자 바구니 밑에 죽은 어린이의 관이 있고, 부부가 가난으로 굶어 죽은 아이를 위해 기도하는 모습이라고 말합니다. 달리다운 해석일 수 있지만, 근거 없는 말이 됩니다. X 촬영을 해보니 죽은 아이의 관은 없었습니다. 달리는 가난한 농촌의 삶을 자신만의 해석으로 알리고 싶었던 걸까요?

장 프랑수아 밀레 〈만종〉, 1859

"나는 농민의 삶에서 신성함을 본다.
그들의 삶은 세상의 모든 위대함과 연결되어 있다."

_장 프랑수아 밀레

고된 일과 뒤의 달콤한 휴식을 보여주고 있는 〈정오의 휴식〉은 농민의 안식과 평화로움, 농촌 생활의 소박함과 행복이 담겨 있습니다. 1890년에 그린 고흐의 〈정오의 휴식〉 모작은 후기인상파 특유의 표현주의 기법이기도 합니다. 밀레의 작품은 갈색톤으로 온화하고 평화로운 느낌입니다. 고흐는 역동적 붓 터치로 강렬한 색채와 생동감을 보여주고 있죠. 고된 노동이지만 편안하고 달콤한 휴식을 표현했습니다. 고흐는 밀레가 추구해 온 농민의 노동을 함께 하고자 했습니다.

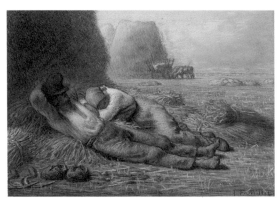

장 프랑수아 밀레 〈정오의 휴식〉, 1866

빈센트 반 고흐 〈정오의 휴식〉, 1890

바르비종파 인상주의에 영향을 주다

바르비종파 화가들은 고전주의 미술을 거부했습니다. 자연을 아틀리에 삼아 경이로움과 숭고함을 캔버스에 담고자 했습니다. 퐁텐블로 숲에서 자연과 함께했습니다. 눈에 보이는 자연경관을 솔직하게 표현했지요. 루소와 코로는 자연을 신비롭고 몽환적으로 그렸고, 밀레는 자연과 인간의 철학적 메시지를 그림에 담았죠. 당시 역사화나 초상화가 주류였습니다. 천대받던 풍경화의 위상은 바르비종파 화가들로 인해 높아지게 되었습니다. 풍경화를 예술적 가치로 격상시켰다고 볼 수 있죠. 19세기 중반 인상주의 화가들은 바르비종파 화가의 작품을 연구하게 되었습니다.

바르비종파에 영향을 받은 인상주의 화가는 실내가 아닌 야외에서 그림을 그립니다. 빛과 즉흥성으로 자신의 주관과 내면을 표현했지요. 자연풍경과 단순한 색채, 당시 유행한 우키요에를 작품에 응용했습니다. 중세에는 풍경을 그림의 배경으로 사용했습니다. 르네상스 이후부터 풍경이 주목받게 되면서 독립된 예술이 되었지요. 그림에 원근법과 사실적인 표현을 사용하게 되었습니다. 19세기 풍경화는 프리드리히의 신비롭고 몽환적이거나 윌리엄 터너와 존 컨스터블의 단순하고 즉흥적인 풍경화가 주류가 되었습니다. 후기 인상주의는 단순히 자연을 모방하는 것이 아닌 화가의 내면과 상상력으로 실험적인 풍경화를 그렸습니다.

밀레는 평생을 농민의 숭고한 삶과 애환을 그린 화가입니다. 단순히 삶의 고단함이 아닌 자연과 함께하는 평화로움이었죠. 편안한 휴식과도 같은 자연주의 삶을 보여주려 했습니다. 밀레는 프랑스 정부로부터 레지옹 도뇌르 훈장을 받습니다. 화가에게는 명예로운 상이지요. 예술가로서 사회에 미친 영향이 크다고 볼 수 있습니다. 말년에는 건강이 악화하는데요. 심장 질환과 눈질환으로 그림 그리는 데 어려움이 있었다고 합니다.

고립된 생활로 우울증 증세도 있었고, 작품도 잘 팔리지 않아 경제적 어려움도 많았습니다. 1875년 1월 20일 61세에 사망하게 됩니다. 건강 악화와 우울증, 스트레스가 원인입니다. 밀레의 작품은 인상주의 태동을 알리는 신호탄이 되었습니다. 밀레에 영향을 받은 고흐뿐만 아니라 인상주의 화가들은 바르비종 화가의 작품을 연구합니다. 평범한 일상, 자연과 빛에 관한 연구, 단조로운 색감 등을 자신의 화풍에 응용하고 많은 영향을 받게 됩니다.